컬렉션의 맛

컬렉션의 맛

한 컬렉터의
수집 철학과 민화 컬렉션

김세종 지음

아트북스

일러두기 ——

단행본·잡지는 『 』, 미술작품은 「 」로 표기했습니다.

인명, 지명 등의 외래어 표기는 국립국어원에서 규정한 표기법에 따르는 것을 기본으로 했으
나 국내에 통용되는 고유명사의 경우 이를 우선으로 적용했습니다.

수집/컬렉션은 같은 의미이나, 동사적인 행위의 뜻이 강할 때는 수집으로, 모은 집합체의 뜻
이 강할 때는 컬렉션으로 번갈아 표현했습니다.

작품 수록을 허락해 주신 작가, 유족, 미술관 및 소장처에 감사드립니다. 미처 동의를 구하지
못한 작품의 경우, 저작권자가 확인되는 대로 정식 동의 절차를 밟겠습니다.

——

오랜 시간 동안 전공인 한국 현대미술 작품만 보러 다니던 내 눈에 어느 날 운명처럼 우리 고미술품이 들어왔다. 물론 그간 박물관 등에서 자주 접하고 좋아하긴 했지만, 골동에 심취하고 수집까지 하게 되리라고는 상상조차 못했다. 그러다가 수년 전 지방에 거주하던 한 작가의 작업실에서 작은 신라시대 토기잔을 접하고는 골동품 수집에 열을 내기 시작했다. 단순하고 조그마한 손잡이 잔이었지만 조형적으로 완벽했다. 더없이 예쁘고 뛰어난 체형을 보며 내내 감탄하던 내게 작가는 그 잔을 선물로 건네주었다. 그날 이후 골동가게를 다니면서 신라와 가야시대의 작은 토기잔을 수집하기 시작했다. 시작은 그렇게 사소했다. 물론 이후 토기잔뿐만 아니라 눈을 벅차게 하는 매혹적인 작품에 정신이 홀려 점차 컬렉션 목록이 넓어졌다.

지금도 그렇지만 초기에는 안목도 없고 경험도 부족했기에 많은 시행착오를 거듭하면서 적지 않은 시간까 돈 을 낭비할 수밖에 없었다. 그때 우연히 구세주를 만났다. 평창아트 갤러리의 김세종 대표와 인연이 닿은 것이다. 형식적으로는 골동가게를 운영하시지만 사실 장사를 하는 분이라기보다는 컬렉터이고 우리 고미술품을 연구하는 분이자, 내 소견으로는 가히 최고의 감식안을 지닌 분이다. 처음에는 민화에 관한 원고를 쓰는 일로 뵈었다가 고미술에 관한 이해와 취향에 매료되어 자주 어울리게 되었다. 무엇보다도 그분의 예리한 안목과 수집에 관한

열정, 날카로운 감식안은 타의 추종을 불허한다. 거의 동물적인 감각이어서 매번 감탄하지 않을 수 없었다. 미술평론을 하고 있는 나로서는 무엇보다도 작품을 보는 안목과 조형적인 질을 판단하는 눈이 얼마나 중요한지를 실감하고 있기에, 이분이 지닌 안목이 부럽기만 했다. 하여간 틈만 나면 자주 뵙고 얘기를 나누었는가 하면, 함께 장안평이나 답십리 등지의 골동가게를 비롯해 지방에 물건들을 보러 다녔다. 그 여정이 내게는 커다란 안복을 누리는 무척 호사스러운 여행이었고, 더불어 책에 갇힌 죽은 지식이 아니라 실물을 보면서 익히는, 실질적인 체험을 통한 살아 있는 공부의 길이었다. 동시에 김세종 대표가 수집한 골동품들이 이미 탁월한 선택의 결실이라, 그것 자체가 훌륭한 텍스트이자 고미술을 대하는 기준이 되었다. 그리고 자연스럽게 어깨너머로 보는 눈을 조금씩 익히게 되면서 수집에도 나 나름의 기준을 잡기 시작했다. 지금도 틈만 나면 수시로 연락해서 문의하고 작품에 대한 진부 여부나 질적 수준에 대해 조언을 듣고 있다. 그러니 내게 김세종 대표는 큰 스승이자 우리 고미술품을 함께 완상하고 수집하는 일종의 도반이다.

컬렉션의 길도 일종의 구도의 길과 다름 아니다. 평창동에 자리한 그분의 가게는 일반 고미술품 가게와는 차원이 다르다. 작품을 진열해 놓지도 않아 딱히 판매를 염두에 둔 것 같지도 않다. 사무실에는 엄청난 양의 화집이 가득하고, 개인

적 차원에서 수집한 민화와 옹기 등이 몇 점 있을 뿐이다. 상인이 아니라 컬렉터다. 그분이 수집한 뛰어난 민화(양과 질에 있어 최고의 것들이다!)와 옹기, 와당, 도자기, 백자 제기 등 기막힌 작품들을 보고 있으면, 한국미의 절정이 어떤 것인지 새삼 깨닫게 되고, 그 조형적 특질과 성격 등에 대해 깊이 생각하게 된다. 동시에 뛰어난 우리 고미술품에 대한 전문가나 일반인들의 무지와 외면, 폄하에 대해 반성하게 되고, 혼자서라도 깨인 눈으로 발품을 팔아 수집에 열중해 온 이분의 사명의식을 새삼 헤아리게도 된다. 해서 김세종 대표가 오랜 세월 우리 미술품에 매료되어 보낸 인고의 시간과 노력에 관해 이야기를 듣고 있노라면 마냥 감동스럽기만 하다.

오직 혼자의 힘으로 그 길을 걸어온 여정에 대해서는 처절하고 지독하며 집요하다밖에 할 수 없다. 예를 들어, 김 대표는 국립중앙박물관만 천 번 이상 다니며 관람했다고 한다. 박물관과 현장에서 작품을 직접 보고 연구하는가 하면, 간접적으로는 수많은 화집을 가까이하며 비교하고 연구하는 과정에서 자신만의 감식안이 생겼던 것이다. 그렇게 겪은 모든 과정과 사연, 시행착오, 깨달음, 희열 등이 고스란히 한 권의 책으로 묶여나왔다. 이 책은 40여 년이 넘는 세월을 오로지 우리 고미술품에 매료되어 보낸 과정의 기록이자 최고의 작품을 수집하고 완상하는 데 바친 희생의 시간과 노력이 처절하게 깃든 보고문이다. 기존에 출간된

대부분의 수집 관련 글들이 대개 골동상인의 입장에서 쓰여진 거래 중심의 사연이거나 컬렉터들의 수집 일화에 국한되어 있는 편이라면, 이 책은 독학의 컬렉터가 최고의 작품을 찾아나선 여정에서 깨달은 수집 행위의 핵심을 기술한 것이다. 올바른 수집이란 과연 무엇이며, 무엇을 왜 수집해야 하는지, 수집 행위의 궁극적인 이유가 무엇인지, 수집의 즐거움 등을 예리하게 짚어내고 있다. 저자는 무엇보다도 횡적인 수집이 아닌 종적인 수집의 중요함을 강조하고 있으며, 조형적인 질의 차원을 분별해 내는 감식안의 중요성을 가장 중시하고 있다. 그리고 자신이 평생 민화를 수집하게 된 계기와 우리 민화가 지닌 불가사의한 조형미, 그 회화적인 아름다움과 파격, 자유로움에 대해 피력한다. 이 책은 특히나 우리 고미술품의 진정한 가치를 골라내는 놀라운 눈이 곳곳에 숨 쉬고 있는 글로 촘촘히 짜여 있다. 철저하게 고미술품을 수집하고 완상하고 사랑한 이의 마음이 담긴 생생한 체험에 기반한 것이 이 책의 또 다른 미덕이다.

그동안 한국미술사를 공부하고 또 우리 미술품을 사랑하고 수집한다고 하는 이들이 저마다 한마디씩 거들어 내놓는 말들이 세상에 질펀하지만 실상 실물을 제대로 파악하고 그 조형의 미를 올바로 깨달으면서 진정한 가치를 판단한 안목이 녹아든 말과 글을 접하긴 어려웠다. 또 올바른 컬렉터를 보기도 힘들었다. 상당수의 한국미술사 연구자나 컬렉터라는 이들이 그저 남이 해놓은 말과 글에 의

존하거나 자신의 안목이 아니라 타인의 안목에 기대는 한편 생기를 잃은 활자에 의지해 쓰여진 글과 사멸된 음성에 의해 미술품의 가치가 결정되는 이곳에서, 김세종 대표의 체험에 기반한 글에는 활기가 넘친다. 오랜 세월 현장에서 실물로 혹독하게 단련된 정확하고 날카로운 안목과 철학으로 평생 컬렉터의 길을 걸어온 김세종 대표의 이 책은 기존에 나온 컬렉션에 관한 글이나 책들이 해내지 못한 바를 다소 성글고 소박하지만 신선하게 구현하고 있다. 그것이 이 책의 진정한 가치이다. 나는 그렇게 믿는다.

박영택(미술평론가, 경기대 교수)

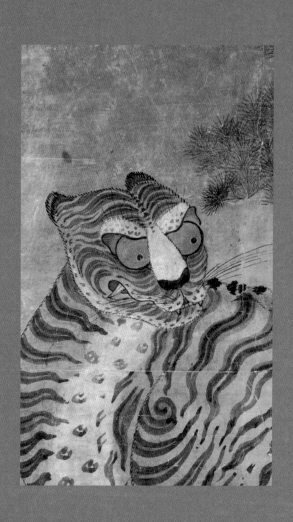

시작하며

컬렉션은 어떻게 보면 인간의 근원적 욕망이자 철학적 명제의 실천이기도 하다. 아름다움을 추구하는 순수함과 개인의 미적 취향과 욕망, 그리고 재화 가치 등의 요소가 한데 얽혀 있어 쉽게 설명할 수 없는 것이 컬렉션이라 할 만하다. 또한 컬렉션은 범위가 너무나 넓은 데다가 종류 또한 매우 다양하다. 감당할 수 없을 만큼 복잡하고 어려운 세계여서, 일개 컬렉터로서 이에 대해 전문적으로 글을 쓴다는 것은 버거운 일임에 틀림없다.

나는 인생의 절반을 미술품 수집이라는 화두를 쥐고 고민하며 살아왔다. 따라서 어떻게 하는 것이 좋은 수집인지 생각하고 실천하려 무던히 노력하였다. 비록 재력財力은 보잘것없으나 미를 사랑하는 마음만큼은 재벌 부럽지 않아 수집의 지혜를 추구했는지도 모른다. 스스로 많은 진화 과정을 거쳐 그나마 얻은 것이 지금 내가 가진 수집의 결과물이다. 이 사적인 수집품이 앞으로 어떤 공적인 성과를 이룰 수 있을지는 알 수 없으나 분명한 것은 지금까지 그래왔듯이 계속 끊임없이 수집의 질서를 세워가는 일이다.

여기서 털어놓는 나의 컬렉션 이야기가 최상의 방법론이라고는 말할 수 없다. 나보다 뛰어난 안목眼目과 철학으로 작품을 수집하고, 생각하는 사람이 많이 있을 수 있기 때문이리라. 그럼에도 나의 경험과 나의 수집 철학이 수집에 입문한

11

사람들이나 오랜 시간 수집해 온 전문 컬렉터도 미처 챙기지 못한 부분이 있어서, 수집에 참고가 될 수 있다면 그나마 다행이라 여긴다.

평생 글이라곤 쓸 일 없이 살아온 사람이 글을 쓰려 하니 표현해야 할 적절한 어휘와 문장이 잘 떠오르지 않고, 생각은 조리가 잡히지 않아서 자괴감이 드는 게 사실이다. 그러나 이것도 하나의 도전이라 여기고 어렵게 생각을 털어놓으니 한편으로는 부끄럽기도 하고 한편으로는 대견스럽기도 하다. 오랫동안 예술 작품을 즐기고 사랑한 애호가로서, 미술시장에서 작품을 수집하며 좌충우돌 겪고 느낀 바를 독자들과 나누고 싶은 마음이 컸기에 나의 이야기를 풀어놓는다. 여기에 더해 고미술품의 수집을 통해 맛보았던 '행복의 충격'을 공유하고 싶었다.

이 책은 나의 수집 철학과 민화 수집 이야기를 1부와 2부로 나누어 담았다. 1부는 창작 행위로서의 수집에 무게를 두되, 최고의 명품을 만나기 위한 도전정신으로 수많은 시행착오를 거치면서 터득한 수집에 관한 생각을 정리한 나의 수집 철학이다. 2부는 수집 철학을 바탕으로 수집한 민화 이야기다. 민화 모으는 데 수집 인생을 건 사람으로서 민화를 상징이나 관념의 관점에서가 아닌 회화적인 관점에서 보기를 제안하며, 세계적인 예술품인 민화의 위상이 국내에서도 높아졌으면 하는 바람을 담았다. 1부가 수집의 이론이라면, 2부는 그 이론의 실천 사례가 되겠다.

지금까지 고미술을 좋아하고 모으면서 많은 이의 도움이 큰 힘이 되었다. 일일이 이름을 밝힐 수는 없지만 내가 고미술을 사랑하며 수집 인생을 즐길 수 있도록 도움을 준 이들에게 진심으로 고마운 마음을 전한다. 그리고 부족한 글을 이렇게 책으로 엮어준 아트북스 관계자와 사진작가 남종현 님에게도 감사드리며, 우리 고미술과 민화에 대한 큰 관심과 사랑을 부탁드린다.

<div align="right">

2018년 여름
김세종

</div>

차례

추천의 글/박영택 005
시작하며 011

1부 수집의 철학에서
 수집의 질서로

 인생에서 컬렉션은 또 하나의 행복이다 021
 난초에 빠지다
 야나기 무네요시를 접하다

 컬렉션은 창작 행위이다 029
 창조적인 수집에는 요령이 필요하다
 어떻게 수집하고 보관할 것인가
 조선백자 제기의 조형미에 취하다

 미적 가치관은 컬렉션의 기본이다 044
 작은 질그릇이라도 좋으니
 자신의 미적 가치판단이 작품보다 중요하다
 가품에서 진품의 가치를 배운다

 컬렉션에도 설계가 필요하다 058
 설계도가 있는 컬렉션과 설계도가 없는 컬렉션
 컬렉션에는 철학과 설계가 필요하다

 횡적 수집을 할 것인가, 종적 수집을 할 것인가? 069
 컬렉션의 꽃은 종적 수집이다
 종적 수집으로 최고의 민화를 모으다
 나는 왜 민화를 비싸게 사는가

미술품 수집에서 안목이란 무엇인가?　　　080
높은 안목이란
첨단 과학으로도 풀리지 않는 미감의 신비
안목, 빌릴 것인가 키울 것인가
안목의 근육이 허약하면

명품 수집에는 담대한 용기가 필요하다　　　093
용기 있는 자, 미인을 얻다
컬렉션은 미스코리아 선발과 같다

열정으로 수집한 작품이 빛이 난다　　　104
어느 할머니 소장자에게 쓴맛을 보다
추사 작품에 도전하여 극적으로 성공하다

직관적 수집이냐, 이성적 수집이냐?　　　114
수집에서 경계해야 할 두 부류
일부 전문가의 높은 잣대가 낳은 컬렉션의 그늘

질서 있는 컬렉션이 아름답다　　　122
키질에서 컬렉션의 원리를 배우다
질서 있는 컬렉션의 비결은 '비움'이다

미의 가치관과 재화의 관계　　　130
미의 가치관과 재화의 가치가 충돌할 때
경매 도록은 최고의 작품가 참고서

미술품 가격 형성과 합당한 가격　　　136
수집, 작품 가격과의 기싸움
작품 가격에 '정가'는 없다
합당한 가격이란?

도자기의 예술성과 완전성의 관계 148
본래의 아름다움에 가치를 두다

조선 다완과 다도를 반추하다 154
몸에 맞지 않는 '다도'를 벗다
일본인이 사랑한 조선의 막사발
우리 선조의 무심한 막사발 대접

맛있는 컬렉션 이야기
금제 반가사유상 166
백자 달항아리 168

2부 민화 수집으로 수집 철학을 실천하다

나의 민화 컬렉션 이야기 175
난생처음 '제주 문자도'에 빠지다
민화를 정식으로 수집하다
회화적 관점으로 민화를 분류하다
까치호랑이 그림을 수집·전시하다

민화는 순수 회화이고 세계적이다 196
민화에서 영감을 받은 화가들
"하늘에서 뚝 떨어진 미의 세계"
민화, 회화적인 너무나 순수 회화적인
문자도 속에 숨은 새우와 대나무의 조형미

궁중 장식화와 민화 분류의 당위성 216
궁중 장식화는 궁중 장식화이고 민화는 민화이다

민화의 진면목은 추상미와 해학미에 있다 220
민화, 가슴으로 즐기는 그림
민화의 추상미와 해학미

두 명의 걸출한 민화 작가를 찾아내다 228
책거리의 대표작이 가장 많은 작가
화조도와 문자도 등에 뛰어난 민화 작가

우리 현실 속의 민화 245
민화를 둘러싸고 있는, 풀어야 할 숙제

해외로 유출된 우리 민화와 무속화 250
외국인들이 싹쓸이한 서민 민화
거실에 걸려 있는 무속화와 불화

프랑스와 일본에서 가져간 민화 258
외국인들은 왜 서민 민화만 수집했을까
민화의 회화성에 주목하다

우리도 '국립' 민화박물관을 세우자 266
'사립' 민화박물관에서 '국립' 민화박물관으로
민화의 대표 선수를 발굴하여 세계인과 공유하자

맛있는 컬렉션 이야기
까치호랑이 272
산수화 274
제주 문자도 1 280
제주 문자도 2 284
제주 문자도 3 288
화조도 292
충주 문자도 296
강원도 책거리 문자도 300
강원도 화조 책거리 304

마치며 309

열정적인 컬렉터는 좋은 작품을 수집할
수만 있다면 그곳이 어디라도 마다하지
않고 찾아다닌다. 하지만 막상 현장에
는 박물관에서 보아왔던 작품과는 달
리 온갖 잡다하고 허접한 것이 뒤섞여
있기 마련이다. 좋은 작품을 찾아내기
위한 안목과 구입에 필요한 재원으로,
나름의 미의식을 실천하기 위하여 현실
과 이상의 수없는 충돌 끝에 선택하게
된다. 수집이란, 자신의 관점으로 작품
을 선정하여 모아놓은 집합체이다. 결
국 자기 안목의 결실이기도 하다.

1

수집의 철학에서
수집의 질서로

수집은 관점의 집합체이며, 안목의 결실이다!

인생에서 컬렉션은
또 하나의 행복이다

나는 반평생을 수집에 집착하며 보냈다. 미에 대한 탐욕은 거의 중병에 가까웠다. 이로 인해 복잡한 이해관계에 얽히거나 경제적인 어려움을 겪기도 했다. 방황과 고통이 끊이지 않았지만 세상 무엇과도 바꿀 수 없는 행복을 동시에 느꼈다.

난초에 빠지다

내가 무엇을 수집하는 데 처음으로 행복을 느낀 것은 20대 후반이었다. 당시에 열풍처럼 번졌던 난초와 수석을 모으는 재미에 빠졌더랬다. 동호회 선배를 따라다니며 열정적으로 익혀서 5, 6년간 열심히 즐겼다. 난초를 처음 접한 것은 10대 후반에 서예를 배울 때였다. 전통 사군자 중 난초 그림에서 회화적인 멋과 문기文氣를 알게 된 것이 계기였다. 그런데 살아 있는 난을 키워보니 그림과는 또 다른 쏠쏠한 재미가 있었더.

난초에 물을 주거나 영양제를 주면서 관찰하다 보면, 어느덧 꽃대가 자

라서 꽃을 피우고 매혹적인 향을 풍기는 그 모습이 더없이 좋았다. 가까운 곳에서 꽃이 피고 지는 경이로움을 지켜보며, 자연의 오묘한 이치를 배우고 느낄 수 있었다. 문갑 위에 화분을 올려놓고 드리워진 난 잎의 아름다운 곡선에서 마음의 여유를 찾았다. 그 곁에 흡사 바다 한가운데 떠 있는 섬 같은 경석硬石을 두고, 벽에는 민영익閔泳翊, 1860~1914의 건란建蘭 족자 한 폭을 걸어두면 절경絶景이 따로 없었다. 이 고풍스러운 광경에 취해서 차 한 잔을 마시는 겉멋을 한껏 누리곤 했다.

그런데 시간이 흐를수록 화분이 눈에 거슬렸다. 일본풍이 물씬 느껴졌기 때문이다. 그냥 두고 볼 수가 없었다. 그 길로 우리 옛 도자기 화분을 찾아서 인사동과 장안평의 고미술 화랑을 드나들었다. 중국 화분과 일본 화분은 20여 점 수집했으나 아무리 찾아보아도 조선백자 화분은 없었다. 만약 우리 조상들이 즐기던 화분이 있다면 그 화분에, 우리 정서에 맞는 난을 키우고 즐기고 싶었지만 온통 중국 화분이나 일본 구다니九谷 화분이 고古화분 시장을 점령하고 있었다. 가만 생각하다 보니 국립중앙박물관 자료실에서 실마리를 찾을 수 있을 것 같았다. 한동안 틈만 나면 국립중앙박물관 자료실을 찾은 적이 있었다. 조선백자 자료를 열람하면서, 조선시대 백자 화분을 찾아보았다. 그러나 도자기 관련 서적을 뒤적여 보아도 난분蘭盆은커녕 일반 백자 화분조차 드물었다. 다만 조선총독부가 간행한 『조선고적도보朝鮮古跡圖譜』(1915~35) 중 「이조도자」 편에서 겨우 몇 점을 볼 수 있었지만 정작 난분은 찾지 못했다. 뿐만 아니라 화분 자체도 귀했고, 일부 있는 몇 점 또한 왕실에서 의례용으로 사용한 정도였다. 그러다 문득 우리는 본래 화분이 필요 없었던 것이 아닌가 하는 생각이 들었다.

세상이 온통 자연이고 아름다운데 굳이 꽃을 화분에 담아 실내에 가둬둘

이유가 없었다. 그것이 바로 유교사상에 따른 자연관으로 보였다. 도자 강국인 우리에게 화병이나 분재 수반이 거의 전무하다는 것은 그것 말고는 달리 다른 이유를 찾을 수 없었다.

당시 20대 후반의 나로서는 문화나 역사에 대한 전문 식견이 부족했지만 난을 키우면서 생각이 많아졌다. 우리나라에 전통적인 난분이나 화분이 없다는 사실이 못내 아쉬웠지만 그렇다고 중국 화분이나 일본 화분에 난을 심어 감상할 수는 없지 않은가 하는 생각이 들었다.

그래서 한동안 고민하던 끝에, 난 화분을 우리 미감으로 감상할 수 있도록 직접 만들어보자는 데까지 생각이 미쳤다. 정작 국립중앙박물관 자료실에서 난분으로 보이는 도자기는 발견하지 못했지만, 화분으로 보이는 조선백자 몇 점과 분청사기, 청자 몇 점이 눈에 띄어서 이를 복사한 자료가 있었다. 그러다가 난 동호회인 '소심회' 회원의 아들 중에 도자기 공방을 하는 도예가가 있다고 해서 소개를 받았다. 그리고 그 도예가를 만나 복사본을 보여 주고 열변을 토하며 의견을 나누었다.

비록 난분은 아니지만 그래도 조선 화분이 아닌가. 박물관에서 찾아낸 조선 화분의 복사본이지만 우리 화분의 원형을 찾아 난분을 만들어보자고 서로 약속도 하였다. 그렇게 해서 몇 달 후 만들어진 난분을 보게 되었다. 그러나 기대하던 난분은 아니었다. 선이나 비례, 색 등에서 조선의 맛이 나지 않았고, 난과도 어울리지 않았다. 매우 어려운 과제였다. 결국 도예가의 평생 과제로 남겨두기로 했다. 당시 나는 문화란 한 개인이 일시에 만들어내거나 개혁할 수 없다는 당연한 진리를 확인하고 한 발 물러섰다.

그로부터 30년이 지났지만 아직도 난분은 중국색과 왜색에서 좀처럼

벗어나지 못하고 있다. 지금도 그때를 생각하면, 좀 더 노력해 볼 것을 하는 후회와 아쉬움이 남는다. 결국은 누군가가, 언젠가는 반드시 해야 할 일이 아닌가 한다.

그사이에도 나는 난분을 계속 사들였다. 아파트 발코니에 잡목으로 대를 만들어 2층으로 설치하고, 그 위에 난을 즐비하게 늘어놓았다. 발코니는 흡사 작은 난 화원 같았다. 그런데 화분과 잡다한 식자재가 넘치다 보니 난을 키우고 즐기는 본래의 의미에서 벗어나고 말았다.

20대 후반, 역사가 오래된 난 동호회인 소심회에 가장 어린 나이로 참여하여 원로들과 교류하면서 많은 것을 배웠고 또 그만큼 행복했다. 소심회는 역대 회장으로 서예가 여초如初 김응현金膺顯 선생, 일중一中 김충현金忠顯 선생 등이 맡았을 만큼 내실이 있었고, 회원들 또한 당대의 쟁쟁한 문화인들로 채워졌다. 내가 회원일 때는 서예가 남정南丁 최정균崔正均 선생이 동호회 회장이었다.

그러나 당시 전국에는 직장 동호회나 지역 동호회 등이 여기저기서 생겨났다. 그러다 보니 동호인끼리 수집 경쟁이 지나칠 수밖에 없었고 또 그러니 문제도 생겼다. 난분을 수적으로 많이 모으거나, 비싸고 희귀한 난을 많이 모으거나, 난실을 고급스럽게 꾸미거나, 난 이름을 많이 외우거나, 혹은 난의 재배기술적인 지식 등이 기준이 되어, 난 수집의 대가 행세를 하고 있었다. 사실 이런 것은 원예학자나 원예가의 할 일이지, 진정한 의미에서 난을 즐기고 수집하는 본질과 무관한 것이었다.

이처럼 난 문화가 일본에서 역수입되어 급조되고 왜곡되는 가운데 왜색을 많이 띠게 되고, 너무나 원예학적인 난 문화가 대세를 이루었다. 이런 현상은 아무리 생각해도 이해할 수 없는 노릇이었다.

여기에 강한 거부감을 느낀 나는 난초 두 분盆과 수석 두어 점만을 남기고, 나머지는 모두 지인에게 나누어주고 말았다. 내려놓고 보니 너무나 홀가분했다. 그제야 난이 제대로 보이고 격을 찾아가는 듯했다.

당시, '난초와 수석은 자연이 아닌가?' 하는 원초적인 생각이 어느 날부터 강하게 일었다. 자연은 자연 그대로 사랑하자는 생각과 부족한 인간이 완성에 도전하는 창조물에 가치를 두고 사랑하자는 생각이 들기 시작하였다. 그만큼 내적으로 성장한 것이다. 덕분에 처음 시작한 난 수집이 '수집'이라는 관점에서 볼 때 실패한 점도 없지 않으나 배운 점도 많았다.

예술가가 꿈이었던 10대 후반부터 서예에 입문하였고, 인사동과 국립중앙박물관을 수시로 드나들다가 취미생활이 된 난을 접고, 이후에는 자연스럽게 한국 현대미술과 고미술 수집에 입문하게 되었다.

수집이란 중독성이 강해서 남들이 느낄 수 없는 미의 세계에서 얻는 행복감도 크지만, 때로는 감내해야 할 고통도 적지 않다.

야나기 무네요시를 접하다

30대 초반, 경제적으로 넉넉하지 않은 상황에서 미술품을 수집하기 시작했다. 그런데 처음부터 사기를 크게 당하였다. 단원檀園 김홍도金弘道, 1745~?의 그림과 두자기가 문제의 사기품詐欺品이었다. 마음고생이 심했다. 경제적인 어려움도 컸다. 그런데 이 일이 전화위복이 되었다. 당시 내가 일하던 충무로 사무실 옆에 한국 고미술 상인 1세대로 유명한 김재숭金載崇 선생이 자리하고 있었다. 당시 그분은 호암미술관(현 '호암미술관 리움')에 청자동화연화문 표주박 모양 주전자靑磁 銅畫蓮花文 瓢形 注子(국보 제133호) 판매를 마지막으로 상인생활을 마무리하고, 낚시와 수석으로 소일하며 보내고 있

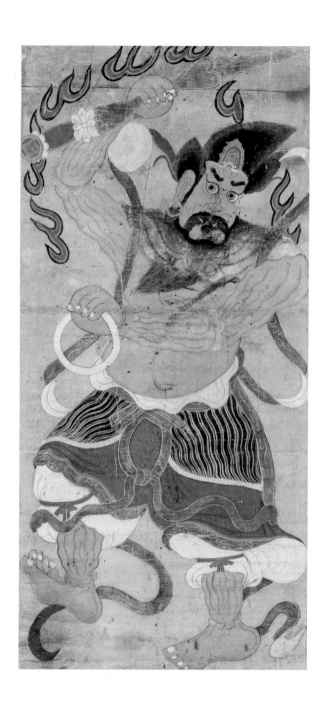

「신장도」, 종이에 채색, 135.5×63.5cm,

조선시대 중기, 개인 소장

었다. 나는 그분을 스승으로 모시고 3년 동안 열심히 배웠다. 그것도 돌아가시기 전날까지, 하루도 빠짐없이 찻집에서 차 한 잔 사이에 두고 몇 시간씩 이야기를 들었다. 물론 이때 배운 것은 그분이 평생 겪은 경험담을 통해서였다. 돌이켜 생각해 보면 그것은 단순한 지식이 아니라 살아 있는 진리에 다름이 아니었다. 30대의 수집 초보자가 추사秋史 김정희金正喜, 1786~1856의 글씨와 추사 각刻 현판을 사러 다니고, 고려청자와 조선백자를 수집하러 다닌 객기는 모두 그분의 가르침 덕이었다. 그러니 입문부터 최고의 수준이었고, 또다시 인생의 행복한 고행苦行에 들어서는 계기가 되었다.

그즈음 우연히 일본의 민예 연구가 야나기 무네요시柳宗悅, 1889~1961의 『공예가의 길』과 『수집 이야기』를 접하게 되었다. 그렇게 해서 한동안 야나기 무네요시의 이론에 심취하여 그의 전집을 구하여 읽고 또 읽고 했던 것이 예술을 사랑하고 미를 즐기는 정신적 바탕이 되었다. 더불어 그것이 내가 '민화民畫'라는 장르를 수집하게 된 원동력이 되었음을 부인할 수 없다. 그러니까 가난한 한 상인이 17년 동안 나름의 수집 철학을 바탕으로 민화 수집에 매진할 수 있었던 것은 전적으로 야나기 무네요시의 수집 이야기에 대한 이해와 깨우침 덕분이다.

지금 이 글에 흐르는 생각의 뿌리 역시 바탕이 그것임을 인정한다. 전문적인 지식에서 본다면 비록 하찮아 보일 수도 있겠지만 우리 고미술품에 대한 애정만큼은 남부럽지 않다고 자부한다. 그동안 고려청자, 분청사기, 조선백자, 공예품, 추사의 서예 작품 등 한국 고미술품을 좇아 수집하면서 많은 시행착오를 겪었다. 그렇게 한국의 미에 눈을 뜨는 과정에서 나름대로 빼어난 작품을 수집하는 기쁨도 만끽하였다. 동시에 여러 수집가의 집을 탐방하면서 올바른 수집과 그릇된 수집에 대한 직간접적인 경

험을 하나의 생각으로 정리할 수 있었다.

나는 부족한 미적 관점으로 오랫동안 방황하고 고민하며 한 점 한 점 수집해 왔다. 좋아하는 작품이 어느 날 홀연히 내 앞에 나타나 눈물이 날 정도의 환희도 맛보았다. 미감이 부족함에 회의도 느끼고 자책도 많이 했다. 그럼에도 우리 고미술품이 지닌 서정적인 아름다움을 놓을 수는 없었다. 탐험가가 미지의 세계를 탐험하듯 고미술품의 진경眞景을 향한 끝없는 갈망 하나로 버티어 왔다.

때로는 무한히 두렵기도 하고 외롭기도 하였으나 주변 동호인들의 격려에 포기하지 않고 지금까지 계속할 수 있었다. 내 컬렉션이 큰손 컬렉터에게는 서양화 몇 점 가격 정도에 지나지 않겠으나, 나 같은 작은 규모의 애호가가 버거운 가격을 무릅쓰고 끝이 보이지 않는 컬렉터의 길을 체계 있게 간다는 건 쉽지 않았다. 처음에 가볍게 시작한 수집 행위가 하나의 수집 철학으로 자리 잡으면서는 흔들림 없이 천천히 나아갈 수 있었다. 남이 하지 않은 독창적인 수집으로 새로운 세계를 보이고, 나아가 세계화의 초석이 되는 장을 만들고 싶었다. 그렇지만 수집은 끝이 보이지 않는 먼 길이다. 가난하고 힘은 없지만 열정을 가진 사람이 해야 할 일임도 알았다.

고미술에는 무한한 미적 요소와 다양한 조형적 시각이 있다. 전문적인 지식을 갖춘 학자가 그것을 모두 규명할 수는 없을 테다. 보통 사람보다 미의 세계에서 무던히 방황하며 아름다움을 추구한, 나 같은 컬렉터의 처지에서 이야기할 몫도 있다고 본다. 이 역시 인생의 또 하나의 행복이다.

컬렉션은
창작 행위이다

우리는 매순간 선택의 기로에서 고민하며 산다. 심지어 밥을 먹을 때도, 여러 가지 반찬 중에 어떤 것부터 먹을지를 순간적으로 선택하게 된다. 이러한 사사로운 선택의 순간이 아침에 눈을 떠서 잠을 잘 때까지 이루어진다. 때로는 크고 작은 선택의 결과가 전혀 다른 삶을 살게 할 때도 있다. 우리는 평생 선택을 하며 행복을 맛보기도 하고 불행에 처하기도 한다. 사람이 살면서 특히 아름다운 미술품을 선택해서 수집한다는 것은 스릴도 있고 가슴 쓰린 결과도 안겨주지만, 그 속에서 진정 아름다운 미를 골라내 수집한다는 행위는 신명나는 선택이 아닐 수 없다. 그 묘미는 인생의 가장 큰 기쁨이고 행복이다. 아름다운 수집이거나 추한 수집은 모두가 하나하나 선택한 집합체이며 결과물이다.

창조적인 수집에는 유령이 필요하디

수집의 본질은 선택이다. 선택은 나만이 가질 수 있는 권리이며 숭고한 행위

이다. 잘된 선택으로 행복을 즐길 권리도, 잘못된 선택으로 인한 피해도 스스로 누리고 감내해야 한다. 무엇보다 이해득실을 떠나 평생 즐기며 향유할 만한 가치가 수집 행위이다. 지혜로운 선택은 기쁨과 건강을 주고, 욕심과 소심으로 빚어진 선택은 병약해서 해롭다.

지혜로운 선택으로 갖춰놓은 컬렉션은 뛰어난 지휘자와 실력을 갖춘 연주자가 함께 아름다운 오케스트라의 음악을 만들어내는 것과 같다. 컬렉션의 핵심은 어떤 작품을 어떻게 선택해야 하느냐는 것이다. 이 근본적인 문제는 누가 명쾌하게 답을 줄 수 있는 것이 아니라 오랜 시간에 걸쳐 스스로 수련을 거쳐야 한다. 여기에는 많은 생각과 깊은 고뇌가 따른다.

자신이 선택하여 수집한 작품은 원래 존재하는 것이 아니라 내가 선택하였으므로 존재하는 것이다. 이미 내 관점의 집합물이다. 각 수집품이 하나의 관점 속에 서로 충돌하며 다듬어져 새로운 질서를 만드는 것이다.

이것이 바로 하나의 창작 행위이다. 나의 관점으로 수집한 작품은 내 미적 취향과 미관의 결실로서, 그 전체가 개성 있는 조형 세계를 구축하여 하나의 작품으로 승화되는 것이다.

건전한 사고와 세련된 감각과 창의적인 미감으로 수집하다 보면 어느새 건강하고 새로운 미의 세계에 다가갈 수 있다. 그러나 단순히 모아놓았다고 해서 창작이 완성되는 것이 아니다. 컬렉터의 가치관이 창의적이어야 한다. 똑같은 장르라도 다른 사람과 차별화된 관점과 시각으로 접근하는 노력이 필요하다. 그렇지 않고 수집품도 같고 추구하는 게 같다면, 과연 무슨 의미가 있겠는가.

직관이나 이성적 판단이 완숙하지 못하면 실패할 가능성이 높다. 가격이 싸다거나 특이하다는 이유로 어느 작품에 한순간 감성적으로 매료되

어 나중에 후회하거나 거추장스런 수집품이 되는 경우가 종종 있다. 이러한 시행착오는 쉽게 고쳐지지 않는다. 이것을 바로잡고, 창조적인 수집을 위한 작품을 구입하는 데는 요령이 필요하다. 도자기·회화 등 어느 장르라도 같은 방법을 적용해도 무방할 듯하다.

첫째, 구입하고자 하는 대상이 있다면, 그 대상을 단일 작품으로 보지 말고 한 발 떨어져 객관적으로 볼 필요가 있다. 국내외 주요 박물관의 도록을 비롯하여 장르별로 참고가 될 만한 자료를 가급적 많이 구한 뒤, 그 안에서 구입하고자 하는 작품과 비교하다 보면 자기 작품의 수준을 판가름할 수 있게 된다. 즉 내가 수집하려는 작품이 유명 박물관의 소장품과 수준 차이는 어느 정도인지, 월등히 좋은지, 아니면 그렇지 않은지 등을 깊이 들여다볼 수 있게 된다.

둘째, 작품을 구입했을 때, 과연 그동안 모은 자신의 수집품에 새 작품이 얼마나 공헌할 수 있는지를 판단해야 한다. 이 둘째 조건은 반드시 거쳐야 한다. 기존 수집 장르에서 벗어나거나 수준이 떨어진다면 굳이 구입해야 할 이유가 없다. 작품이 희귀해서, 가격이 너무 싸서 등의 유혹에 빠져 구입하다 보면 작품이 중복되기도 하고, 그만큼 재산 손실도 생길 수 있다. 오랜 경험의 전문 컬렉터라도 가끔 안타까워하고 후회하는 일이 생기기 마련이다. 따라서 자신이 소장하고 있는 모든 작품 속에 구입하고자 하는 물건을 던져놓고 한발 떨어져 봐야 한다. 그러면 생뚱맞은지, 기존 수집품에 힘을 실어주는지, 기존에 소장하고 있는 작품과 중복되는지, 아니면 거추장스러워 수집품의 질서를 파괴하는 작품인지 금세 알 수 있다. 경기에 지고 있는 농구팀에 스타플레이어 축구선수를 코트에 세운들 농구 경기에 무슨 도움이 되겠는가.

백자 해태연적, 높이 6.8cm, 길이 15.5cm, 18세기, 개인 소장

오랫동안 많은 작품을 수집하다 보면, 방향성과 정체성에 혼돈을 일으킬 때가 있다. 수년 전, 국내에서 다섯 손가락 안에 드는 대수집가가 여러 작품을 놓고 선택에 갈등하며 고민하는 것을 지켜보다가 조언을 한 적이 있다.

"평생 선생님이 수집한 작품을 한 권의 책으로 내고 싶을 때, 과연 이 작품을 한 페이지에 자랑스럽게 올릴 수 있을 것인지를 고민한다면 쉽게 결정할 수 있을 겁니다."

그는 이 말에 무릎을 치며, "아, 맞아. 명답이야. 그렇다면 간단해. 바로 이거야" 하면서 단숨에 결정하는 모습을 지켜보았다.

그렇게 작품을 구입한다면 컬렉터로서 일단 성공이고 당연히 행복해진다. 항상 이런 방법과 지혜를 바탕으로 작품을 수집한다면 자신만의 색깔을 띠게 되어 독창적이고 창조적인 컬렉션이 될 것이다.

수집에 집중하다 보면, 처음 추구하던 수집 철학에 맞지 않게 엉뚱하게 다른 방향으로 가는 수가 있을 수 있다. 새로운 창의정신도 중요하지만 항상 보편성에서 벗어날 위험성을 바로잡는 것도 잊어서는 안 된다. 방향이 제대로 가는지, 혹시 왜곡되고 있는 것은 아닌지를 알 수 있는 방법은 바로 주위와 비교함으로써 자기 정체성을 정확히 하는 일이다.

작품과 작품 사이에 연관성을 만들고 추구하는 가치를 만들어가면 독창적인 컬렉터가 될 것이다. 그렇지 않으면 영원히 스스로는 해결할 수 없고 불안해서 습관적으로 전문가의 안목에만 의지하는 나약한 컬렉터가 될 위험이 있다. 작품이 매우 고가이거나 특수하다면 최종적으로 전문가와의 상의도 필요하다. 그러나 처음부터 전문가에게 의지한다면 수집의 참 재미를 느낄 수 없고, 그 재미를 전문가에 몽땅 양보하는 셈이 된다. 이것이 미술품 수집이 사업과 다른 점이다.

어떻게 수집하고 보관할 것인가

수집의 진정한 재미와 행복은 미를 탐험하고 작품과의 무한한 대화를 나누는 일이다. 수집한 작품을 가까이 두고 오랜 시간에 걸쳐 알아가고 즐기면 된다. 이는 가장 기초적인 방법이지만 이 과정이 없다면 창조적인 수집은 의미가 없으며, 될 수도 없다. 수집을 위한 수집은 무미건조하다. 진정한 컬렉터라면 평소에 관련 전문서적을 확보하는 데 게을리해서는 안 된다.

우리가 좋은 수집품으로 가득 찬 훌륭한 박물관을 보면, 그 컬렉터의 미감과 철학을 흠모하고 존경하게 된다. 제주도에는 수백 곳에 이르는 박물관이 있지만 실상은 '그 나물에 그 밥'이다. 다분히 비아냥내는 소리로 들릴 수 있지만 우리나라 개인 박물관과 미술관이 수집품의 개성과 철학

부재로 허술한 곳이 많아 문제이긴 하다. 국가와 몇몇 재단에서 운영하는 곳을 제외하고는 대부분의 미술관이 함량 미달이다. 요즘은 지방자치단체가 경쟁적으로 박물관과 미술관을 설립하여 양적으로는 엄청나게 늘어났지만 과연 시설만큼 합당한 역할을 하는지 고민해 볼 일이다. 수백억의 건축비를 들여 지은 현대적인 미술관과 박물관이지만 정작 내용물은 건축비의 몇십 분의 일도 안 되게 투자한 곳도 많다. 콘텐츠나 유물이 서로서로 엇비슷하고, 전시할 유물이 없어 사진으로 도배한 곳도 없지 않다.

다른 지방자치단체에도 박물관이 있으니까, 우리 지방에도 있어야 한다는 논리가 앞선다. 거의 대다수의 박물관이 우리의 근대사를 다루고 있다. 가난하고 어렵게 살아왔던 흔적이 추억거리로 향수를 불러일으킬 수는 있겠으나, 이들 박물관은 한두 군데 정도면 족하다. 암울하고 어려웠던 시기에 우리가 살아오면서 허접하게 만들어 사용하고 살아온 것을 외면하고 버릴 수는 없지만, 그렇다고 세계사에 내놓고 자랑스러워해야 할 유물도 아닌 것이다. 박물관이 역사를 왜곡하여 좋은 것만 전시할 수는 없겠으나 미래지향적이고 창조적인 역할을 위해 나름의 철학과 가치관을 가지고 채워갔으면 한다.

박물관은 적어도 몇백 년의 미래를 함께 내다보고 세워야 한다. 또한 창조적인 수집도 과거 유물의 집합체가 아니라 미래지향적이어야 한다. 우리만 가지고 있는, 세계적으로 독창적이고 탁월하게 자랑스러운 문화유산이 많다. 이를 어떻게 찾아내고 수집, 연구, 보존하느냐가 관건이다.

내 주변에는 수십 년 동안 허접한 수집에 몰두하여 전 재산을 탕진한 이들이 있다. 수집한 물건을 집안 가득 쌓아두고도 처리를 못해서, 노후에 처절할 정도로 고민하는 사람도 한둘이 아니다. SBS TV의 「순간 포착,

세상에 이런 일이」에 심심치 않게 나오는 내용이 바로 병적으로 평생 뭔가를 수집하는 사람들이 살아가는 모습에 다름 아니다.

개구리 인형, 개구리 도자기, 개구리 수예, 개구리 장난감 등 개구리와 관계되는 것을 세계 각국을 돌아다니며 수천 점을 수집하여 집안을 가득 채우고 있는 어느 여성의 이야기도 있고, 나무뿌리 조각을 수천 점 모아서 집안에 쌓아놓고 사는 사람, 곰 인형 수집가 등도 있다. 그중에는 평생 수집한 소주병을 집안에 수만 점 쌓아놓아서, 정상적인 생활이 되지 않을 정도로 심각하게 사는 사람도 있었다. 이루 열거할 수 없을 정도로 많은 사람이 수집에 미쳐서 평생 재산과 열정을 탕진하며 살고 있다.

이들 또한 나름대로 자기만족과 행복, 성취감을 맛보며, 다른 사람이 체감하지 못한 기쁨과 보람을 느끼리라 생각한다. 문제는 이런 사람들의 수집품이 결과적으로 보면 결국에는 아무 쓸모없이 버려진다는 점이다. 어떻게 보면, 이런 수집이 창조적인 수집이라고 볼 수 있지 않느냐고 반문할 수도 있겠지만, 애지중지한 수집품의 결과를 보장할 수 없다는 점에서 안타깝기만 하다.

내가 수집에 관해 글을 쓰게 된 동기도 17년 동안 민화를 수집하면서 경험한 수많은 시행착오를 나누고 싶기 때문이다. 또 17년 동안 갤러리를 운영하면서 수집가들의 집을 방문하는 일이 잦았는데, 그들의 수집 행위를 보면서 어떤 것이 올바른 것인가를 간접경험으로 배웠기에, 이를 나누고 싶었다.

조선백자 제기의 조형미에 취하다

내가 '창조적인 수집이 아닐까'라는 생각으로, 10여 년간 어려운 자금

백자 제기, 높이 16.5cm, 18세기 말, 개인 소장

사정에도 불구하고 힘들게 수집한 것이 바로 조선백자 제기이다.

17년 전의 일이다. 내가 운영하는 갤러리에 손님으로 들렀다가 도자기에 심취하여 도자기 수집가가 된, 예술을 사랑하는 친구가 있다. 그 친구는 도자기에 처음 입문하여 수집 또한 열성적이었다. 하루는 함께 일본으로 도자기 사냥을 가기로 하였다. 나는 당시 평창동에 고미술 갤러리를 연 지 얼마 되지 않은 초보자인데, 도자기를 감정해 준다는 명목으로 동행하여 난생처음 일본에 갔다. 일본 골동가에 대한 정보는 들어서 좀 알았지만 초행길이어서 기대감과 불안감이 교차했다. 다행히 친구가 재일교포에다가 도쿄에서 학교를 다녀 여행에는 무리가 없었다. 친구는 또 일본

백자 제기, 높이 16.5cm, 18세기 초, 개인 소장

골동업계에 대한 시장조사를 완벽하게 해왔다. 편하게 여러 곳을 다니며 구경도 하고, 유명한 맛집에서 일본 요리도 맛보았다.

당시 도쿄 골동가게에서 친구에게 추천한 도자기가 팔각제기이다. 처음 접한 도자기였지만 첫눈에 명품임에 틀림없어 구입하기를 권유하자, 친구 는 가격도 깎지 않고 몇 분 만에 사기로 결정했다. 가게 주인이 『조선의 소 반』『조선도자명고朝鮮陶磁名考』의 저자 아사카와 다쿠미淺川巧, 1891~1931가 그린 도자기 스케치가 상자 옆에 붙어 있다고 설명해 주었다. 약간 푸른색을 머금은 순백색의 제기가 너무나 아름다웠다. 18세기에 생산된 팔각제기인 데, 당시 가격으로는 비싼 축에 속했지만 친구가 좋아하는 것을 보고 추천

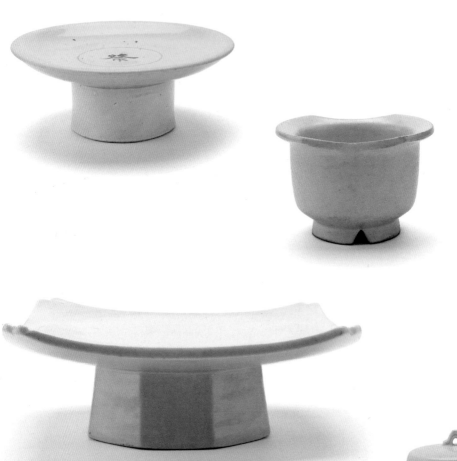

백자 제기에 구현된 조선백자 특유의 순백색과 직선과 곡선이 어우러진
조형 세계는 아름답기 그지없다.

한 나도 내심 즐거웠다.

　일본 여행을 하면서 우리는 식당에서 남의 눈을 의식하지 않고 맥주를 시켜 팔각제기에 부어 한잔씩 마시기도 했다. 어차피 그 도자기가 일반인인 일본인은 무슨 용도인지 알 턱이 없으니 특별히 의식하지 않고 통쾌한 마음으로 맥주를 시원하게 마셨다.

　서울에 와서 자료를 찾아보았다. 일본의 헤이본샤平凡社에서 출간한 아사카와 다쿠미의 도자 전집 중 「백자」편에, 그 백자 팔각제기가 실려 있지 않은가. 감동이 배가 되었다. 일본에 가서 처음 도전한 도자기가, 그것도 내가 추천한 것이 진짜 명품이었다는 사실이 감개무량했다. 첫 일본 원정에서 인연을 맺어준 작품치고는 대성공이었고, 선뜻 그것을 구입해 준 친구가 고마웠다. 이를 계기로 백자 제기의 미에 심취하여 도쿄·오사카 등지에서 가끔 한두 점씩 제기를 구입하였는데, 그것이 어느덧 20여 점이 되었다. 자주 보다 보니 독특한 조형미에 매력을 느꼈다.

　일본 오사카시립동양도자미술관에서 간행한 조선 도자기 도록을 비롯하여 일본에서 발행한 조선백자 도록에는 항상 조선백자 제기가 등장한다. 국내 유명 수집가나 도자박물관에서는 백자 제기 수집을 대수롭지 않게 여기는 듯하다. 그냥 구색용으로 한두 점 전시할 뿐이다. 그 이유를 곰곰 생각해 보니, 제기가 제사 지내는 기물이라, 우리네 정서로 좀 꺼림칙해서 그렇지 않은가 싶다.

　제기뿐만 아니라 우리 문화 곳곳에 이런 풍조가 있다. 대단히 귀한 우리 무속화巫俗畵도 그렇고, 세계가 예술성을 인정한 민화도 그렇다. 지나치게 상징성과 관념으로만 접근하다 보니 대중화와는 멀어졌다. 귀중한 우리 문화이지만 크게 빛을 보지 못하고, 창고 속에 묻히고 학문으로만 존

재하는 유물이 되었다.

조선백자 제기를, 동시대의 청화백자 유물과 시중가격을 비교해 보면 수배에서 수십 배 차이가 난다. 그만큼 수집가 사이에 인기가 없고 가격도 싸다. 예를 들어 금사리 백자 제기 중 최고 상품은 아무리 비싸도 1억 원 정도 한다. 하지만 같은 시기의 수준 높은 청화백자는 10~20억 원에 거래된다고 한다. 그러니 조선백자 제기 중 좋은 작품은 일본에 거의 다 건너갔다고 보면 된다. 일본인은 제사 용기라든가 상징의 의미를 두지 않고, 철저하게 조형미로 접근하여 미적인 관점을 우선하기 때문이다. 나역시 제기에 조형적인 매력을 느껴 몇 점 소장하고 있어 주의 깊게 볼 수 있었다.

백자 제기에 구현된 조선백자 특유의 순백색과 직선과 곡선이 어우러진 조형 세계가 대단히 아름답다. 굳이 미학적 해석을 하지 않더라도 어떻게 이런 순백색과 직선과 곡선의 단순한 조합으로 신에 대한 경배의 제상에 놓았단 말인가. 조선시대 백자 제기야말로 세계 도자사에서 그 유례를 찾아볼 수 없는 조형미가 우수한 작품 아닌가. 우리 학계는 제기의 미려한 조형 세계는 보지 않고 역사적으로, 시대별로, 또는 용도에만 집착하고 있는 것이 아닌지 의문이 든다.

일반 조선백자보다도 제기값은 턱없이 싸고, 개수 또한 많다. 특히 일본 시장에는 좋은 제기가 많이 있다. 그래서 제기를 수집하기로 결심하게 된 것이다. 제기 종류는 상상 그 이상으로 광범위하다. 시대별로는 물론이고 재료별로도 도자기, 목제, 유기 등 실로 다양하다. 수집 범위를 박물관적인 접근이 아니라 철저한 조형적으로, 미적인 관점에서 잡았다.

조선 순백자에 나타난 직선과 곡선의 조형에서, 철저히 미적인 관점에

서 수집하여 조선백자의 아름다움을 증명하고 싶었다. 가능하면 스스로 아름다움을 찾아내고 뛰어난 문화유산을 세계에 알려야겠다는 커다란 욕망을 품기도 했다. 10여 년 동안 일본을 왕래하는 상인을 통해 좋은 제기를 몇 점 더 구할 수 있었다. 재력에 한계를 느껴 여러 차례 포기할 위기도 있었으나 전시라도 한번 제대로 열어보고 싶은 마음에 작심하고 한 점 한 점 수집하였다. 국내에서 그런 조선백자 제기를 조형미적인 관점으로 전시한 경우도 들어보지 못했고, 전시도록에서도 본 적이 없었다. 그래서 2017년에 최초로 작지만 강한 전시를 하고 싶었다. 국내 최고의 사진작가가 촬영한 제기를 아름다운 영상으로 제시하는 한편, 조선백자 제기를 콘셉트로 현대화시킨 도예가 김익영 선생의 현대 제기 작품과 조선백자 제기 유물을 한데 모아 세계에서 조선만 가진 위대한 조선백자 제기의 조형미를 증명하고 싶었다. 그러나 이 계획은 결국 전시비용이 마련되지 않아 다음 기회로 미루게 되었다. 그렇지만 기회가 된다면 꼭 하고 싶은 전시이다.

이후 얼마 전, 국립중앙박물관에서 작은 규모로 제기 기획전이 열렸다. 그러나 기존의 전시방법에서 벗어나지 않아 실망이 컸다. 좁은 공간에 사기점沙器店같이 무더기로 진열하고 연대, 용도, 가마로 분류한 철저히 사적史的인 기준으로 이루어진 전시였다. 그런 전시가 과연 어떠한 예술적인 감성을 관객에게 줄 수 있겠는가.

얼마 전 인사동의 한 화랑에서 우연히 일본 오사카시립동양도자미술관에서 30년 전에 개최했던 조선백자 제기 전시도록을 볼 수 있었다. 도록을 살펴보니 철저히 조형으로, 미적인 관점에서 수집·전시했음을 알 수 있었다. 언제까지 우리 것을 일본이나 외국에 의해 조명받아야 한단 말인

가. 다시 한 번 우리 스스로 자랑할 위대한 문화를 발굴하여 세계에 알릴 수 없을까를 깊이 고민해야 한다. 내가 제기를 수집하게 된 동기는 하나의 미의 세계를 발굴하는 독창적인 수집임과 동시에 누구에게나 자신 있게 말하고 싶은 수집에 있다.

미적 가치관은
컬렉션의 기본이다

미학이나 미술사 같은 전문적인 교육을 받지 않은 사람이 작품을 감상하고 수집하는 행위를 학술적 언어로 기록한다는 것은 어려운 일일지 모른다. 그러하기에 나의 미적 가치관은 전문가와는 전혀 다를 수 있겠다.

누구나 철학이 있는 삶을 추구하며 살려고 노력한다. 시골의 농부나 도시의 직장인이나, 배운 사람이나 그렇지 않은 사람이나 각기 나름의 철학적 소신所信이 있기 마련이다. 주변을 둘러보면, 전문가연然하는 사람보다 소신 있는 삶을 사는 사람들이 많다. 전문가는 자칫 형식논리에 빠져 경직된 생각으로 살 수도 있다. 성직자가 성경 공부를 많이 하고 참회를 많이 했다고 해서 반드시 천당길에 오를 수만은 없다는 논리에 비유할 수 있지 않을까. 미술사학자 역시 미술사적인 논리에 집착하다 보면 본질에 소홀할 수도 있다. 인간은 이성이나 논리로만 살 수 없다. 왜? 인간은 이성과 논리보다 감성이 앞서기 때문이다.

작은 질그릇이라도 좋으니

소설 『대지』의 작가 펄 벅Pearl Buck, 1892~1973의 어느 책에서 읽었는지는 정확하지 않으나 분명히 기억나는 구절이 있다. 사람을, 삶을 담을 수 있는 그릇으로 단순 비교하여 쓴 글로, 삶의 본질은 농부나 백작이나 가난한 사람이나 부자나 행복의 본질이 같다는 것이다. 그릇은 그 사람의 주어진 환경, 재산, 사회적 지위라든가 살아가는 모든 조건을 말한다. 그래서 삶을 담을 수 있는 그릇은 모두 다르다고 한다. 그것이 황금 그릇일 수도 있고, 질그릇일 수도 있다. 그릇의 크기 또한 제각각이다. 커다란 황금 그릇에 삶을 가득 넘치게 담는다면 행복할 수도 있다고 하지만 두 가지 모두 만족하며 살기란 어렵다. 우리가 평생 보이는 그릇에 집착해서 살다보면, 죽을 때쯤 삶의 본질을 결코 채우지 못함을 알고는 후회할 수밖에 없다.

나는 가난한 농부의 아들로 태어나 남보다 많이 배우지 못하고 가진 것도 많지 않다. 그리하여 무리하게 크고 화려한 그릇에 욕망을 담으려 애쓰지 말고 삶을 담을 수 있는 작은 질그릇이라도 좋으니 철철 넘치게 살고 싶다는 생각을 하며 살아왔다. 10대 때 가진 이런 생각을 좌우명 삼아 평생 실천하며 살고 있다. 미술품을 수집하는 데에도 나름 적용하려고 노력해 왔다.

그래서 미술품을 사랑하고 수집할 때도 유명하고 비싼 작품보나 남들이 하찮게 생각하고 보지 못하는 싼 작품에서 특유의 미를 찾으려 노력하는지도 모른다. 이미 유명해진 작품보다 깨어진 와당이나 하찮게 생각하는 민화, 제기, 무속화, 옹기 같은 고물古物에 애착이 가고 더 사랑스럽다. 관심이 없는 사람에게는 쉽게 보여 주지 않는 아름다움이지만 애정을 가지고 사랑하다 보면 진솔하게 다가와 진한 행복감을 선사한다.

복자(목제귀때그릇), 높이 14.2cm, 지름 21.5cm, 조선시대, 개인 소장

　나도 30~40대에는 한동안 최고로 유명한 작품과 비싼 작품에 매달리곤 했다. 명품이라고 하는 작품도 제법 소장하기도 했다. 재력의 문제이기도 하지만 점차 소소한 미가 더 소중함을 알게 되었다. **전문가의 합리적이고 수준 높은 분석도 필요하지만 좌판에서 과일을 고르는 일이나 신선한 생선을 정성스럽게 요리하여 식탁에 올려놓고 가족과 맛있게 먹고사는 것 같은, 소소하고 시시콜콜한 관점도 필요한 것이다. 미술 작품은 전문가만 누리는 게임이 아니기 때문이다.**

　전문 수집가나 작품이 좋아 구입하는 애호가의 입장에서 가장 많이 고민하는 부분은 '과연 이 작품이 나의 미적 가치관에 합당한 것인가' 하는 물음이다. 물론 스스로 생각하고 고민해야 한다. 선택은 본인의 만족도에 따라 달라지기 마련이다.

복자(목제귀때그릇), 높이 12.5cm, 지름 26.5cm, 조선시대, 개인 소장

예술 작품의 가치 평가를 미술사학자나 미학자들의 관점에서 다룬 미술 서적이나 논문은 많고도 많지만 일반인이나 컬렉터가 현실적으로 이해하고 실천하기에는 난해하고 관념적이어서 큰 장벽을 느끼지 않을 수 없다.

미술관에서 좋아하는 작품을 보며 감상하는 데는 아무런 부담이 없다. 작품이 마음에 들거나 감동을 받았다면 원하는 시간만큼 보면서 마음대로 느끼고 감상하면 된다. 싫으면 그냥 지나쳐도 무방하다. 작품을 자세히 보지 않는다거나 전문가의 해설대로 이해하지 못하고 감동하지 않는다고 해서 누구도 탓하지 않는다. 단지 작품을 본인의 미적 관점에서 편하게 보고 즐기면 된다.

그런데 좋아히는 작품을 구입해서 집에 두고 감상히며 즐기고 싶디기니 기격이 고가여서 구입에 신중을 기해야 하는 입장이라면, 생각이 깊어질 수밖에

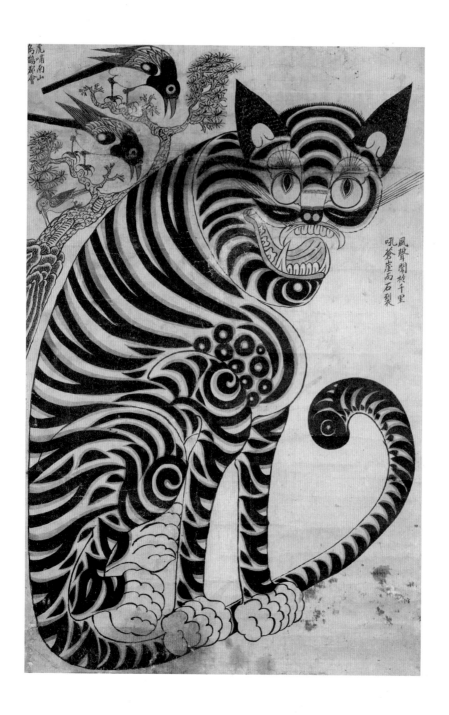

「까치호랑이」, 종이에 채색, 84.5×55.5cm,
조선시대, 개인 소장

없다. 더욱이 컬렉터라면 자신의 미적 가치관에 예민하지 않을 수 없다. 왜냐하면 그 작품만 있는 것이 아니라 지금까지 본인이 수집한 작품의 관점과 미적 취향에 부합해야 하기 때문이다.

자신의 미적 가치판단이 작품보다 중요하다

사람마다 작품을 구입할 때의 관점은 천차만별이다. 유명 작가의 작품이라서, 첫눈에 반해서, 단순히 작품 가격이 비싸서 등 수많은 관점과 가치관으로 작품을 수집한다. 그럼에도 작품을 감상하거나 수집하는 데는 본인의 관점이 무엇보다 중요하다. 자신의 미적 가치관은 고정된 것이 아니라 순간순간 시시각각으로 변하기 마련이다. 전문 지식을 갖추었다거나 미감이 높아서, 아니면 그날의 기분 탓에 쉽게 바뀌기도 한다. 작품이 너무 좋아서 어렵게 마련한 큰돈으로 선뜻 구입했는데, 전문가나 고수라는 사람에게 좋지 않은 의견을 들었거나 마음이 변하여 정이 떨어질 만큼 싫은 경우도 종종 있다. 상황에 따라, 적은 액수라면 그냥 지나치고 잊어버리기도 하고, 고가라도 자신의 책임으로 돌리고 묻어버리는 경우도 있다. 흔하진 않지만 다른 작품과 교환하거나, 급기야 법정에서 다투기도 한다. 이런 일이 잦다면 분명히 문제가 있다. 미적 가치를 구입하는 일에 자신의 안목을 온전히 믿지 못하고, 우왕좌왕 변덕을 부려 기본적인 신뢰마저 잃고 업계에서 지탄의 대상이 되는 컬렉터도 있다.

좋아하는 작품을 구입은 하고 싶은데, 막상 큰돈이 필요하게 되니 많은 사람이 자신의 미적 가치관을 믿지 못하고 불안해한다. 그래서 스스로 결정하지 못해서 항상 전문가를 찾는다 누가 추천해 준다든가, 매스비니어나 카탈로그에 있는 작가 약력에 의존한다든가, 경매 도록에 실려 있는

가격에 의존하기도 한다. 그러다 보면 어느 순간 자신의 관점은 사라지고, 추천하는 사람의 취향에 끌려갈 수밖에 없다.

아름다움은 획일적인 것이 아니라 개인마다 보고 느끼는 것의 다름에 가치가 있다. 현실은 그렇지 않다. 경제적인 이해득실에 비중이 높다보니, 미의 본질마저 규격화하고 계량화하여 획일화로 치닫는다. 그래서 작품 경매에서 가격이 높을수록 미적 가치도 높은 것으로 인식된다. 재화적 가치와 미적 가치는 전혀 별개의 문제인데 말이다.

세상에는 미를 골라 즐길 수 있는 범위가 광범위하여, 본인의 취향대로 수집하여 즐길 수 있다. 전문가가 제시하는 관점에 지나치게 의존하다 보면, 취향이 없어지고 획일화될 위험이 있다. 미술품을 구입하는 처지에 서면, 자기 자신만 남는다. 결국 자신의 미적 가치판단에 따라 스스로 결정할 수밖에 없다.

지불하는 돈의 액수가 클수록 겪어야 하는 심적 갈등도 커진다. 그 긴장감은 전문적 지식이 있든 없든, 돈이 많든 적든 비슷할 것이다. 때로는 구매자가 적당한 긴장감을 즐기는지도 모른다. 미적 가치관이 단단해야 하는 이유가 여기에 있다.

컬렉션은 어차피 본인이 느끼고 즐기는 것이다. 평생 남의 식감으로 음식을 선택하고 주문해서 먹을 수만은 없지 않은가. 자신이 좋아하고 자기 입맛에 맞는 음식을 스스로 찾아서 제 돈으로 사먹어야 진정한 미식가 아닌가. 그림 수집도 전문가의 견해나 추천도 좋지만, 자기 눈과 마음으로 그림을 찾아내 거실이나 침대 위를 장식하는 것이야말로 진정 짜릿하지 않겠는가. 그래서 꽃집에서 좋아하는 꽃을 직접 골라 거실 한가운데에 장식하듯이, 당당하게 자신이 원하는 작품을 구입하는 것은 구매자의

한결같은 소망이다. 그러기 위해서라도 미에 대한 끊임없는 수련이 필요하다. 그 수련의 하나가 미술관이나 박물관에 다니면서 안목과 감각을 키우는 것이다. 섬세하고 풍부한 미감으로, 머리가 아닌 가슴으로 보다보면 어느덧 작품이 지닌 아름다움을 진실로 느끼게 된다.

아름다움은 가슴으로 느끼려는 사람에게만 슬며시 다가온다. 그러다 보면 점차 남이 알지 못하는 오묘한 미의 세계를 마음껏 즐길 수 있다. 일부 수집가나 전문가에게 나타나는 미적 감각의 결핍과 불균형은 바로 지식과 머리에 지나치게 의존하기 때문이다.

그래서 미술품 수집은 재력과 의욕만으로 할 수 있는 게 아니다. 결국 미에 대한 추구로 인생을 풍요롭게 산다는 것은 때로는 지루할 때도 있고, 미적 갈등에 실망스러울 때도 있지만 그 자체가 미의 여정이 선사하는 지극한 행복이다. 때문에 끊임없이 작품을 보고 느끼면서 자신을 수련하는 과정이 필요하다. 올림픽에서 금메달을 목에 건 국가대표 선수의 인터뷰를 의미 있게 지켜본 적이 있다. 그는 한 가지 기술을 습득하기 위해, 정확한 기술을 하루에 수백 번씩 반복하기를 6년 정도는 해야 경기 중에 물 흐르듯 기술이 자연스럽게 나온다고 했다. 얼마나 지난한 일인가. 그래야 본인 스스로도 만족하고 이를 지켜보는 관객도 아름답게 보인다는 것이다. 미를 보는 안목도 매한가지다. 다양한 작품을 반복해서 보다보면 어느 순간 그 아름다움이 선명하게 다가온다. 저 운동선수처럼 수없이 반복해야 자신만의 진정한 미적 가치관이 형성되는 것이 아닐까 싶다.

가품에서 진품의 가치를 배운다

나는 가끔 "재벌은 아니라도 내가 좋아하는 작품을 빚을 지지 않고 편

분청사기 박지문 목단문병, 높이 30.1cm,
조선시대, 개인 소장

분청사기 박지문 철채목단문병, 높이 28.9cm,
조선시대, 개인 소장

백자 철채장병, 높이 27cm, 조선시대, 개인 소장

하게 구입하여 볼 수 있는 정도의 여유를 가졌다면 얼마나 좋을까” 하는 공상을 하곤 한다. 현대미술 작품의 경우, 국내의 유명 작가도 수십억 원을 호가하는데, 그 몇 점 값이면 충분히 훌륭한 수집이 가능하고 세계적 수준의 나만의 컬렉션을 이룰 수 있을 텐데 그렇지 못해 안타깝다. 그렇지만 재력가들은 민화를 수집할 이유가 본질적으로 없다고 볼 수도 있다. 왜냐하면 그 방법이 너무나 비능률적이고 비경제적이라 생각하기 때문이다. 어느 세월에 민화의 가치가 올라 경제적 타산이 맞겠는가? 너무 좀스럽다고 생각하기 때문이다. 그들에게 민화는 당연히 돈 없는 사람들이나 하는 수집품일 뿐, 자신과는 별개의 세계로 치부한다. 재력에 걸맞은 작품을 수집해서 투자한 만큼 빠르게 효과를 보는 데 익숙하기 때문일 것이다. 재력가라면 나 같은 수집방식을 보면 한심하다며 연민의 정을 느낄 것이고, 시류에 뒤떨어진 사람으로 여길 것이다. 사실 몇몇 재력가에게 그런 말을 여러 차례 들은 바 있다.

탐스런 사과를 마트에서 사서 먹는 행복도 있다. 그러나 우리는 긴긴 겨울 동안 거름을 주고 따스한 봄날에 꽃을 피우고 땀과 정성을 쏟아서 결실을 본 사과를 과수원에서 따서 먹는 행복을 누리는 사람도 있다는 사실을 잊을 때가 있다.

가치와 가격이 규정된 경매에서 작품을 구입하는 것도 좋지만, 보잘것없는 물건이 뒤섞여 있는 현장에서 가치 있는 작품을 찾아내 규정하기도 하고, 작품의 가치를 스스로 평가하며 즐길 수도 있다. 영화감독이 길거리에서 작품 성격에 맞는 사람을 캐스팅해서 배우로 키우듯이, 현장에서는 흙에서 진주를 찾아내는 듯한 신선한 기쁨과 재미가 있다. 물론 여기에는 건강하고 섬세한 직관력과 전문 지식도 필요하다. 때론 가품假品에 유혹

당해서 구입할 수도 있다. 하지만 경험을 쌓으면 쌓을수록 내성이 생겨 물건을 보고 진짜를 가려내는 능력이 생긴다. 가품을 사보지 않고는 진품眞品의 가치를 알 수 없다. 컬렉션에서 가품은 평생 극복해야 할 숙명적인 과제이다. 가품이 두려워 피하려 든다면 수집 행위가 위축될 수 있다. 수집이라는 관점에서 보면 가품이 수집의 진정한 묘미일 수도 있다.

오랜 기간 작품을 구입하기 위해 컬렉터의 집을 방문하며 터득한 지혜가 나에게 큰 도움이 되었다. 세상에는 수집의 종류가 사람의 수만큼 다양하고, 수집의 질도 천차만별임을 알았다. 덕분에 다양한 컬렉션 속에서 과연 어떤 것이 좋은 수집이고 바람직한 수집인가를 비교할 수 있었다.

나름대로 컬렉션에 성공했다고 인정받은 분과 몇 시간 동안 그에 대해 이야기를 나눈 적이 있다. 얼마 전 고인이 되었지만 그분은 그저 평범한 직장인으로서 젊은 시절 좋아하는 민속품을 한 점 두 점 모으다가 평생 수집하게 되어, 결국 2,000여 점을 박물관에 기증하였다. 수집품의 사회 환원은 분명 존경할 만한 일이다. 한참 대화를 이어가다가 안타까운 사연을 들었다.

빠듯한 봉급생활자 컬렉터답게, 그분은 자기만의 컬렉션의 룰을 정했다고 한다. 봉급에 일정 비율로 지출 금액을 정하여 절대로 그 가격선을 넘지 않는 것이나. 그리고 가족에게 미안한 마음이 앞서서 될 수 있으면 소품으로 구입하였다고 한다. 규격이 크지 않은 작품으로만 한정해서 구입한 셈이다. 수집품은 크기가 작은 만큼 주머니 속에 넣고 다니다가 집안 구석에 크게 표시 나지 않게 두었다고 한다. 그러다 보니 세월이 흐를수록 컬렉션의 가격이 올라가는 데 비해 작품의 길은 하향과될 수밖에 없었다. 또 평생 수량에만 집착하다가, 뛰어난 명품을 구입할 기회가 수없이

많았지만 그것들을 포기할 수밖에 없었다. 늘그막에 자신의 수집이 얼마나 미의 본질에서 벗어난 어리석은 일이었는지 알았다며 한탄하는 것이었다.

도전의 가치가 숫자가 아니라는 간단한 진리를 40년의 세월이 지난 뒤에 깨달은 것이다. 평생 하루도 빠짐없이 인사동과 장안평을 돌아다니면서 수집한 결과물을 박물관에 기증하며 마무리하셨다니, 나름 행복하였으리라 생각되지만 이를 옆에서 지켜보면서 느낀 아쉬움은 결코 지워지지 않았다. 그래도 나름대로 좋은 결과는 이루었다 하겠다. 흔히 '수집벽'이라 하는 것은 양적인 도전이고 매일 사야 하는 일종의 쇼핑중독을 일컫는 말일 것이다. 이것이야말로 컬렉터가 가장 빠지기 쉬운 함정 가운데 하나이다.

「까치호랑이」, 종이에 채색, 80×48cm,
조선시대, 개인 소장

컬렉션에도 설계가
필요하다

　수집을 하다 보면 일정한 '룰'의 필요성을 절감하게 된다. 집을 짓기 위해서 설계도가 필요하듯이 컬렉션에도 구체적인 설계도가 필요하다. 평생 미술품을 전문적으로 수집하고자 한다면 장기 전략이 담긴 수집 설계도가 필요하다. 즉흥적인 수집에서 저지르기 쉬운 실수를 최소화하여 성공적인 수집으로 가는 데 반드시 필요한 것이 컬렉션에 대한 설계도이다. 그저 작품을 사서 창고나 방에 쌓아두는 데 그친다면, 수집의 즐거움은 반토막 날 수밖에 없다.

　컬렉션의 결과물을 스토리와 함께 재구성한다면, 자신의 수집품을 정리함과 동시에 수집품이 하나의 작품이 될 수도 있다. 만약 재력이 허락한다면 소규모의 테마박물관을 만들 수도 있다. 그러기 위해서는 무엇보다 독창적인 수집을 지향하는 확실한 수집 철학이 필요하다. 여기저기서 누구나 쉽게 구할 수 있는 작품이라면, 왠지 싱겁고 재미가 없지 않겠는가. 그래서 분명한 자기 색깔이 필요하다. 그러기 위해서는 선명한 수집

철학과 설계도는 필요조건이다.

설계도가 있는 컬렉션과 설계도가 없는 컬렉션

먼저 수집 설계를 위해서는 자신의 미적 가치관에 대한 종합적인 성찰이 필요하다. 미를 진정으로 좋아하고 사랑하는지, 다른 사람과 공유할 수 있는지, 그리고 전문 지식이 있는지 경제적인 능력은 어느 정도인지, 자기 연령에 목표를 실현할 가능성은 있는지 등을 자문해 보아야 한다. 아울러 수집품이 모아졌을 때는 얼마나 독창적이며 사회에 공적으로 기여할 수 있는지, 그리고 이런 점들이 충분히 고려되고 충족되어 있는지 등을 따져보고, 부족한 점이 있다면 이를 보완해 간다. 그래야만 세계적인 걸출한 컬렉션의 세계가 완성되는 것이다. 이러한 컬렉션이야말로 질서 있고 건강하고 아름답다 하겠다. 그렇지 않고 단순히 수집에만 그친다면, 훗날 수집한 작품이 사장될 가능성이 크다. 반면 자기에게 적합한 설계도를 그려서 평생 차근차근 수집해 가면 독창적이고 아름다운 수집 세계의 주인이 될 수 있다.

컬렉션의 기본은 자신이 좋아하는 것을 모으는 것이다. 컬렉션에는 역사적인 가치나 미술사적 혹은 예술적 가치 내지는 개인적 가치관 등 다양한 관점이 개입한다. 작품의 예술성을 추구하는 초보 컬렉터라면 냉철한 자기 성찰이 우선되어야 할 것이다. 과연 예술을 정말로 사랑하는지 여부가 컬렉션에서 가장 중요하고 본질적인 선결과제가 아닐 수 없다. 그리고 좋은 작품을 보면서 감동을 받은 적이 얼마나 있는지, 회화나 조각 등의 작품에 매혹된 적이 있는지 따위를 자문해 보자. 감성이 섬세하여 감흥을 쉽게 받는 사람이라면 그만큼 미술품을 수집하는 데 유리하다. 선천적

「관동팔경」, 종이에 채색, 56×31cm,
조선시대 후기, 개인 소장

으로 미감을 타고났기 때문이다. 특별히 미술교육을 받지 않았어도 미감이 뛰어난 사람이 있다. 마찬가지로 미술대학 출신이 아니어도 우수한 작품을 창작하는 작가 또한 얼마든지 있다. 하지만 미감은 노력으로 체득하지 못한다.

미술을 전공한 교수 중에서도 미감 장애에 시달리는 경우도 보았다. 미감은 수련을 통해 진화하고 발전한다고 알고 있지만, 그것이 제자리걸음이라면 실은 접근 방법에 문제가 있는 것이다. 미술 전공자들의 경우 미술을 지나치게 이론적·이성적으로만 접근하다 보니 정작 중요한 감성적인 미감이 제대로 발달하지 못하고 있는 건 아닌지 모르겠다. 분석하고 해부하기만 하면 미감이 제대로 성장할 수 없다. '아는 만큼 보인다'는 말도 있지만 지나치게 지식에 의지하다 보면, 지식의 편린에 부합하는 것만 보일 뿐 진정한 아름다움을 느낄 수 있는 미감은 자칫 건조해질 수 있다. 그래서 아는 만큼 보인다는 말이 오히려 순수한 미감의 작용을 방해할 수도 있다.

컬렉션은 남보다 미를 가까이서 보고자 하는 욕구의 다른 말이다. 컬렉션 자체가 미를 찾고 모으는 행위이다. 진정한 컬렉션은 그래서 지식만으로 되지 않는다. 가슴으로 먼저 감동할 수 있는 사람이 컬렉터의 자격을 말할 수 있을 것이다. 그래서 끊임없이 자연의 아름다움을 체감하고 미술관이나 박물관에서 다양한 미술품을 보며 가슴으로 느끼는 수련 과정이 필요하다. 지식이 아니라 직관에서 비롯되는 감동을 즐기는 훈련이 필요하다는 얘기이다.

지나치게 지식을 탐하다 보면, 직관이 주는 짜릿한 감동과 멀어질 수 있다. 싱그러워야 할 작품이 마른 명태처럼 건조해지고 재화의 가치로 전락하는 경우가 적지 않다. 재화의 가치에 치중하다 보면 결국은 처음에 추구했던 미적

가치관이 전혀 다른 방향으로 갈 수 있다.

컬렉터는 평생 미적 가치관의 양면성에 고뇌하게 된다. 수집품에 관한 지식과 직관이 주는 감동, 그리고 재화의 가치가 유기적으로 균형을 이룰 때, 비로소 가능해진다. 여기서 한 번 균형이 깨지면 쉽게 고쳐지지 않는다. 그래서 미에 대한 순수한 애정을 지켜나가기 위해서는 끊임없이 자기 성찰을 게을리하면 안 된다. 이렇게 종합적으로 자신을 분석하여 계획하는, 자기만의 수집 설계가 필요하다. 철학적 차원의 문제이기에 쉽지 않지만, 이것이 실하지 않으면 결과물이 부실하고 건조해지기 쉽다. 그렇기 때문에 미를 즐길 수 있는 감성을 꾸준히 향상시키고, 전문 지식을 균형 있게 습득해야 한다. 본격적인 컬렉션을 원한다면 반드시 수집 설계가 필요하다.

컬렉션도 자신의 경제력에 걸맞아야 한다. 경제적 기반은 약한데 지나치게 고가의 작품을 수집하다 보면, 여러 가지 부작용을 감수해야 한다. 처음에는 적은 규모로 시작하지만 수집을 거듭할수록 욕심이 생기게 마련이다. 그러다 보면 수집의 늪에 빠져 재산을 탕진하고 후회하는 일을 겪게 된다. 가끔은 수집이 적성에 맞지 않는다는 생각이 들 정도로, 미에 관심이 없는데도 맹목적으로 사모으는 사람도 있다. 그래서는 곤란하다. 오래, 즐겁게 하려면 수집을 위한 수집이 되어서는 안 된다. 자칫 잘못하면 숫자에 집착해서 수집의 정도正道가 변질되기 쉽다. 외형의 욕망에 이끌려, 개수 늘리기에 치중하다 보면 결국 수집품에 힘이 없게 된다.

컬렉터는 제각기 다른 개성과 다른 취향을 갖고 있기 마련이라서 "내가 좋으면 좋은 것이야", "내 돈으로 내가 좋아서 사는데 누가 뭐래"와 같은 생각으로 컬렉션 자체를 타당화시킬 수도 있다. 제멋에 겨워 집을 자기 생

토기 시루, 높이 23cm, 입지름 21.5cm, 청동기시대, 개인 소장

각대로 꾸미고 사는 것을 누구도 탓할 일이 아니듯이 주관적인 수집 역시 탓할 것이 못된다. 아니다. 그렇게 최소한의 자기 영역을 소중하게 여기고 가꾸는 일은 순수하고 아름답다 하겠다. 그런데 선천적인지 후천적인지는 몰라도 지나치게 깊이 무언가에 이끌려 들어가는 사람이 종종 있다. 이는 비림직한 수집 칠획과 미김으로 싱긍란 길텍터보나 실패도 불행애진 컬렉터가 월등히 많은 이유이기도 하다. 국가나 사회에 조금이나마 기

회청자 철화죽문 주자, 높이 26.5cm, 고려시대 중기, 개인 소장

여하고자 하는 생각으로 평생 작품을 모아온 사람들도 있다. 그러나 원래 취지에 맞게 수집에 성공하는 경우는 매우 드물다. 자신과 가족에게는 돈을 제대로 써보지도 못하고 평생 컬렉션에 매진했지만 사람들이 도통 관심을 두지 않고 의미 또한 부여해 주지 않는다면 내심 억울하고 속상하지 않겠는가. 그래서 인생이 피폐해진 사람도 있다. 예술품을 수집하는 행위는 진정 아름답고 행복한 일이다. 그러나 재화의 가치에 치중하다 보면 추구하는 본질과는 전혀 다른 세계에 빠져서 평생 헤매는 경우도 적지 않다. 또 특이한 성향에 따라 수집하다 보면, 그 수준이 사뭇 괴기스럽기 짝이 없어 본인만 즐기다가 인정도 받지 못하고 결국 폐품 처리되는 경우도 보았다. 이런 기구한 사례를 접하다 보면, 인간이 이렇게 우매할 수도 있구나 하는 생각이 든다.

컬렉션에는 철학과 설계가 필요하다

어느 분야를 집중적으로 공략하여 그 분야에 공헌하고자 하는 컬렉터에겐 더더욱 컬렉션에 관한 나름의 확고한 철학과 지혜로운 설계도가 있어야 한다. 반면, 예리함과는 거리가 먼 안목과 짧은 지식을 척추 삼아 본인의 고집대로 수집하는 사람도 꽤 많다.

특히 자수성가해서 재력을 갖춘 사람일수록 미술 분야를 사기성 짙은 영역으로 보거나, 불신이 짙어 손해를 보지 않으려는 마음이 강하다. 그런 마음으로 수집하다 보면 결과가 부실할 수 있다. 물론 본인이 좋아하는 작품만 수집한다는 논리도 틀린 것만이 아닐지 모른다. 그러나 자신이 수집하는 분야에서 어느 정도의 지식과 안목이 뒷받침된 스스로의 가치판단 능력이 있을 때만 올바른 컬렉션이 가능하다 하겠다.

내가 좋아하는 작품을 내 돈으로 수집하는 데 무슨 문제인가 하는 반론도 있을 수 있다. 하지만 인간이란 모름지기 변덕도 심하고 쉽게 싫증도 내기 마련이다. 특히 욕망이 클수록 이내 싫증을 잘 낸다. 한 단계 더 높고, 더 유명하고, 좀 더 비싼 작품으로 도전하려고 한다. 도전정신이야말로 컬렉터의 원초적인 본능이다. 하지만 어느 순간 한 단계 높게 올라가고 싶고 현재 가진 것이 어딘가 모르게 부족하여 아쉽다고 느껴진다면, 어느 날 그렇게 좋아하던 그림이었을망정 창고로 직행하고 만다. 평생 좋아할 수 있는 작품을 수집하는 것이 가장 이상적이겠으나 그리 쉬운 일이 아니다.

이상적이고 바람직한 컬렉터는 자신과 함께 사는 사람들과 아름다움을 공유할 수 있으며, 컬렉션이란 어떤 것이며, 어떻게 그것이 가능한지를 적극 고민하고 모색해야 한다. 존경받고 선망의 대상이 되는 컬렉션이 있는가 하면, 평생 고생하여 모은 재산과 정열을 쏟아붓고도 정말 헛되고 잘못된 컬렉션으로, 경제적·정신적으로 황폐해진 컬렉터를 의외로 많이 볼 수 있다.

종종 컬렉터의 자제들에게 유물을 정리하고 싶다는 연락이 와서 가보면, 자신의 선친이 평생 수집해 놓은 것을 한 점도 팔지 않았다는 것을 자랑과 긍지로 삼고 살아왔다는 말을 자주 듣는다. 그러나 정작 집에 들어갈 수 없을 정도로 가득 찬 온갖 잡기와 흉물스러운 물건을 잔뜩 쌓아놓고는 그것들과 함께 평생을 보냈다는 이야기를 듣고 보니, 그 열정이 놀라우면서도 한편으로는 쓸쓸했다. 그런 분들이 돌아가시면 결국 후손들이 고물상을 불러 그 엄청난 수집품을 버리기에 애를 먹는다. 그래서 컬렉터는 많은 고민과 지혜를 발휘하지 않으면 상당한 경제적 손실과 잘못된 컬렉션에서 빚어진 폐단에서 벗어날 수 없다. 특히 우리나라에서는 아

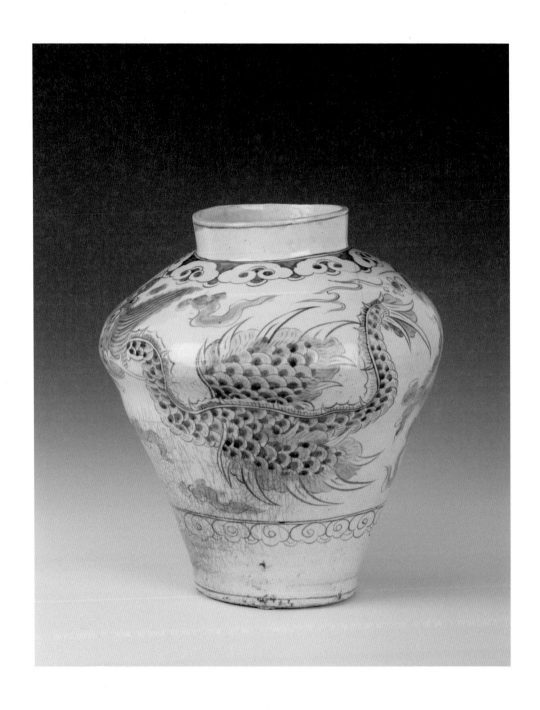

청화백자 익룡문호, 높이 42cm,
조선시대, 개인 소장

직 수집 문화가 서구보다 덜 성숙되었기에 그러한 사례가 비일비재하다.

그래서 컬렉션은 나이나 경제적인 능력, 취향, 수집의 목적과 목표 등 전문적 지식을 기본으로 하지만 그에 못지않게 중요한 사항이 바로 예리한 안목과 미적 감성이다. 또한 수집은 탐욕적으로, 물불 가리지 않고 할 것이 아니라 올바른 방법으로 합법적으로 해야 한다. 이 또한 수집 설계에 반드시 포함되어야 할 요소이다.

횡적 수집을 할 것인가,
종적 수집을 할 것인가?

'횡橫'과 '종縱', 이 두 글자를 통해 컬렉션의 스타일을 이야기할 수 있다. 말하자면 컬렉션에는 횡적 수집과 종적 수집이 있다. 먼저 수평적인 횡적 수집이란 다양한 분야를 아우르며 가급적 많은 것을 보여 주기 위한 하나의 방법이다. 조금이라도 연관이 있다면 다양하게, 많이 모아서, 많이 보고 싶은 것이다.

한 장르에서 인접 분야로 점차 넓히다 보면, 국내 유물에서부터 외국 유물까지 싹쓸이하게 마련이다. 이렇게 평생 모으면 수집품이 수천에서 수만 점이 되곤 한다. '폭넓고 수준 높게' 모은다는 것은 여간 어렵지 않다. 국가가 운영하는 박물관이나 재벌의 문화사업의 일환으로, 오랜 기간 전문 인력과 큰 자본을 투입한다면 폭넓고 수준 높은 수집이 가능할 것이나, 개인이 수준 있게 모은다는 것은 쉽지 않은 일이다. 고도의 미적 가치관과 대단한 재력이 있을 때나 가능하다.

예술품 컬렉션은 단순히 모으는 데에 가치를 두지 않는다. 재력과 열정과

횡적 수집과 종적 수집

지식이 있다고 해서 완성할 수 있는 것도 아니다. 일반적인 수집과 크게 다른 것은 높고 바른 미적 가치관이 존재한다는 점이다. 뚜렷한 미적 가치관이 없으면 방향과 목표가 엉뚱한 곳으로 흘러 매우 번잡하고 지저분해질 수 있다. 수집의 성공과 실패는 결국 미적 가치관과 안목의 수준에 의해 좌우된다.

컬렉터라면 누구나 가급적 많은 것을 모아서 자신의 능력을 인정받고 싶은 욕심이 있다. 수준 높은 작품을 많이 소장하는 것이 당연한 논리이지만, 개인 소장자나 소규모 개인 박물관에서는 소장품의 수준과 수량을 균형 있게 충족시키기란 무척 어려운 일이다. 횡적 수집 외에도 종적 수집이 요구된다. 이들 수집의 조화로운 실천은 높은 미의식의 바탕 위에서만 가능하다.

종적 수집은 한 장르에서 목표의 범위를 좁게 설정하여 최고의 가치를 지닌 작품을 모으는 것이라 할 수 있다. 예컨대 예술성, 완성도, 희소성, 연대 등에서 최고의 가치를 추구하는 것이다.

수집을 도형으로 그려보자. 횡적인 수집은 가로로 된 직사각형, 종적인 수집은 세로로 된 직사각형으로 각각 표시할 수 있을 것이다. 가장 이상적인 사각형의 모델은 점점 정사각형을 지향하여, 질과 양에서 균형을 맞

쳐나가는 것일 테다. 그것이 큰 정사각형이라면 국립박물관과 큰 사립박물관, 그리고 여타의 미술관과 비교하면 되겠다. 또한 작은 개인 박물관이나 개인 수집가의 탄탄하고 건강한 수집도 이러한 정사각형으로 설명할 수 있을 것이다. 흔히 주위에서 볼 수 있는 수집 형태는 삼각형 형태의 수집이다. 삼각형처럼 종류는 다양하고 수적으로 많기는 하지만 한마디로 대표할 만한 명품은 적은 유형이라고 할 수 있다.

컬렉션의 꽃은 종적 수집이다

내가 종적인 수집에 집착을 보이게 된 데는 이유가 있다. 나는 10대 중반 서울에 올라와 자취와 하숙을 전전하며 학교를 다녔다. 힘이 들 때나 외로울 때면, 박물관과 미술관을 찾았다. 마치 고향의 품과 같아 마음이 편했다. 어느 누구의 눈치를 볼 필요도 없이 마음에 드는 작품을 원 없이, 가까이 볼 수 있어서 마냥 행복했다. 이러한 취미생활은 성인이 되어서도 그대로 이어졌다. 쓸쓸할 때나 힘들 때마다 찾아가게 되었으니 그곳이 바로 국립중앙박물관과 호암미술관, 국립현대미술관 등이었다.

특히 호암미술관을 찾으면서 하나의 목표와 꿈이 생겼다. 부자가 될 자신은 없지만 평생 걸려서라도 이 박물관에 소장되어 있는 작품보다 나은 작품, 그러니까 단 한 점이라도 더 나은 명품을 꼭 소장하고 싶다는 생각이 들었다. 작품을 모아서 근사한 박물관을 열겠다는 생각은 해본 적이 없다. 단지 진열된 작품이 너무 좋아서, 언젠가 한 작품 정도는 평생 노력하면 소장할 수 있지 않겠냐는 소망이 생긴 것이다.

30대 초반부터 틈틈이 인사동을 다니며, 평소 관심을 가졌던 분야의 작품을 한두 점씩 구입하였다. 초기에는 중개상을 잘못 만나 손해를 많

이 보았으나 점차 경험도 쌓이고 안목도 조금씩 나아져 이후에는 괜찮은 작품을 갖게 되었다. 물론 호암미술관의 소장품보다 뛰어난 작품 한 점을 목표로 세웠지만, 그런 수준의 것이라면 작품값이 만만치 않아 접해 볼 기회조차도 쉽게 주어지지 않았다. 그러나 박물관이나 미술관이 소장할 만큼 명품은 아니더라도 개인이 소장하기에 일품이라고 할 정도의 수작秀作은 간혹 볼 기회도 있고 도전할 기회가 있었다.

30대 초반에는 비록 경제적 여유가 넉넉하지는 않았지만 최고의 작품에 도전하고 싶은 의욕만큼은 넘쳤다. 한번은 평소 나의 경제적 규모로 수집할 수 있는 가격대가 1,000만 원 정도로 제한되어 있어 대략 그 가격대로 한 작품을 사들였다. 그러던 어느 날 자주 거래하던 화랑에서 평소 갖고 싶어 했던 수준 높은 작품이 나왔다고 긴급 전화가 걸려왔다. 그러나 작품 가격이 내가 쉽게 융통할 수 없는 거금 5,000만 원이라고 했다. 당시 실정에서, 이 자금을 만든다는 것도 쉬운 일이 아닐뿐더러 경험이나 전문 지식 없이 거액을 주고 덥석 구매한다는 것이 큰 모험이 아닐 수 없었다. 컬렉터나 골동 좋아하는 사람치고 돈이 붙어 있을 날은 없다. 항상 사야 할 작품이 줄지어 대기하고 있기에, 돈이 생기는 대로 구입하기 때문이다. 당시 취미로 수집하던 내게 그만한 목돈으로 작품을 구입한다는 것은 어려운 일이었다. 내가 할 수 있는 최선의 방법은 그 화랑에서 구입한 1,000만 원짜리 10점, 1억 원어치의 작품과 현금 1,000만 원 정도를 들고 가서 사정하듯이 흥정하는 것이었다. 중개상으로서는 현금 5,000만 원 받는 것보다 내 제안에 거래하는 것이 더 이익이라는 판단이 서야 거래가 성사되는 것이다.

나 역시 5,000만 원짜리 작품을 현찰로 구입한다면 엄두도 낼 수 없는

산형 청동방울, 높이 21.8cm, 청동기시대, 개인 소장

일이지만, 기존의 작품은 충분히 감상하였기에 더 좋은 작품을 위해서
당연한 희생을 감내해야 한다는 생각이 들었다. 더구나 사야 할 작품에
매료된 나는 거기서 헤어나지 못하고, 흥분에 들떠 있었다. 당장 경제적
으로 손해를 본다고 해도 행복했다. 결국 그 작품은 내 손에 들어왔다. 짜
릿했다. 무어라 표현할 수 없을 정도로 기뻤다.

　이후에도 1억 원짜리 명품이 나오면, 당연히 이 같은 방법으로 도전
하였다. 재력도 변변치 않고, 큰 사업도 하지 않은 30대 개인 수집가
가 미치지 않고서는 어떻게 1억 원짜리 작품을 구입하겠는가. 당시 작
품의 구입 기준은 호암미술관의 소장품에 두었다. 올림픽에서 은메
달 10개와 금메달 1개의 가치를 생각해 보자. 물론 은메달도 중요한 가

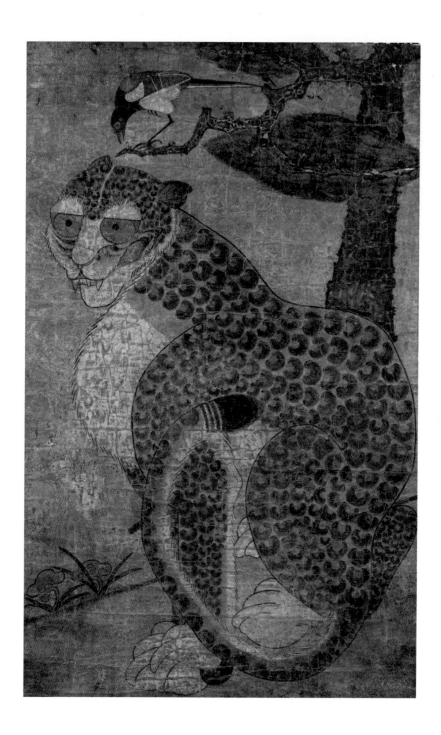

치를 지닌 것이기는 하지만 금메달 1개의 가치를 이기지 못한다는 것이 평소의 지론이다. 도전할 가치가 있다면, 그것으로 위안을 삼았다. 그렇게 수집하다 보니 결국 작품 수가 몇 점 되지 않았다. 이는 조금이라도 질이 떨어진다고 생각되는 작품은 가차 없이 처분했기 때문이다. 당시는 방법론으로 볼 때, 자금이 부족하고 여유가 없어 불가피하였지만, 지나고 보니 그 방법이 종적인 수집의 한 방법이었구나 하는 생각이 들었다. 그때 나는 내 소장품이 20여 점을 넘지 않게 해야겠다는 생각을 항상 했다. 최고를 향한 도전정신으로, 더 좋은 작품을 얻기 위해서는 다른 수집품의 희생이 불가피하다는 각오로 도전한 것이다.

그 당시 야나기 무네요시의 수집 에세이에서 횡적 수집과 종적 수집에 관해 읽었다. 그런데 야나기 무네요시는 철학자이자 미학자답게 횡적 수집과 종적 수집에 관해 쉽지 않게 풀어내는 바람에, 그 내용의 깊은 의미까지는 이해할 수 없었다. 하지만 나는 종과 횡의 어휘가 주는 의미를 단순하게 해석하여 나름대로 체화하였다. 그렇게 해서 30대에 추사 김정희, 단원 김홍도, 겸재 정선을 비롯하여 도자기, 서양화 등 명품은 아니더라도 부끄럽지 않을 정도의 작품을 소장할 수 있었다.

종적 수집으로 최고의 민화를 모으다

그 후 본격적으로 수집한 것이 바로 우리 민화이다. 민화를 수집하면서 현실적으로 가장 많이 노력한 것이 바로 종적 수집이다. 왜냐하면 수많은 민화가 존재하지만 그것을 접하다 보니 민화의 수준 차가 극명해서 도전해야 하는 작품이 선명하게 보였기 때문이다. 당연히 도전정신이 발동되라 온갖 수단과 방법을 가리지 않고 원하는 수준과 작품에 도전하였다.

「까치호랑이」, 종이에 채색, 99×61.7cm,
조선시대, 개인 소장

민화의 장르가 다양한 만큼 여러 장르를 골고루 수집하는 데에도 노력하였지만 가급적 각 장르에서 최고 작품을 구하기 위해서 최선을 다하였다.

워낙 늦은 시기에 수집을 시작했기에, 명품은 이미 외국과 여러 박물관으로, 그리고 큰손 컬렉터들이 소장하여 교통정리가 되어 있는 상황이었다. 그래도 17년 동안 생업이 아닌 순수한 수집이라는 생각으로, 지독스런 열정으로 찾다보니 부족하지만 어느 정도는 갖추게 되었다. 한 장르에서 최고 작품이라 생각되면, 최고의 가격으로 수단과 방법을 가리지 않고 수집했다. 팔지 않는다면 소장자가 좋아하는 것을, 시세 차를 불문하고 시중가보다 몇 배나 더한 작품을 주고 교환하기도 했다. 민화 작품을 수집하면서 항상 최고가로 구매하니까 주위에서는 나를 민화값을 크게 올려놓은 주범이라고들 말한다.

대개 명품 민화 소장자나 상인을 만나면, 그들은 전문 지식은 부족하더라도 나름대로 민화를 애장품으로 집에 모셔놓고 진심으로 아끼고 즐기는 감상안을 충분히 지니고 있었다. 그분들도 작품을 오래 소장하고 있다가 매매하게 되면, 판다는 아쉬움이 커서인지 가격도 최고가로 불렀다. 더구나 내가 민화를 어떤 성향으로 수집하며, 해당 작품을 사지 않고는 못배길 것이라는 것도 이미 알고 있어서인지 가격을 높게 부르는 일이 허다했다.

명품에 도전하기 위하여 얼마나 비싼 대가를 지불해야 하는지 내 경험에 비춰 생각해 보았다. 나의 방법이 합리적이라고 보기에는 무리도 있을 것이다. 너무 저돌적이고 감성적이어서 때론 남보다 비싼 대가를 지불하고 구입하는 방식은 분명 문제가 있다. 갑의 입장에서 구입하는 것이 아니라 항상 을의 입장에 서게 되니 당연히 가격 흥정에서 불리할 수밖에

없다. 나도 그것이 잘못된 구매 습관이라는 것을 알고는 있으나 쉽게 고쳐지지 않는다.

나는 왜 민화를 비싸게 사는가

내가 평소에 꼭 소장하고 싶은 명품을 만나면 가격을 깎지 않고 남보다 비싸게 사는 데는 이유가 있다. 이를 민화 수집을 예로 들어 몇 가지 꼽아본다. 첫째, 내가 추구하는 민화의 한 장르에서, 오랫동안 갖고 싶었던 최고 작품이라고 할 만한 작품을 만났을 때의 기쁨은 이루 말할 수가 없다. 신대륙이라도 발견한 것처럼 흥분이 되고 마냥 기뻤다. 우선 표정 관리가 안 된다. 너무 기쁜 나머지 흥분을 감출 수 없게 되고, 안절부절하니 흥정이라는 개념 자체가 무색해진다. 무조건 구입한다고 주인에게 선언하고 흥정을 시작하니, 부르는 게 값이다. 마냥 고맙기도 하고, 혹시나 내가 가격을 깎으면 팔지 않겠다고 할까 봐 불안감이 앞선다. 그래서 내가 감당할 수 없을 만큼 아주 비싼 가격이 아니라면, 부르는 대로 기쁜 마음으로 구입한다.

둘째, 내가 민화를 사랑하고 좋아해서 수집하고, 더구나 민화의 가치를 높여보자고 노력하는 사람으로서, 작품을 싸게 사기 위해 가격을 낮추고 치열하게 흥정한다는 것이 어쩌면 비겁하고 자기부정이라는 생각이 들어 마음에 걸리는 것이다. 그래도 가급적 적은 돈으로 구입하고 싶은 마음이야 간절하지만, 내가 먼저 가치를 존중하고 인정해야 하지 않나 하는 생각이 앞선다.

셋째, 사고자 하는 작품이 민화 장르 중에서 최고 작품이라는 생각이 들면, 최고의 가치로 존중해야 한다는 것이 나의 지론이다. 그리고 그것은

한 나라의 대표작이자 세계 최고의 작품이 아닌가 하는 생각을 한다. 물론 이는 민화에 대한 나의 오만일 수도 있고, 내가 뜨거운 욕망에 사로잡혀 스스로 함정에 빠지는 것인지도 모른다. 그래도 나는 수준 높은 민화 작품에 경의를 표한다.

넷째, 이상하게도 현대미술과 가격을 비교하는 버릇이 생겼기에 그렇다. 요즘 인기 있는 젊은 현대미술 작가의 작품 가격과 비교한다는 것 자체가 난센스이지만 종종 가격 대비對比를 하게 된다. 젊은 현대 작가의 작품이야 돈을 주면 언제 어디서나 쉽게 구입할 수 있고, 그들은 앞으로도 많은 작품을 제작할 텐데 하나밖에 없는 귀한 민화와 어찌 비교한단 말인가. 더욱이 잘나가는 작가의 경우 작품 한 점당 가격이 수천만 원에서 수억 원을 호가하는 현실을 생각하면 민화 가격이 너무 싸게 느껴진다. 그래서 어지간히 비싸게 불러도 싸다는 생각이 앞선다. 그것은 그만큼 내가 민화를 좋아한다는 뜻으로밖에는 달리 설명할 길이 없다.

최고의 작품을 추구한다는 것이 얼마나 혹독한 도전인지 모른다. 전국의 산간벽지까지, 마을마다 집집마다 어느 정도 사는 집이라면 갖추고 살았던 것이 조선시대 민화 아닌가. 그렇지만 훌륭한 민화보다는 허접한 민화가 훨씬 많다. 내가 생각하는 기준에 부합하는 최고의 작품을 만난다는 것이 얼마나 어려운지 모른다.

결국, 비싸게 구입해도 결과적으로 그리 나쁜 방법은 아니라 생각한다. 고가에, 미친 듯이 수집하니 때로는 다른 곳으로 팔려나갈 작품도 곧잘 내 수중에 들어오곤 한다. 이왕이면 작품을 사면서 고맙다고 예우도 해주고, 가격도 후하게 쳐주니 당연히 나를 찾는 것이다. 덕분에 좋은 작품을 많이 구할 수 있었다고 스스로 위안을 삼는다. 경제적 논리를 내세워 값

싸게 사려 한다면, 그저 그런 보통의, 평범한 컬렉터가 되었을 것이다. 결과적으로 보니, 경제적 논리로 접근할 수 없는 오묘한 맛이 바로 컬렉션의 세계에 깃들어 있다.

전국에는 평생 열악한 재력으로, 열정 하나로 개인 박물관을 만든다고 수십 년 각고의 노력으로, 몇 천 점씩 소장한 컬렉터들이 꽤나 있다. 옹기, 고가구 민예품, 농기구, 어구, 근·현대 사료, 부채 박물관 등 그 종류 또한 구분할 수 없을 정도로 다양하다. 그중에 개인적으로 교분이 있기도 하고 함께 고민을 나누는 사람들이 있다. 모두가 처음에는 순수하게 무엇인가가 좋아서 한 점씩 수집하게 되었고, 그러다 보니 수년, 수십 년에 걸쳐 지속하게 되고, 결국 수량이 많아져 박물관을 만들고 싶다는 꿈을 가진 이들이다.

그러나 문제는 거의가 횡적 수집이라는 점이다. 컬렉터의 열망은 충분히 이해되지만 너무나 수평적이어서 수집의 의미를 퇴색케 하는 수집가나 수집품을 많이 접했다. 대부분의 개인 수집가들은 하나의 아이템을 선정하여 수십 년 동안 모은다. 품목에 연관성이 있다면 뭐든지 수집한다. 그러다 보니 자금은 소진되고, 정작 반드시 있어야 할 작품이 나오면 그때는 놓치고 만다. 그런 가운데 서서히 잘못된 수집을 해왔음을 깨닫기 시작한다. 부족한 자금력으로 수준 높은 작품을 모을 수 없고, 값싼 작품을 수집하다 보니 수적으로는 방대하여 소규모 박물관이라도 만들려 하니 수준 높은 작품을 보여 줄 수 없게 된다. 지방 곳곳에는 이러한 컬렉터가 너무도 많다.

미술품 수집에서
안목이란
무엇인가?

'아름다운'과 '추한'의 개념은 전적으로 관점의 차이이다. 그렇지만 한 장르나 작품이나 수집 대상 측면에서 보면 보편적인 미감의 기준이 있기 마련이다. 미술관이나 박물관에서 연구가 거듭되고 자주 접하다 보면 공통분모를 추출할 수 있고, 사람들은 그것을 보편적인 기준 삼아 배우고 인식하게 된다. 예를 들어, 조선백자나 고려청자 등 박물관에서 볼 수 있는 유물은 이미 해당 장르의 기준작基準作으로, 교과서에도 실려 있다.

우연히 골동가게에서 그와 유사한 도자기를 보게 되면, 좋은 건지 수준이 낮은 건지 한번쯤 가늠해 보게 된다. 그러나 고려청자나 조선백자를 처음 발굴하여 가치를 논하기란, 미적 안목이 뛰어나지 않고는 불가능하다. 그렇다면 높은 미감이나 뛰어난 안목의 본질은 무엇이고, 안목이 높고 낮은 기준은 무엇일까?

안목을 제대로 이해하기 위해서는 다소 어렵긴 하지만 한번쯤 미의 근

원에 대해 생각해 볼 필요가 있다. 물론 미학이나 철학을 전문적으로 배우지 않은 사람이 안목 운운한다는 것은 주제넘은 짓일 수 있다. 하지만 미술품을 수집하는 사람이라면 한번쯤 의문을 가져볼 만하다.

높은 안목이란

미는 엄정한 질서 속에 존재한다. 질서가 잡히면 안정되고, 자연스럽고, 아름답게 보인다. 질서는 또한 무한한 반복 속에서만 존재한다. 미는 반복의 미학이다. 완벽하게 질서가 잡힌 작품은 자연스럽고 아름답다. 결국 높은 안목이란 완벽한 질서를 찾아내는 능력을 말한다.

김연아 선수가 피겨스케이팅을 하는 모습이 아름다운 것은, 결국 같은 동작을 수만 번 반복하면서 오랫동안 다듬었기 때문이다. 반대로 피겨스케이팅을 하기에 체형이 맞지 않고 소질이 없어서 아무리 노력해도 실력이 향상되지 않는 선수를 보면 우리는 왠지 불편함을 느낀다. 경기장에서 피겨스케이터의 연기를 보면 일반 관객도 어렵지 않게 우열을 가릴 수 있다.

수십 년 동안, 미술품을 수집하고 평가하면서 나는 스포츠와 작품을 비교하는 버릇이 생겼다. 바로 질서에서 미를 찾곤 한다. 안목 또한 질서가 잡혔느냐, 아니냐를 기준으로 삼는 것도 좋은 방법이다. 안목을 키우기 위해서는 좋은 작품을 많이 찾아봐야 한다고도 하고, 높은 안목은 타고난다고도 한다. 나름 일리 있는 말이다.

미술품 수집에서 안목이란 진품과 가품을 가려내는 능력과, 작품의 진정한 가치를 가려내고 찾아내는 능력을 말한다. 우리는 흔히 "저 사람은 안목이 없어"라거나 "저 사람은 안목이 뛰어나다"는 식으로 사람을 평가한다. 그것은 분명 객관적인 기준에 따른 말이겠지만 안목은 결국 자신의

청동 정병, 높이 37cm, 고려시대, 개인 소장

주관이다.

컬렉션은 안목의 결과물이다. 좋은 안목으로 수집한 작품은 작품성이 있고, 부실한 안목으로 수집한 작품은 당연히 허접할 것이다. 후자의 작품은 경제적인 손실은 물론 들인 노력도 물거품이 되고 만다. 자기 안목의 수준을 자인하며, 마음의 고통을 감내해야 한다. 세상에는 가짜와 진짜, 추한 작품과 아름다운 작품이 섞여 있다. 명품일수록 이를 모방한 가짜가 훨씬 많은 법이다. **값진 명품은 귀해서 쉽게 다가오지 않는다. 가짜 속에서 진짜를 찾아내고, 평범한 작품에서 남이 보지 못하는 명품을 골라내는 것이야말로 컬렉터의 안목이고 능력이다.**

컬렉터는 안목을 높이고자 평생 노력한다. 그러나 안목이라는 것이 너무나 광범위하고 추상적이어서 하루아침에 쉽게 향상되지 않는다. 반복하지만 안목을 기르려면 많은 작품을 봐야 한다. 그렇게 해서 기억 속에 데이터가 축적되어야 비로소 작품을 비교하여 우열을 가려낼 수 있다. 한 상자의 사과를 쏟아놓고, 마음에 드는 사과를 한 개 고르라고 하면, 어린 아이도 쉽게 고른다. 그러나 맛있는 사과를 고르라고 하면, 다른 차원의 선택이 필요하다. 사과가 크거나 보기가 좋다고 맛있는 게 결코 아님을 이미 경험했기에 고민이 될 수밖에 없다. 작거나 못생겨도 얼마든지 맛이 있을 수 있다. 맛있는 사과를 고르는 일은 과거에 먹었던 기억을 집대성하여 선택하는 것이다. 이때는 눈이 반짝반짝거릴 정도로 집중해서 사과의 모양과 맛의 기억을 결합시켜 선택한다. 이것은 과일을 선택하는 단순한 예에 불과하지만 미술품 고르는 안목 또한 같은 이치가 아닌가 한다. 작품을 많이 보고, 직접 구매하여 진부를 가려보면서, 진과 삼봉과 허탈감 사이를 오가며 미의 맛을 봐야 비로소 안목이 생긴다.

고급 미술품을 수집하고 싶다고 해서 누구나 할 수 있는 것은 아니다. 재력과 전문 지식, 안목 등이 골고루 구비되어야 하지만 그중에서 가장 중요한 것이 안목이다. 미술품에 대한 안목은 단순히 진부를 가리는 것을 말하지 않는다. 중요한 것은 남다른 안목으로 높은 미의 가치를 찾아내는 일이다. 평생 이 화두는 풀어야 할 숙제이자 즐겨야 할 가치로 여기는 이가 컬렉터이다.

첨단 과학으로도 풀리지 않는 미감의 신비

안목은 단순히 전문 지식만으로 키워지지 않는다. 미술품 감정은 은행에서 지폐 감정기로 화폐의 진부를 가리는 것과는 비교할 수 없는 경지이다. 유전자 검사로 친자를 가려내듯이, 진짜 데이터와 가짜 데이터의 단순 비교 입력만으로도 진위를 판별한다. 회화는 안료의 성분으로 작품의 제작 연대는 물론 다양한 분석을 통해 진위를 가려내고 있다. 고대 미술품은 탄소측정으로 수백 수천 년을 단 몇십 년 오차범위로 정확하게 연대를 추출할 수 있다.

법정에서는 피의자의 진술이 거짓인가 진실인가를 거짓말탐지기로 가려낸다. 전문가들은 공공기관이나 대학 연구소에서 경쟁적으로 첨단장비를 구비하고, 다양한 방법과 기법으로 미술품의 진위를 가려내는 시도를 하고 있다. 미술품 감정에서 과학의 힘으로 진위를 가려낸다고는 하지만 아직은 과학이 미치지 못하는 지점이 있다.

인간의 오감과 직관으로 분별하는 '안목 감정'을 신뢰하는 사람들도 있지만, 첨단 과학의 우수함을 신봉하여 과학적 방법을 신뢰하는 사람들도 있다. 인간의 감정은 다분히 주관적이고 추상적이어서, 객관성을 증명하는 데는 약점이 있을 수밖에 없다. 그렇다 하더라도 직관은 기계가 영원

히 따라할 수 없는 인간의 고유한 영역이다.

　미술사학자나 고서화를 전문적으로 수집하는 사람의 서화 감정 방법은 천차만별이다. 확대경으로 그림을 확대해 보거나 쓰다듬어서 손끝의 감촉을 느껴보는 사람이 있는가 하면, 그림을 뒤집어서 불에 비추어 지질의 조직이나 안료의 접착을 살펴보거나 냄새로 화학품의 사용 유무를 확인하는 사람도 있다. 또 혀끝으로 화학적 성분을 느껴보는 사람도 있다. 자신만의 경험을 바탕으로 오감을 총동원해서 그림을 보는 것이다.

　예컨대 확대경으로 지질의 조직을 보아서, 그것이 당대의 종이인지, 안료는 당대에 생산된 것인지, 세월의 흔적을 인위적으로 만들어내지는 않았는지, 또는 표구 상태가 당대의 표구인지 후대의 재표구인지 등 다양한 방법으로 검증을 한다. 이런 방법은 오랜 세월 수많은 가품과 진품을 거치면서 축적된 경험과 연륜을 바탕으로 한 감별 능력이라고 할 수 있다. 여기까지는 자신의 노력으로 실력이 향상될 수 있다. 어느 정도는 과학의 힘과 축적된 경험이 상호 보완되면 진위 판별이 쉬워진다. 그럼에도 첨단 과학이나 경험으로 결코 풀 수 없는 것이 바로 심오한 미감의 세계이다.

　섬세한 미감을 찾아내고 분별하는 능력은 모든 사람에게 평등하게 주어지지 않는다. 동일한 연륜과 학식이 있어도 미감을 느끼는 감도는 천차만별이다. 흔히들 전문적인 교육을 받고 평생 연구하고 많은 작품을 보았다면 미감이 발달할 것이라고 생각한다. 그러나 반드시 그렇지는 않다. 이는 과학적 이성이 발달한 사람과 섬세한 감성이 발달한 사람을 서로 비교하는 게 더 빠를 수 있다. 평생 화랑을 경영해 왔거나 박물관에서 수많은 작품을 접하며 살았다고 해서, 그만큼 미감이 주어지는 것이 아님을 우리는 종종 경험한다. 오히려 비전문가인 일반인이 더 뛰어난 미감으로 작품

을 골라내는 경우를 종종 볼 때가 있다.

비뚤어진 수집도 있다. 수집 관점이 오로지 작품의 경제적 가치를 찾아내는 쪽으로만 발달해서, 수익이 날 만한 작품만 모으는 사람이 적지 않다. 이러한 컬렉터는 돈이 되는 작품을 알아보는 데만 안목이 작동해서 큰돈을 벌 수는 있겠지만 순수한 미의 참맛을 볼 수는 없다. 또 그렇게 형성된 안목은 평생 쉽게 고쳐지지 않는다. 이런 사람일수록 주관이 워낙 강해서, 작품의 예술성과 완성도를 얘기해도 귀담아듣지 않는다. 미술품을 재화로 판단하는 안목은 발달했을지 모르지만, 미술품에서 가장 중요한 미의 본질 파악은 등한시할 수 있다. 수익성을 기준 삼아 작품을 수집하다 보면 결국 안목은 떨어지고 작품은 상품이 되고 만다. 그래서 경매 시장에서 전망이 좋다는 작품을 구입하여, 포장지도 뜯지 않은 채 창고에 쌓아두는 컬렉터가 생기는 것이다. 돈의 가치가 보증되었으니, 다시 꺼내어 작품을 감상할 필요가 없는 것이다. 보안설비가 잘 갖추어진 창고에서 가격이 오르기만 기다리면 된다. 이들에게는 주식이나 부동산에 투자하는 게 오히려 전망이 좋을 수 있다. 결코 부러워할 것이 못되며 컬렉터가 추구할 가치도 아니다. 미술품 수집은 풍성한 아름다움을 창출하고, 마음의 부를 쌓아가는 행위이기 때문이다.

안목, 빌릴 것인가 키울 것인가

"안목을 빌린다." 컬렉터들 사이에서 가끔 오르내리는 말이다. 컬렉터는 처음부터 높은 안목을 가지고 수집을 할 수 없다. 다양한 전문 지식과 고급 미감을 고르게 갖추기란 여간 어려운 일이 아니기 때문이다. 그래서 재력은 있으나 안목이 부족한 큰손 컬렉터는 높은 식견을 가진 사람에게

「궁중 화조도」(부분), 비단에 채색, 각 178×54cm,
제작연도 미상, 개인 소장

서 자문과 조언을 얻는다. 간송미술관의 간송澗松 전형필全鎣弼, 1906~62 선생이 대표적인 사례이다. 재력은 어마어마했으나 나이도 어리고 전문 지식도 제대로 갖추지 못한 전형필은 당대 최고의 안목과 식견을 갖춘 위창葦滄 오세창吳世昌, 1864~1953 선생을 스승이자 조언자로 모시고 평생 수집을 했다. 이런 수집을 두고, 우리는 안목을 빌려 수집한다고 말한다. 전문가 옆에서 듣고 보며 배워가는 것이다. 그러면 결국 본인도 안목이 높아져 말년에는 당대 최고의 미감과 안목을 겸비한 컬렉터로 거듭나게 된다. 그 결과물이 바로 간송미술관이 소장한 명품들이다.

공공박물관이나 대기업은 다양한 전문가로 자문단을 구성하여 전문적이고 체계적인 방법으로 작품을 수집한다. 반면 개인 수집은 그럴 수 없다. 그것은 본질적으로 한 개인이 하는 것이기 때문에, 자신의 안목을 키우는 방법을 스스로 강구해야 한다. 그렇다면 어떻게 고급 안목을 기를 것인가.

뛰어난 컬렉터들은 가장 효과적이고 빠르게 안목을 키울 수 있는 방법으로, 작품을 많이 보고 많이 사봐야 한다는 말로 대신한다. 유명 국립박물관이나 미술관에는 거의 진품이자 높은 수준의 작품으로 가득 차 있다. 그 작품들을 반복해서 감상하는 일은, 그 기준을 머리와 가슴에 저장하는 가장 이상적인 방법이자 고급스러운 미감을 터득하고 진위의 구별 능력을 키우는 가장 현실적인 방법이다. 더 높은 안목을 추구하고자 한다면 박물관에서 진품을 감상하는 것만으로는 부족하다.

큰돈을 지불하고 소장한 작품이 있는데, 우연히 박물관에서 그와 비슷한 작품을 보았다면 마음이 어떻겠는가. 이런 경우를 대비해서 좀 더 신중하고 세심하게 작품을 볼 일이다. 나는 지금까지 국립박물관을 1,000여

번 이상 찾아다녔다. 어렵사리 큰돈을 지불하고 구입한 작품이 진품인지 가품인지, 수준은 어느 정도인지가 궁금할라치면 몇 차례고 박물관으로 직행했다. 그리고 내 소장품과 박물관의 소장품을 비교해 보는 것이다. 그렇게 비교하여 감상하다 보면 평소에는 결코 보이지 않았던 작품의 속살이 비로소 보이기 시작한다. 마치 확대경을 들이댄 것처럼 선명하게 다가온다. 때로는 박물관 소장품보다 내 작품이 월등히 좋아서 통쾌한 기쁨을 맛보기도 하고, 때로는 큰 실망감에 젖기도 했다.

더 높은 경지의 안목을 원한다면 가짜와 허접한 작품을 많이 봐야 한다고들 말한다. 가짜를 봐야 진짜의 장점과 차이를 제대로 인식할 수 있다는 말이다. 가짜에 속아서 많이 사본 사람만이 진품의 가치에 경의를 표하기 마련이다. 그래서 어쩌다가 명품이 다가오면, 비싼 이자를 지불하고 사채를 빌리고, 더러 집을 저당 잡혀서라도 자금을 구해 사생결단을 해서라도 손에 넣으려고 한다. 여차하면 영영 다시 못 만날 것처럼 도전한다. 주로 경매시장에서 작품을 구입하여 가품을 많이 사보지 않은 사람은, 명품은 돈만 주면 쉽게 구할 수 있다고 생각한다. 그래서 혹독하게 작품 가격을 깎으며 시장논리로만 흥정하려 든다. 명품 한 점이 얼마나 귀한지를 아는 것은 결국 안목의 수준으로 판단할 수밖에 없다. 그러나 명품은 기다려주지 않는다. 냉정하게, 자기를 뜨겁게 알아주는 주인에게서 달아난다. 안목이 부실하면 경제적 논리가 항상 앞설 뿐이다. 그렇게 수집하다 보면 고만고만하고 평범하기 그지없는 값싼 작품만 모으게 된다. 평생 명품 한 점에 도전하여 수집하는 것과는 결과적으로 엄청난 차이가 난다.

국립중앙박물관장을 지낸 혜곡^{兮谷} 최순우^{崔淳雨, 1916-84}의 산문집 『나는 내 것이 아름답다』(학고재, 2016)의 한 구절이 생각난다. "자연의 아름다움

이거나, 인간이 만든 조형미를 남보다 더 섬세히 깊이 느껴서 오는 행복함을 느끼는 사람은 그 반대로 다른 사람이 느끼지 못한 추함을 느껴 고통을 받는다. 그렇다면 그 아름다움과 추함을 함께 되새김질하며 추함을 느껴서 받는 고통을 감내하여야 한다." 나 또한 깊이 공감하며 마음에 새겨둔 문장이다.

세상사가 그렇듯 아름다움과 추함에도 양면성이 있다. 안목이라 함은 지극한 아름다움과 지극한 추함의 관계에서 균형을 이루고자 하는 힘의 긴장감을 즐기며 미의 본질을 알아가는 것일 테다. 그리고 높은 미감에 다가가기 위해서는 그만큼 추의 깊이도 함께 느낄 줄 알아야 한다.

아무리 달콤한 꿀이라도 꿀만 먹으라 하면 몇 숟가락 떠먹다가 이내 질려버릴 것이다. 쓴맛을 알아야 단맛의 본질과 달콤함이 쉽게 와 닿는다. 목마른 사람이 물의 시원함과 귀함을 소중하게 여긴다. 때로는 양쪽의 극단적인 경험이 진리에 다다르게 한다. 선승이 토굴 속에서 단식을 하며 처절한 고행 속에 더 깊은 깨달음에 도달하고자 하는 것과 같은 이치이다.

주변에는 위험을 무릅쓰고 취미생활을 하는 이들이 많이 있다. 행글라이딩, 스쿠버다이빙, 자동차 경주 등 여러 분야에 도전하여, 보통 사람이 느끼지 못하는 행복감을 맛보는 이들이 있다. 수많은 실패에 굴하지 않고 명품을 손에 넣었을 때 느끼는 컬렉터의 행복감은, 극한의 취미생활이 주는 행복감에 결코 뒤지지 않으리라 종종 생각해 본다.

안목의 근육이 허약하면

가품을 몇 차례 구입하다 보면, 이내 그것이 두려워 수집을 포기하고 미술품을 저주의 대상으로 삼는 사람들이 의외로 많다. 작품을 소개해

주었거나 판매한 사람을 사기꾼으로 몰아가며, 남만 탓하고 원망하게 된다. 브로커 중에는 분명 나쁜 사람도 있을 수 있지만, 대부분은 자신의 욕심과 오만에서 그릇된 판단을 하는 경우이다. 그들은 대개 자신의 부족한 안목을 키우려고 하지 않고, 이 사람 저 사람에게 물어보기를 즐긴다. 자기 관점이 없고, 항상 타인의 관점에 의존하여 수집한다. 자기보다 경력이나 지식이 나은 사람의 감정도 필요하지만 모든 작품을 남의 눈에만 의존한다면, 자신의 미감과 안목은 서서히 퇴화되고 만다. 수십 년에 걸쳐 수백억 원어치를 수집한 컬렉터가 있는데, 옆에서 지켜보니 조그만 작품 하나도 자기 안목으로 결정하지 못했다. 혼자는 자신이 없어 확신을 하지 못하는 것이다.

우연찮은 기회에 조그만 작품을 직접 구입하였다 해도, 누가 작품을 좋지 않게 말하면 이내 작품이 안 좋게 보여 판매한 사람을 신뢰하지 못하여 반품하기를 반복한다. 그만큼 안목의 근육이 부실하기 때문이다. 가품을 두려워하면 절대로 진품을 살 수 없다. 구더기 무서워 장 못 담그는 식이다. 아무리 뛰어난 안목의 소유자라고 해도 좋은 작품만 골라 수집할 수는 없다. **명품을 소유한 컬렉터는 그만큼 가짜에 많이 속아보고, 하품**^{下品}**을 많이 경험해 봤다고 믿어도 좋다. 수집 경력이 적고 안목은 낮은데, 명품만 골라 사겠다는 마음은 일종의 욕심이고 오만이다.** 경험이 짧아서 그렇겠지만 평생 적은 돈으로 쉽게 명품을 추구하려는 사람들도 많다. 집에 가보면 진위가 의심스러운 수집품으로 발 디딜 틈조차 없는데, 그럼에도 자기가 최고라고 말하는 컬렉터가 의외로 많다.

명품은 쉽게 구할 수 없다. 그렇기에 가치를 부여하며 추구하는 것이 아닌가. 진정한 안목은 공개되고 입증된 비싼 작품이 아니라, 알려지지 않고

숨겨진 곳에서 명품을 찾아낸다. 그것이 안목의 힘이며 수집의 기쁨이다. 명품을 구하고 뛰어난 미적 가치를 향유하기 위해서는 높은 안목이 필요하다. 그러기 위해서는 끊임없이 노력해야 한다.

명품 수집에는
담대한 용기가
필요하다

컬렉션에 집중하다 보면 처음 추구하던 수집 철학에 맞지 않게 엉뚱한 방향으로 가는 수가 많다. 작품은 마땅히 돈을 주고 구입해야 한다. 더구나 고가의 대금을 치르고 작품을 구입할 경우, 우리는 실수하여 손해 보는 일을 두려워한다. 따라서 검증된 작품만을 수집하려고 한다. 그만큼 손해를 덜 보기 위한 방법일 수 있다. 유명 경매에서 진위와 가격이 검증된 작품을 수집하는 것은 백화점에서 명품 라벨이 붙어 있는 작품을 구매하는 것과 같다. 이를 탓할 수만은 없다. 경제적인 손실을 막고 안전하게 작품을 구입할 수 있는 장점이 있기 때문이다. 하지만 자신이 미의 가치를 규정하고, 고민하고, 선택하는 기쁨과 미를 찾아내는 행복감은 포기해야 한다. 경매회사 직원이 규정한 예술적 가치와 경제적 가치를 그대로 받아들인다면, 이는 작품과의 치열한 담론을 즐기지 못하고 미적 가치 평가의 권리와 기회를 스스로 포기하는 것에 다름 아니다. 미리 해답을 본

토기 시문 편병, 높이 23cm, 고려시대 중기, 개인 소장

것처럼 수집이 싱거워진다. 구매한 미술품은 재화의 가치로만 남을 가능성이 크다. 선택이 주는 참맛은 경매회사 직원이 즐기고, 직원이 설명하는 대로 고개만 끄떡이다가 작품을 구매한다. 그렇게 며칠 보다가 창고에 넣어두고 가격이 오르기만 기다린다. 미술시장 경기가 좋지 않아서 작품 가격이 하락하면, 경매회사에 사기당한 기분이 들고, 그러면 그 작품은 이내 정나미가 떨어져 이후 쳐다보기도 싫어진다. 명품 수집에서, 객관적으로 검증된 작품만을 구입하고자 하는 것은 한계가 있고 재미도 없다. 이를테면 재력 있는 구단주가 최고 선수를 최고 금액으로 데려와서 결성한 축구팀이 좋은 성적을 거둔다면 그게 무슨 재미가 있겠는가. 돈의 위력은 보이겠지만 너무 빤한 결과이기에 무슨 생명력이 있으며, 무슨 즐거움이 있을까 하는 생각이 든다.

용기 있는 자, 미인을 얻다

용기가 있어야만 새로운 미의 세계를 개척할 수 있고, 남보다 더 높은 미의 세계를 맛볼 수 있다. 이것은 쉽게 주어지지 않는다. 큰 수집가치고, 가품을 사보지 않은 사람은 없을 것이다. 수많은 시행착오를 겪으면서 진품에 눈뜬다. 세상은 가짜 천국이다. 진품의 가치가 높을수록 가짜가 판을 칠 수밖에 없다. 명품은 가품에 가려 있기 마련이라 눈에 잘 띄지 않는다. 가품을 사서 쓰디쓴 경험을 하며 애증을 쌓다보면, 진품의 가치가 얼마나 쉽게 가질 수 없는 귀한 것임을 자각하게 된다.

수박은 여름이 제철이다. 맛있는 수박 고르는 법을 나름 알고 있다 해도, 석낭히 살 익고 맛있는 수박을 고르기란 쉽지 않다. 때로는 덜 익거나 너무 익어서 실망한 적이 한두 번이 아니다. 그럼에도 우리는 맛있는 수

먹줄 통, 높이 9cm, 길이 22cm, 조선시대, 개인 소장

박을 잊지 못한다. 진짜 맛있는 수박을 살 수 있다는 믿음으로, 또 과일가
게에 들르곤 한다. 요행히도 수박을 잘 골라서 맛있게 먹을 때 얼마나 통
쾌한가? 쾌재라도 부를 만큼 신나는 경험을 하게 된다.

컬렉션도 마찬가지이다. 가짜 미술품을 여러 번 반복해 사다가 빼어난
진품을 구입했을 때의 통쾌함과 기쁨은 경험하지 못한 사람은 결코 알
수 없다. 좋은 미술품 수집을 어찌 맛있는 수박 고르는 일과 비교하랴. 이
또한 용기가 아닌가. 한두 번 가품을 사다보면, 대개 그것을 피하게 된다.
많은 돈이 들어가기에 망설여지고, 속을까 봐 피하고, 그래서 안전한 구매
방법을 찾는다. 상품, 하품, 진품, 가품을 경험하다 보면, 작품에 대한 이
해도가 깊어지고 진품에 가까운 작품을 선택할 안목이 생긴다. 명품이나
진품은 돈만 있으면 쉽게 얻을 수 있어 보이지만, 실은 그렇지 않다. 힘들
게 노력해서 얻어지는 것이 명품의 가치이자 행복이다.

탐험가가 미지의 세계에 도전하듯, 컬렉터도 용기와 열정이 있을 때만 새로운 미의 세계의 문 안에 들어갈 권리와 자격이 주어진다. 안전한 컬렉션은 최고의 컬렉션이 될 수 없다. 경제적 논리로 안전한 작품만 구매하려 든다면, 질이 떨어지는 이등품만 수집할 뿐이다. 명품은 이해득실을 추구하는 사람에겐 얄궂게도 가까이 가지 않으려는 속성이 있다. 최고의 작품은 지나치게 재화적 가치로 저울질하는 사람을 싫어한다. 명품은 용기 있는 사람의 몫이다. 소더비나 크리스티 같은 세계적인 경매회사에서도 그런 경우를 본다. 수십만 달러에 나온 명품이 컬렉터의 경쟁으로, 수백만 달러로 상승하기도 한다. 명품 컬렉션은 용기의 결실이다.

세상에는 내가 모르는, 보이지 않는 미의 세계가 너무 많다. 독창적인 컬렉션에는 쉽게 보이지 않는 곳에 숨어 있는 미를 찾아내는 집요함이 요구된다. **끊임없이 도전하는 수밖에 없다.** 무엇보다 미를 찾는 수련이 필요하다. 남보다 아름다움을 더 잘 볼 수 있는 눈을 길러야 한다. 아름다운 명품을 수없이 보면서 미적 질서를 스스로 터득해야 한다. 언제까지 여행 가이드의 설명만 듣고 여행할 것인가. 스스로 미적 가치관을 확립하고 수련해서, 원하는 작품을 선택하는 기쁨을 느껴야 하지 않겠는가.

용기 있게 도전하다 보면 실수가 따르기 마련이다. 때로는 가품을 구입하여 쓰라린 손해도 경험해 보고, 구입해서 며칠 들여다보면 이내 후회하는 작품도 있을 수 있다. 안목을 기르기 위해서는 때로 무모하고 비경제적으로 접근하지 않으면 안 된다. 안목은 이론서를 탐독한다고 해서 길러지는 것이 아니다. 작품을 수집하다 보면, 어떤 작품은 하루 이틀에 진부와 가치가 가려져 기대 이상의 만족감을 얻거나 행복감을 느낀다. 반면 가품으로 결정되면 허탈해진다. 자신의 미관에 실망하여 자괴감을 맛보

기도 하고, 작품을 소개한 사람을 원망하기도 한다. 또한 경제적 손실도 본인이 감수해야 한다.

사실 가품의 제작기술이 날로 발전하여 가려내기가 쉽지 않다. 고수도 가품임을 알았을 때, 허탈감이야 이루 말할 수도 없지만 이내 비싼 학비를 주고 한 수 배웠다 셈치고 잊어버린다. 고수는 스스로 안목이 부족함을 부끄럽고 수치스럽게 생각한다. 욕망에 눈이 멀어 가품을 보지 못한 것이 아닌가 자책하며 비밀로 간직한다. 그리고 지난번에 좋은 작품을 싸게 구입했다며, 그것으로 상쇄하자고 스스로 위로한다. 가짜라며 일일이 고소하고 변상받으려 애쓴다면, 스트레스로 견디지 못할 것이다. 그래서 고수는 대개 체념하고, 그것을 상쇄할 명품으로 치유하려 한다. 그러다 보면 때로는 가품 때문에 손해 봤던 것을 보상받고도 남을 명품 컬렉션의 행운이 주어진다.

초보 컬렉터들은 가품을 사면, 충격이 이만저만이 아니다. 미의 개념은 흔적 없이 사라지고, 재화의 가치는 곧장 사기 개념으로 변질된다. 미가 원수가 되어 컬렉션에도 손을 뗀다. 나도 수없는 갈등을 겪었지만 극복이 쉽지 않다. 거듭 말하지만 **경제적 비용을 지불하지 않고 쉽게 다른 사람의 안목을 빌리다 보면, 안목은 자연스레 녹이 슨다.** 전문가라도 수집 경험이 일천한 경우에는 단 몇 백만 원짜리도 구매할 때는 선뜻 결정을 내리지 못한다. 학술적인 연구와 작품을 직접 구입하는 것은 전적으로 별개의 문제이다.

컬렉션은 미스코리아 선발과 같다

자기 인생에서 다시는 만날 수 없는 명품 한 점을 구한다는 마음으로 노력한다면, 언젠가는 최고의 명품을 수집할 자격과 기회가 주어진다. 몇

해주 항아리, 높이 34.3cm,
조선시대, 개인 소장

년 전, 명문대 대학원장을 지낸 분의 집을 방문하여 컬렉션을 화두로 몇 시간 조언을 들은 적이 있다. 평생 한국 미술을 수집한 그분은, 종교학과 인문학, 건축학 박사학위를 세계에서 내로라하는 대학에서 받은 원로학자이다. 첫날 그 집을 방문했을 때 현관에서부터 내실로 들어가면서 눈이 휘둥그레졌다. 구순이 넘은 내외가 사는 집에는 운치 있는 노송과 매화나무가 어우러진 조경이 일품이었다. 뿐만 아니라 80여 평 정도의 모던한 공간은 현대미술과 민속품, 고가구, 도자기, 조각품 등으로 운치 있게 꾸며져 있었다. 수집한 미술품을 격조 있게 즐기는 사람을, 그분 외에는 여직 만나본 적이 없다. 모두 어디서도 접할 수 없는 명작이었다. 컬렉션의 완성도와 예술을 즐기는 자세가 한국미의 진경을 보여 주는 것 같았다. 아직도 그들 작품이 눈에 선하다. 발색이 좋고 잘생긴 큰 청화백자 항아리의 자태, 평생 보기 드물 정도의 격조 있는 조선 중기의 고가구들, 2미터나 되는 송대 채색 목각 관음입상의 화려함과 고졸미, 서양화와 고가구, 민속품의 균형과 조화가 아름답기 그지없었다. 장시간 많은 조언을 들었지만 그중에서도 가장 인상 깊게 들은 말이 있다.

"평생토록 수집을 해왔지만 결국은 그 또한 단 한 점을 위한 준비이다. 최고의 한 점을 위하여 평생 도전을 하다보면 결국 이룰 것이고 결국 수집을 완성하는 데 도달한다."

난해한 철학적 논리 같지만, 이 말에는 진정한 도전 가치가 압축되어 있다. 마라톤 선수가 올림픽에 출전해 금메달을 따려면, 어린 시절부터 준비를 해야 한다. 작은 대회에 출전하면서 점차 큰 대회에 참가하여 실력을 다져야 목표에 도달할 수 있다. 지나온 시간과 과정은 모두 올림픽에서 금메달을 따기 위해 거쳐야 할 필수과정이다.

언제 어디서나 마음만 먹으면 구할 수 있는 작품에는 결코 도전이란 말을 쓰지 않는다. 그것은 컬렉션이 아니라 투자이거나 취미로 모으는 것에 가깝다. 그래서 횡적인 수집보다 종적인 수집에 도전의 가치가 있다.

사람들은 흔한 것보다 희귀한 것을 좋아한다. 아무래도 희귀한 것을 수집하는 것이 성취감을 더 고조시켜 주기 때문이지만 재화의 가치로 보아도 희귀품에 강점이 있다. 건강하고 보편적인 시각으로, 흔한 것보다는 한 점밖에 없는 좋은 작품을 추구해야 한다. 하지만 진귀한 것, 하나밖에 없는 것을 지나치게 추구하다 보면 분명 함정이 따르기 마련이다. 보통 희귀한 작품에는 완성도가 미흡하고 결점이 많이 나타난다. 희귀하고 특이한 작품을 지나치게 수집하다 보면 질이 떨어질 수 있고, 때로는 수집품이 괴기스러워질 수 있다. 명품은 대량 제작된 작품에서 볼 수 있는데, 그것은 양질의 작품이 만들어질 확률이 크다는 뜻이다. 그러나 대량생산된 작품 중에 완성도가 높은 작품을 선별한다는 것은 그만큼 전문 지식과 안목이 절대적으로 요구된다. 작품이 많은 곳에서, 보편적인 미감의 틀 안에서 우월한 명품을 찾는 것이야말로 진짜 실력이고 재미이다. 지금은 고인이 되었지만 고미술을 처음 접할 때 가르침을 주던 김재승 선생의 말이 생각난다.

"예술품 컬렉션은 미스코리아를 선발하는 것과 같다. 미스코리아 대회에 나온 사람들은 누가 봐도 다 예쁘다. 보는 사람의 개성과 취향은 있겠지만 큰 차이를 느낄 수 없이 모두 예쁘다. 그렇지만 진에 당선된 사람과 그렇지 않은 사람에 대한 사회적 대우에는 엄청난 차이가 있다. 미술품의 가치를 파악하는 것은 미스코리아 대회에서 긴선미를 구분하는 것처럼 차이를 분별하기가 쉽지 않다. 그 미묘한 차이를 구별할 수 있는 안목과

섬세한 미감은 끊임없이 노력해야만 얻을 수 있다."

우리 고미술가에서 입에 자주 오르내리는 큰손 컬렉터가 있다. 우리나라의 10대 재벌에 들 만큼 막강한 재력을 가졌으나 워낙 주관이 강했다. 누구의 조언도 듣지 않고 철저히 자기 생각대로 수집을 했다. 결과는 참담했다. 결국 잘못된 컬렉션의 표본이 되었다. 전문 지식이 없으면 유명한 감식가의 안목을 빌리거나 전문가의 조언을 받아들여 최고 수준으로 수집할 수 있었겠지만 오로지 자기 안목으로 평생 수집하다가 망친 것이다. 수집품의 양이 무려 5~6만여 점이라고 한다. 이 어마어마한 양에 비해, 수집품의 수준은 함량 미달이어서 차마 볼 수가 없을 정도였다. 그분이 도심에 큰 박물관을 지어 전시를 한다기에 찾아가 본 적이 있다. 일부 몇 점을 제외하고는 조악한 작품들로 가득 차 있었다. 큐레이터의 말에 따르면, 그분은 학자나 직원들의 의견은 전혀 듣지 않는다고 한다. 작품에 이상이 있다고 진언이라도 하면 역정을 내고 당장 그만두라고 하니, 어찌할 도리 없이 진열한다고 했다. 수백억 원을 들여 만든 박물관의 규모가 1만여 평에 이르지만 호수와 분위기도 맞지 않았고, 과하게 지은 박물관과 주변 환경과의 부조화도 황당할 정도였다. 그분의 수집 방법에도 여러 문제가 있지만, 내 생각에는 뚜렷한 수집 철학과 미적 안목의 부재, 그리고 골동계에 대한 불신이 기이한 결과를 빚은 것 같다. 미적 안목과 전문 지식도 없으면서 옹고집과 경제 논리로만 작품을 구입하지 않았나 싶다. 예를 들어, 상인이 작품 가격을 1,000만 원이라 하면 깎고 깎아서 200만 원에 산다고 한다. 즉 그분은 상인이 재벌 수집가인 자신에게 한탕하려고 가격을 터무니없이 높게 부른다고 의심한 것이다. 상인은 재력가의 권위에 눌려 응하기도 하지만 긴박하게 돈이 필요해서 작품의 가치 이하로 팔

수밖에 없었던 것이다.

그러다 보면 1,000만 원에 살 작품을 나중엔 1,000만 원에는 죽어도 못 사게 된다. 그처럼 깎는 데 습관이 들면, 깎아주지 않으면 도저히 구입할 맛이 나지 않는다. 무엇이든 비싸게 사는 기분이 들어 지레 포기하고 만다. 그러다 보면 비싸더라도 꼭 구입해야 할 작품은 사지 않고, 평생 가짜 아니면 시중에서 거래되지 않는 조악한 작품만 수집하게 된다. 그 결과, 컬렉션 전체가 엄청난 양에 비해 질적으로 하향곡선을 그리고 만다. 일관된 수집 철학을 가지고 수집해야, 호암미술관의 이병철 컬렉션이나 간송미술관의 전형필 컬렉션, 호림박물관의 윤장섭 컬렉션처럼 후세에 길이 남을 수 있을 것 아닌가. 안타깝다.

열정으로
수집한 작품이
빛이 난다

오래전 『중앙일보』에 실린 호암湖巖 이병철李秉喆, 1910~87 회장의 재미있는
수집 일화가 생각난다. 강화도에 사는 한 촌로가 불상 명품 한 점을 가지
고 있었다. 백지수표를 제시하며 달라는 대로 준다고 해도 팔지 않았다.
이병철은 10여 년 동안 온갖 정성을 아끼지 않았다. 삼성과 집안에 큰 행
사가 있을 때마다 양복 한 벌과 자신의 승용차를 보내 모셔오게 하는 등
극진한 대접을 했다. 지성이면 감천이라고, 결국 이병철이 불상의 주인이
되었다. 명품을 갖고자 하는 열정과 열망이 얼마나 대단했는지를 알 수
있는 사례이다. 아무리 권력과 재력이 많고 열정이 뜨거워도, 남의 것을
강제로 빼앗을 수는 없지 않은가. 그러한 열정과 집념으로 이룩한 것이 이
병철 컬렉션이다.

일본 고미술 수집과 관련된 더 재미있는 이야기가 있다. 한 도자기 컬
렉터가 천하의 명품 도자기를 소장하고 있는 사람을 알게 되었다. 그런데

그 도자기는 집안에 대대로 내려오는 귀중한 유품이어서 쉽게 팔 수 없었다. 이 사실은 안 컬렉터는 그 뒤에 일체 도자기에 관심이 없는 척하면서 아예 그 집 옆으로 이사를 갔다. 수십 년 동안 이웃에 살면서 소장자의 친구가 되었다. 그러다 도자기 소장자가 급전이 필요하여 도자기를 팔 수밖에 없는 상황에 처한다. 컬렉터는 그 기회를 놓치지 않았다. 얼마나 끈질긴 집념이며 치열한 도전인가. 이 정도의 열정이 있어야 명품을 소장할 수 있다는 이야기가 되겠다. 세계적으로 유명한 개인 박물관이나 미술관 소장품은 모두 그런 열정의 결정체가 아닌가 생각해 본다.

어느 할머니 소장자에게 쓴맛을 보다

사실 나도 처음으로 독한 열정과 집념으로 도전하였으나 결국 실패하여 두고두고 아쉽게 생각하는 일이 있다. 30대 초반의 이야기이다. 나의 미술품 수집 열정에 감동을 받아 수집에 도움을 주려는 A할머니가 있었다. A할머니의 남편은 대학병원 내과 교수이자 전문의로 개인 병원을 운영하고 있었다. A할머니는 당시 최상류층으로 여대를 졸업한 엘리트였다. 당대의 대표적인 화가와 문인, 정치가, 재력가를 친인척과 친구로 두었다. 예술에 대한 소양 또한 깊어서, 수화樹話 김환기金煥基의 작품과 대향大鄕 이중섭李仲燮의 작품 등을 소장하고 있었다. 그중 김환기의 작품은 흔쾌히 양보해 주셨다. 또 돌아가시기 전까지, 여러 해 동안 알고 지내던 상류층의 친인척 소장자들에게 나를 조카라고 소개하면서 작품을 수집하는 데 도움을 주었다. A할머니는 아무런 대가 없이, 많은 시간과 정성을 내게 쏟으며 자신의 일인 양 재미있어했다.

그중에 소장자인 B할머니가 한 분 있었다. B할머니는 일제강점기 때 국

내 굴지의 재벌 미술품 컬렉터의 둘째 부인으로, 미술품을 다수 소장하고 있었다. A할머니와 B할머니는 젊었을 때부터 옆집에 살면서 언니, 동생 하는 사이였다. 소장자인 B할머니의 집에 들어서니, 현관에서부터 고태古態와 격조가 나를 압도했다. 우선, 정사각형으로 된 추사 김정희의 각 현판이 걸려 있었다. 흥분을 감출 수가 없었다. 오래전부터 선망의 대상이었던 김정희의 원각原刻이었다. B할머니는 나를 반갑게 맞아주고는 집안으로 들어가 방마다 걸려 있는 작품들을 보여 주었다. 초보 수집가로서는 상상조차 할 수 없는 명품들이었다. 벌어진 입이 다물어지지 않았다. 평소 다니던 국립중앙박물관과 호암미술관, 간송미술관에서나 볼 수 있는 수준의 작품이 아닌가. 단원 김홍도의 그림은 물론이고, 겸재 정선의 금강산 실경을 그린 대형 부채와 호생관毫生館 최북崔北의 화첩, 오원吾園 장승업張承業의 대형 병풍 등 고화古畵들이 모두 걸작이었다.

그중에 인상 깊은 작품이 하나 있었다. 조선 남종화의 대가 소치小痴 허련許鍊, 1808~93의 작품으로, 처음 보는 화풍의 대작이었다. 10폭이 하나로 된 병풍에는 장지바닥에 추경산수를 담채로 그렸다. 보존 상태도 아주 좋았다. 특히 광폭 10폭을 연결한, 파노라마처럼 펼쳐진 그림에 숨이 멎는 듯했다. 10폭 병풍 상단에는 추사체로, 세로로 1폭당 10줄 정도로, 각 폭을 꼭 차게 글이 쓰여 있었다. 큰 부채에 동일한 방법으로 그린 작품은 본 적이 있었으나, 이런 대작은 처음 접했다. 당시 생각에, 이런 작품은 임금에게 바쳤던 것이 아니었을까 싶었다.

또 고가구 문갑 위에는 박물관에서도 볼 수 없는 조선 청화백자가 즐비하게 놓여 있었고, 방마다 작품이 명품으로 차 있었다. 그보다도 더 좋은 명품 수십 점은 은행금고에 있다고 했다. 정신이 혼미했다. 박물관 소장

품급 작품을 개인집에서 볼 수 있다는 것이 놀라운 경험이었다. 그날 B할머니는 작품을 두루두루 구경시켜 주고 종종 놀러오라며, 필요하면 팔겠다고 했다. 그것을 살 만한 재력도 없으면서도 세상을 다 얻은 듯 기쁜 마음으로 집을 나섰다.

뭔가 한 점이라도 구입하고 싶은 욕망에 매일 잠을 설쳤다. 그래서 어렵게 모으고 빌려서 겨우 마련한 목돈을 들고 용기를 냈다. 집 앞에서 전화를 하니, 흔쾌히 들어오라고 했다. 차를 마시며 이런저런 이야기를 하다가 방문 목적을 털어놓았다. 소장하고 싶은 작품이 있어 돈을 만들어왔다고 하니, B할머니는 생각해 보겠다며 다음에 다시 오라고 했다. 얼마나 맥빠지는지 허탈할 지경이었다. 하는 수 없이 한 보름을 기다리고 기다리다가 빌린 돈과 수중에 있는 돈은 다른 작품을 사는 데 다 써버리고 말았다. 그러니 빚만 덩그러니 남았다.

얼마간의 시간이 흐른 뒤, 다시 자금을 만들어서 찾아갔다. 이번에도 확답은 주지 않고 애매하게 다음으로 미루고 좀 기다리라고 했다. 점차 오기가 발동했다. 그냥 물러설 수가 없었다. 계속 도전하기로 마음을 먹고 반복하는 수밖에 없었다. B할머니는 젊었을 때는 후덕하고 인심이 좋았다고 한다. 재산은 많았지만 자식이 없었다. 나이가 들수록 의심도 늘었고, 치매도 있었다. 어느 때는 오라고 해서 집 앞에서 초인종을 누르면, 문틈으로 보이는데도 가정부가 나와서는 할머니가 지금 부재중이라 해서 허탕치고 오는 게 다반사였다. 그래도 3년여 동안 열댓 번을 그렇게 찾아갔다. 그러다 보니 젊은 나이에 이만저만 약이 오르는 게 아니었다. 만약 도자기를 사게 된다면, 그 집 현관에 패대기라도 치고 싶은 심정이었다. 그렇게 젊은 혈기에 끈질기게 도전하였으나 끝내 한 점도 사지 못했다. 결

추사 김정희 글씨, 종이에 먹, 114×29.5cm, 조선시대,
이병직·장택상·손재형 구장

국 첫 도전은 빈손으로 끝나고 말았다.

가끔 당시의 도전 방법에 문제가 없었는지 생각해 보았지만, 그저 미친 듯이 최선을 다한 죄밖에 없었다. 이 경험은 내 수집 인생의 피와 살이 되었다. 그 뒤, 소장자를 만나 작품을 구입하는 데 많은 도움이 되었다.

추사 작품에 도전하여 극적으로 성공하다

30대 중반의 일이다. 열정적으로 추사의 서예작품에 도전하여 수집에 성공했던 기억은 아직도 생생하다. 지금은 그 작품들이 내 곁에는 없지만 그래도 몇 년 곁에 두고 소장했다는 데 만족한다. 10대 시절 서예를 배울 때 추사의 작품을 박물관이나 책으로 접하면서 내가 평생 한 점 가질 수 있겠나 의문을 가지고 흠모하고 있던 차에 인연이 닿았다. 수집을 한다고 동분서주하다가 우연히 성북동의 어느 집에서 추사 서첩을 편액으로 꾸민 작품을 어렵사리 구입하게 되었다. 여러 군데 전시에 출품한 적도 있으며, 명작으로 추사 전문가들의 인정을 받아 추사와 관계된 도록이나 책에 반드시 등장하는 작품이었다. 30대 초반에 처음으로 추사 작품을 구입하였으니 그 행복감이 얼마나 컸겠는가. 그것을 사진으로 찍어서 안주머니에 넣고 다니며 혼자 감상하거나 동호인들에게 자랑도 하고, 전문가를 만나면 물어보기도 하며 마음껏 즐겼다. 하던 일을 서둘러 마치면, 자투리 시간을 내어 인사동에 들렀다. 각종 전시회도 관람하고, 몇몇 골동상에 가서 곁눈질로 현대미술과 고미술을 배웠다. 그렇게 모든 시간과 관심을 미술 감상과 수집에 쏟았다.

그러던 차에 인사동의 꽤나 큰 화랑에서 흥선대원군과 추사 전시를 대규모로 열고 있었다. 아침 일찍 서둘러 간 전시장에는 이미 관람객으로

발 디딜 틈이 없었다. 그중에 노인 한 분이 눈에 띄었다. 전시 주최자에게 추사에 대해 이런저런 말을 물었는데, 주최자는 개관 첫날이라 바빠서인지 건성건성 대답하며 대화를 피하고 있었다. 작품을 둘러보고 나오는데, 마침 그 노인과 같이 나오게 되었다. 나는 노인한테 말을 걸었다. "추사 전문가 같으신데, 차 한 잔 대접하며 어르신의 조언을 듣고 싶습니다." 노인은 흔쾌히 응했다. 커피숍으로 이동해 차를 주문하고 안주머니에 있던 추사 작품 사진을 꺼내 보였다. 노인은 "에이, 이런 건 추사 작품에 끼지도 않아"라며 잘라 말하는 것이 아닌가. 노인은 자신을 '추사연구회' 회장이라고 소개했다. 그리고 지인 한 사람이 선대로부터 물려받은 추사 작품을 많이 가지고 있는데, 집안 사정상 급히 팔아달라고 부탁해서 지금 알아보는 중이라고 했다. 나는 귀가 번쩍 띄었다. 노인한테 간청했다. "제가 추사 작품에 관심이 많습니다. 그분을 소개해 주십시오." 잠시 생각하던 노인이 며칠만 기다리라고 했다. 며칠을 초조하고 지루하게 기다리다가 하루는 노인의 전화를 받고 급히 약속 장소로 나갔다. 당시 내 수중에는 3,000만 원 정도의 현금이 있었는데, 대금을 얼마를 요구할지 모르나 무조건 부딪혀서 도전하기로 작정한 터였다. 약속 장소에 도착하니, 여든 살쯤 되어 보이는 두 사람이 기다리고 있었다. 내가 자리에 앉자마자 서첩과 한지에 곱게 싼 글씨가 가득 차 있는 쇼핑백을 내놓았다. 조심스레 꺼내 보니, 여러 권의 첩과 두 종의 현판이었다. 내가 추사 글씨에 전문가도 아닌데, 첫 장을 펼치니 서체에서 풍기는 기가 보통이 아니었다. 직감적으로 진본眞本이라는 생각이 들었다. 가슴이 뛰었다. '명품이구나.' 그런데 노인은 추사 작품을 소장하게 된 동기와 팔게 된 동기, 그리고 간단한 자기소개를, 눈가에 가벼운 경련을 일으키며 진지하게 들려주었다. 분위기상 작품을 의

자 옆에 올려놓은 채 노인의 이야기를 들었다.

그분은 선대가 해남 지역 갑부로, 추사체를 전승한 서예가 성파星坡 하동 주河東州, 1869~1943 선생의 손자라고 했다. 평생 공무원 생활로 제주 부지사까지 지내고 정년 퇴임한 후 말년을 보내고 있었다. 추사 선생 글씨를 소장하게 된 사연은 대략 이러했다. 집안이 선대에 추사 선생의 글씨를 좋아해서 작품을 많이 가지고 있었다. 대대로 내려오던 중 성파 선생은 추사 선생을 흠모해서, 다른 형제와 달리 모든 자산을 포기하고 대신 상속으로 추사 글씨를 받았다. 그것을 노인이 또 상속을 받은 것이었다. 노인은 공무원 생활을 하면서 이사를 수없이 다녔는데, 이사하는 날은 당신의 할머니가 추사 글씨를 가슴에 안고 제일 먼저 이삿짐 차에 앉고는 애지중지했다고 한다. 나중에 안 일이지만, 성파 선생은 '제2의 완당'으로 불릴 만큼 추사체 전승에 힘써온 영남 서예의 대가였다. 평생 '추사서첩'을 소맷자락에 넣고 다니면서 스스로 추사체를 익혔다고 한다. 이 추사서첩은 선친(성곡 하지호)으로부터 물려받은 것이라고 하지만 입수 경로는 확실치 않은 모양이다. 그래서 세간에 추사의 제자(이 역시 불명확하다)로 알려진 성곡이 어떤 경로인지는 몰라도 서첩을 입수했을 것으로 추정한다.

그런데 작품을 내놓게 된 사연이 안타까웠다. 아들이 두 명 있는데, 큰아들은 오래전에 미국으로 유학 가 그곳에서 외국 여자와 살고, 작은아들은 대기업 부장으로 근무하다가 몇 해 전에 교통사고로 죽고 만다. 그래서 지금은 며느리와 손자와 함께 살고 있었다. 자신도 당뇨가 심하고, 이제 죽을 때가 다 되었다며, 약대 출신의 며느리에게 약국을 차려주고 싶어서 추사 작품을 팔기로 결정한 것이었다. 사돈인 대기업 회장이 오래전부터 팔라고 했지만 사돈지간에 어떻게 돈거래를 하냐며 거절했다고 한다.

대략 이 같은 내력을 들으니, 작품 진위는 자세히 보지 않아도 문제가 없을 것 같았다. 분위기상 작품을 더 이상 보지 않았다. 그러니 작품은 종류와 숫자가 많았는데, 실견實見한 것은 1분도 채 안 되었다. 나는 어느 정도 대금이면 양도하겠냐고 단도직입으로 물었다. 액수가 적지 않았다. 돈을 마련할 일이 문제였다. 그때, 훗날 서울 동북쪽에 조그만 상가를 지어야겠다고 어렵게 사놓은 땅이 하나 있었다. 당장 생각나는 묘책은 나의 전 재산인 그 땅을 팔아야겠다는 것이었다. 작품 가격은 흥정할 수 있는 분위기도 아니었고, 깎고 싶은 생각도 없었다. 그래서 수중의 3,000만 원을 계약금으로 하고, 그 자리에서 간단히 계약서를 썼다. 물론 작품은 자세히 보지도 않은 상태에서, 요구한 금액을 그대로 인정하고 몇 분 만에 상황은 끝나고 말았다. 작품에 혼이 나가 있던 것이었다. 잔금을 치르기까지는 5일 정도 여유가 있었는데, 그 돈을 어떻게 마련하느냐가 그야말로 큰 걱정이었다. 곧장 동네 부동산에 가서 며칠 안에 책임지고 그 땅을 팔아달라고 떼를 썼다. 매매가는 추사 글씨 잔금 치를 만한 액수면 된다는 생각에 헐값으로 제시하고, 복비는 당시 규정액의 100배를 제시했다. 결국 단기간에 팔렸다. 부동산에서 거금의 복비를 받으니 수단과 방법을 가리지 않고 팔아주었던 것이다.

그렇게 주체 못할 열정과 무모한 결단으로 추사 작품을 다량 구입하였다. 지금 생각해 봐도 그때 겪은 일을 떠올리면, 그야말로 격정적인 수집 일화가 아닐 수 없다. 인사동의 추사 전문가한테 구입한 작품들을 사진으로 보여 주니, 이렇게 많은 양의 추사 작품이 발굴된 것은 30년에 한 번 있는 정도라는 말까지 들었다. 각 작품의 가격이 얼마인지, 작품이 진품인지, 또 그 가치가 어느 정도인지, 아무것도 모른 상태에서 순전히 직관

으로 결정한 무모한 도전이었다. 그렇다고 마음이 편했던 것은 아니다. 땅이 제때 팔릴지, 내가 한 일이 제대로 된 것인지 등의 걱정거리가 복합적으로 몰려들었다. 얼마나 긴장했던지 며칠 동안 몸살로 땀범벅이 된 채 끙끙 앓았다. 잔금을 치르고 나서야 잠을 제대로 잘 수 있었다.

그때가 30대 중반이니 작품에 대한 욕심이 얼마나 컸겠는가. 지금 생각해도 등골이 오싹하다. 나이를 더 먹었다고 해서 그 기질이 어디 가겠는가. 일생일대의 명품 한 점을 수집하기 위해 나는 여전히 도전적인 삶을 살고 있다. 오랜 시간이 지났는데도, 그 일화만큼은 생생하다. 세상에 성공한 수집이 어찌 그냥 이뤄졌을까. 국가에서 운영하는 박물관이나 미술관을 제외하고, 세계적인 사립 미술관이나 재단 미술관치고 한 개인의 수집에 대한 철학과 고통 없이 이뤄진 곳이 있을까. 그래서 간송미술관이나 호암미술관이 더욱 빛나는 것이 아닐까 한다.

직관적 수집이냐,
이성적 수집이냐?

　어느 날, 우연히 길을 가다가 갤러리 쇼윈도에 걸려 있는 그림을 보고 자신도 모르게 갤러리 문을 열었다면, 그는 미에 대한 감성이 풍부한 사람일 것이다. 그림을 즐기고 싶어서 흔쾌히 구입하는 사람도 있지만, 작품 가격을 물어보고는 비용이 부담스러워 대부분 주저하고 망설인다.

　감상에는 사심이 없다가도 구입하려는 순간 이성이 발동한다. 이성적인 사람은 우선 마음을 진정시키고 그림에 조예가 있는 지인에게 도움을 청한다. 해당 작가의 약력과 지명도, 가격 상승 가능성 등에 대해 다양한 조언을 듣는다. 문제는 작품이 좋기는 좋은데 지인의 이성적 조언에 압도당해 감성이 꺾인다는 점이다. 한순간에 순수하고 아름답게 느꼈던 그림은 온데간데없고, 시장 경제 논리에 의해 작품은 상품으로 전락하고 만다.

　만약 장래가 촉망되는 작품이라는 말을 듣고 작품을 구매한다면, 그래도 좀 낫다고 할 수 있을까. 앞으로 작품 가격이 올라 경제적으로 도움이 된다는 생각이 들어야 직성이 풀리는 이들이 있다. 반대로 자신의 감성에

따라 기어코 작품을 구입하는 사람도 더러 보았다. 그리 많지 않은 금액의 작품이었지만 무척 보기 좋은 경우이다. 미술 애호가나 컬렉터들은 항상 이와 비슷한 문제로, 감성이냐 이성이냐를 놓고 내면의 갈등을 겪는다. 액수가 크고 중요한 작품일수록 선택의 고민은 깊어진다.

수집에서 경계해야 할 두 부류

주변에서 만나는 컬렉터들을 보면, 취향과 습관이 각양각색이다. 그중에서도 수집을 할 때 위험하고 경계해야 할 두 부류가 있다. 감성이 지나치게 섬세하고 예민해서인지 아주 사소한 작품에도 흥분하고 감탄을 남발하는 사람이 첫 번째이다. 지인 중에 한 여성 수집가는 "이 작품, 너무 너무 좋아!"라거나 "미치겠어!"라며, 발을 동동 구르고 감탄사를 연발한다. "나, 이 작품 살래요" 하면서 서둘러 구입한다. 이런 사람을 볼 때마다 '저 사람에게는 내가 보지 못한 높은 미감이 있어서 저렇게 감동하는 걸까?' 하는 생각이 든다.

사소한 미감이라도 진한 감동을 느끼고 즐길 수 있다면, 얼마나 행복한 인생인가 싶어 부럽기도 하다. 그리고 한두 점 정도 좋아하는 작품을 집에 걸어놓고 즐긴다면 그 역시 좋은 일이다. 그렇지만 컬렉터의 입장에서 보면 아쉬움이 남는다. 수집한 작품이 대개 그저 그런 작품의 집합체인 경우가 있다. 그렇게 되면 작품의 생명력도 약하고 정체성도 희박해진다.

또 쉽게 와 닿는 작품은 종종 겉모습만 보고 판단하여 결정하는 경우가 있다. 이를테면 백화점에서 상품을 고를 때, 포장지에 반해서 선뜻 구입하는 것과 같다. 작품과 처음 대면했을 때 직관적으로 느꼈던 감동이 시간이 지날수록 오랫동안 유지되고 볼수록 더한다면 그 작품은 잘 선택

「화조도」, 비단에 채색, 142×53cm,
조선시대, 개인 소장

한 것이다. 그렇다면 그 사람은 범상치 않은 안목과 미감의 소유자이다. 수집의 고수나 미술 애호가는 아마도 이러한 내면의 가치에 끝없이 도전하고 이를 즐기는 것인지 모른다.

반면 지나칠 정도로 작품을 이성적으로 철저하게 해부하여 수집하는 사람도 있다. 두 번째 부류가 되겠다. 이는 미술에 입문하는 사람이나 초보자라면 당연히 거쳐야 할 과정이다. 작품을 구입할 때, 의문을 품고 건전한 이성과 미감을 발휘하여 작품에 가까이 다가가는 자세는 바람직하다. 하지만 경계할 점도 있다. 주식이나 부동산에 투자하듯이 지나치게 경제적 논리로 접근한다든가, 미를 지식으로만 분석하려 든다면 수집은 경직될 수밖에 없다.

작품에 대한 전문적인 실력이 부족하거나 판단에 자신이 없을 때, 사람들은 쉽게 결정하지 못하고 전문가에게 의존하게 된다. 갈등에 빠져서 작품 구입 시기를 놓치고 후회하는 경우는 종종 경험하는 일이다. 놓쳐버린 고기가 더 커 보인다는 속담처럼 놓치고 나면 더욱 미련이 남는 법이다. 또한 지나치게 소심하고 생각이 많아 이성적인 측면이 강할 경우 명품을 놓칠 수도 있다. 조심성 있는 수집은 바람직하나, 때로는 과감한 추진력과 결단력이 필요하다.

전문적 지식이 결여된 컬렉터가 감성으로, 즉흥적으로 작품을 수집하는 경우도 문제가 된다. 이런 스타일은 전문적으로 수집하기에는 치명적인 결점이 있다. 지나치게 주관이 강해서 객관성이 결여되면, 공적인 공감성이 떨어지게 되고, 결과적으로 전문 컬렉션에서는 불리해진다. 금전적으로 손해를 볼 수도 있고, 수집의 질서가 무너질 확률도 크다. 컬렉션에서도 용기 있는 자가 명품을 얻을 수 있다는 말이 통하는 셈이다. 감성과 이

성의 균형이 가장 이상적이다. 그러기 위해서는 갖추어야 할 요소가 많다.

가장 이상적인 컬렉션은 뛰어난 미적 감성과 전문 지식에 기초해서 이성적으로 판단하고 용기 있게 실행하는 것이다. 1980년대 인사동을 드나들 때, 선배들이 항상 하는 말이 있다. 처음 배울 때는 수십만 원짜리부터 시작해야 한다는 것이다. 몇 년 동안 그렇게 수집하다가 다음 단계로 올라가 수백만 원, 그다음에 수천만 원 식으로, 단계별로 배우면서 수준을 올려야 안전하고 만족감도 크다고 한다. 미와 지식을 습득하는, 현명하고 지혜로운 수련 과정이 되겠다. 나는 이 방법이 이상적이라고 생각한다. 그러나 이 역시 말처럼 쉽지 않다. 평생 단계적으로 나아가지 못하고 수십만 원, 수백만 원짜리만 수집하는 사람들이 생각보다 많다. 이런 사람은 감성이냐 이성이냐를 논하기에 문제가 많다.

집 거실에 수집품을 산더미같이 쌓아놓고 사는 경우가 비일비재하다. 좋은 작품은 세월이 지나도 명품이다. 20~30년 전 초보의 미감으로 구입한 작품을 지금도 만족하고 좋아해서 비우지 못한다면, 그 사람의 미감에는 문제가 있다고 봐야 한다. 이미 죽은 미감에 가깝기 때문이다. 단지 수집을 위한 수집, 쇼핑 취미에 불과하기 때문이다. 습관적으로 뭔가 꼭 사들고 집에 들어가야만 하는 사람이 그렇다. 그래서 다수의 컬렉터가 평생 제자리걸음만 한다. 이렇기는 미술상도 마찬가지이다. 수십 년 전에 취급하던 작품을 그대로 취급하는 것은 역시나 제자리걸음 중이라는 방증이다. 이런 경우는 미술품을 상품으로만 본다는 이야기이다.

일부 전문가의 높은 잣대가 낳은 컬렉션의 그늘

어느 정도 수집에 경력이 쌓이다 보면 다소 고가의 작품에 도전하고 싶

은 욕심이 생긴다. 좀 더 가치 있는 비싼 작품에 마음을 주다보면 위험성이 따른다. 좋아 보이는 고가의 작품을 구입할 수 있는 기회가 닥치면 막상 이성이 발동하여 전문 지식을 갖춘 사람을 찾게 된다. 높은 식견으로 평가를 받고 싶은 것이다. 확실한 가치를 확보하려는 마음은 인지상정 아닌가. 그러나 대개 실망을 하고 돌아오는 경우가 많다. 전문가에게 어느 작품을 보여 주어도 결점만 지적받곤 하여 처음 느꼈던 작품에 대한 호감은 사라지고 구매에 회의를 느껴 수집을 포기하고 만다. 전문가들은 대개 개인 컬렉터의 감성을 이성으로 분석한다. 전문적 컬렉터와는 다른 가치관과 시각이 있을 수 있는데, 지나치리만큼 고차원의 기준을 요구하는 전문가도 있다. 전문가는 컬렉터의 편에 서서 피해를 보지 않게 해야 한다는 명분도 있지만, 내가 보기에는 습관적인 면이 많은 것 같다. 일반인이 범접할 수 없는 국보급만 보아왔고, 높은 수준의 작품만 연구해 온 경험이 저평가된 작품을 외면하게 하는지도 모른다. "나에게 감히 이 정도의 작품을 감정 평가해 달라는 거냐?"라는 듯 불만을 내비치기도 한다. 전문가는 평소 자신이 보고 연구했던 명품과 비교하여 단점과 결점을 사정없이 지적한다. 그 지적을 받고, 해당 작품을 사고 싶은 컬렉터가 어디 있겠는가. 하기야 큰 박물관에서는 국보나 보물로 지정받기 위해 수집품을 학술적으로 면밀히 검토해야 하지만, 일반 애호가가 집안을 장식하고자 수집한 작품에까지 동일한 잣대를 적용한다는 것은 문제가 있다. 현재도 이런 문제 때문에, 고미술업계와 일부 유명 전문가 간에 논란이 있는 것이 사실이다. 지나친 이성적 판단과 학문적 가치만 작동되어 순수한 감성으로 기 닿은 작품이 칠지어 해부팅하여 버려지는 것이 안타까울 따름이다.

과연 전문가의 수준에 맞는 국보급 작품이 몇 점이나 될까. 적은 비용

으로 아름다운 우리 유물 한 점 소장하고 싶을 뿐인데, 국보급을 기준 삼아 평가하니 수집하고 싶은 마음은 이내 멀어져 정나미가 떨어져 포기하게 된다. 국보급 가격이 천문학적으로 비싸고 그만한 작품도 없는데, 일반 컬렉터는 어떻게 해야 된단 말인가. 아무리 값이 싼 작품도 볼 만한 곳이 왜 없겠는가. 일반인의 눈으로 보지 못하고, 찾아내지 못하는 아름답고 좋은 점을 설명하고 알려줄 수는 없는가. 재화 가치의 문제는 시장논리에 맡겨두면 될 일이다. 국보급 수십 분의 일에 해당하는 적은 돈으로, 우리 유물을 수집해서 즐기고 싶은데, 국보급의 가치관만으로 평가하면 남는 것은 모멸감과 허탈감뿐이다. 분명 값싼 유물도 그것이 지닌 아름다움이 충분히 있는 법이어서, 비록 수준이 국보급보다 떨어진다 해도 적당한 가격이라면 소장할 가치가 분명 있을 것이다. 그러나 학자의 눈높이에 맞지 않는다고 해서 폄하하면, 그 작품은 어디로 가야 하는가. 밉든 곱든 우리가 지켜야 할 소중한 문화유산인데 말이다. 일부 전문가의 높은 잣대 때문에, 본의 아니게 우리 유물들이 갈 곳을 잃고 있다. 세계 각국은 자신들의 소중한 유산을 지키려고 국가적으로 엄청난 노력을 기울이고 있다. 나라마다 고미술을 소중히 간직하고 귀하게 보존하는데, 안타깝게도 우리 유물은 평가절하되어 고미술시장에 이리저리 흘러다니고 있다.

일본 고미술시장의 경우, 우리 도자기를 우리보다 더 지극히 아끼고 소중하게 생각한다. 국내에서 수십만 원도 안 되는 깨진 도자기를 요모조모 살펴보면서 아름다운 구석을 찾아 가치를 부여하고 깨진 곳을 수리한다. 또 오동나무 상자로 포장하는 등 본래의 가치보다 몇 배의 돈을 들여 의미 있는 예술 작품으로 승화시킨다. 우리는 완전한 국보급만 찾는 데 비해, 일본인들은 값싼 미술품도 지극히 사랑하는 모습을 보인다. 우리보다

더 우리 것을 소중하게 다루고 사랑하는 것을 보면, 한편으론 부끄럽고 한편으론 고맙기도 하다.

전문가들이 조금 관대해질 수는 없을까. 우리 유물을 수집하려는 컬렉터를 격려하고, 작품이 지닌 작지만 소중한 미의 가치를 찾아내 소상히 알려주고 격려해 줘야 하는 것이 아닌가 싶다. 그래야 10만 원짜리 유물이든, 100만 원짜리 유물이든 소중하게 간직하며 마음껏 사랑하지 않겠는가. 수집 인구가 갈수록 줄어들고, 수집품의 가치는 세월이 흐를수록 떨어지고 있다. 여기엔 다양한 이유가 있지만 고미술이 외면받는 가운데 미술상들도 줄어들고 있는 실정이다. 그 한편에서는 일부 전문가에 대한 원망의 소리도 크다. 그런 관계로, 신참내기 컬렉터가 수집에 선뜻 발을 들여놓지 못하고 일찍 포기하고 있는 형편이다.

어찌 된 일인지, 전문가를 찾아 감정을 받고 수집하다 보면 자신감이 떨어져서 수집의 재미를 잃고 만다. 감성을 앞세운 컬렉션이 한계에 부딪친다. 고려청자, 분청사기, 조선백자 파편만 수집하는 몇몇 사람을 본 적이 있다. 그들은 도자기를 좋아하긴 하는데, 재력이 없어서 온전한 작품은 수집하지 못하고 도자기 파편 수집으로 마음의 허기를 달래고 있었다. 조그만 파편에도 감격해하는 모습을 보면서, 이 또한 감성적인 컬렉션의 한 부류가 아닌가 하는 생각이 들었다. 수집품이 도자기 파편일망정 첫 대면에서 직관적으로 느꼈던 감동이 오랫동안 한결같다면 그것은 좋은 선택이라고 볼 수 있다. 이들 역시 이미 높은 안목과 미감을 가진 훌륭한 수집가라고 보아야 할 것이다.

수집의 고수나 미를 애호가는 아마도 내면의 기치에 끝없이 도진하고, 그것을 즐기는 사람인지 모른다.

1부 수집의 철학에서 수집의 철자로

질서 있는
컬렉션이 아름답다

농촌에서 자란 나는 초등학교 다닐 무렵부터 농사일을 곧잘 거들었다. 고생하는 부모가 안쓰러워 나름 열심히 도왔다. 가을이면 콩·팥·녹두·참깨 등 가을걷이에 바쁘다. 어린 나이에도 어른들이 하는 일은 거의 다 할 수 있다는 자신감이 있었는데, 한 가지는 젬병이었다. 곡식을 골라내는 키질만큼은 아무리 해도 마음대로 되지 않았다. 이를 충청도 사투리로 '키를 까분다'라고 한다. 그중 팥 키질이 제일 어려웠다. 팥을 타작하여 큰 줄기와 거친 깍지를 손으로 걷어내면, 빨갛게 빛나는 팥알과 깍지, 줄기, 부스러기, 작은 돌들이 뒤섞여 있다. 어머니는 그것을 거침없이 한꺼번에 쓸어 담아 키질을 한다. 키를 양손에 쥐고 아래위로 반복해서 흔들면, 가벼운 팥 깍지는 날아가고 키에는 팥알과 작은 돌들만 남는다. 큰 것은 손으로 걷어내고, 다시 좌우로 원을 그리며 파도 타듯 리드미컬하게 흔든다. 그렇게 몇 번 흔들면 어지간한 불순물은 다 한곳에 모인다. 이것들을 걷어내면 빨간 팥알만 예쁘게 남는다. 긴 시간 들이지 않고 몇 번의 과감

한 동작으로 완벽하게 불순물을 걷어내는 것이 키질이다. 빨갛고 순수한 팥만 골라내는 것을 보면 어머니의 솜씨가 마술사의 손재주처럼 신기했다. 그래서 몰래 시도해 봤지만 귀한 팥알까지 함께 날려버리기 일쑤였다.

키질에서 컬렉션의 원리를 배우다

어른이 되어서 어린 시절의 농사일을 곱씹어 보면, 거기에서 삶의 진리를 발견하게 된다. 키질은 바람의 힘을 적절히 이용하고, 단순하지만 미묘한 동작을 가미하여 질서 있게 팥만 거두는 원리를 따른다. 컬렉션이란 관점에서, 팥알 고르는 과정과 수집의 질서를 찾아가는 이치는 절묘하게 비교된다. 나는 오래도록 수집을 하면서, 이를테면 수집의 키질에 따라 전체 소장품 중에서 작품을 솎아내는 버릇이 있다. 수집을 하다보면 작품이 좋아서, 선물을 받아서, 투자 목적 등 갖가지 이유로 소장품이 잡다해진다. 컬렉터는 이 잡다한 것들을 넓은 안목으로 평생 키질하여 골라내야 한다. 거기에는 어머니의 키질과 같이 숙련된 기교와 기술이 필요하다. 키질과 같은 방법으로 지저분하고 속된 작품을 걸러내고 솎아내는 것을 평생 하다보면 종국에는 아름다운 작품만 남게 된다. 이것이 바로 컬렉션의 질서를 찾아가는 방법이자 아름다운 컬렉션의 지름길이라고 생각한다. **질서 있는 컬렉션은 하나의 작품이 된다. 누가 보아도 건강하고 아름다운 명품이 된다.**

수집품 한 작품만 보아도 주인의 취향과 미감 수준, 사상을 유추해 볼 수 있다. 설령 처음 초대받아 간 집일지라도 현관이나 거실에 걸려 있는 작품을 보면 집주인의 미에 대한 관심도의 기준을 단번에 알아챌 수 있다. 그것이 좋은 작품이라면 다른 작품을 봐도 거의 비슷한 수준의 작품

이 걸려 있는 것을 볼 수 있다. 반대로 어떤 집에는 미적 수준이 중구난 방인 경우가 있다. 이 경우는 대개 그림으로 빈 공간을 메우고자 한다든 가, 혹은 미감이 약해서 빚어진 결과이다. 잘못된 컬렉션에는 질서의 불 균형에서 오는 혼잡함이 있다. 같은 공간에 놓다보면 차이가 쉽게 비교되 어 질이 떨어지는 작품은 금세 거부감이 든다. 축구경기에서 강팀에 실력 이 부족한 선수가 끼어 있으면, 이내 그 부조화와 어색함이 눈에 띄는 것 과 같은 이치이다. 미술 작품도 수준 차이가 많이 나는 작품들이 한데 섞 여 있는 것은 쉽게 눈치 챌 수 있다. 미감이 있는 사람이 보면, 그것이 환 하게 드러난다. 그렇다고 모든 사람이 똑같이 보이는 것은 결코 아니다. 선 천적으로 미감을 타고난 사람도 있지만 대부분 오랜 수련을 거쳐 미감을 키울 수밖에 없다. 아름다운 것을 수없이 보면서 그것을 느끼고자 노력하 면 반드시 좋아진다. 미감이 약한 사람들이 수집을 하는 경우도 많이 있 다. 투자가치로 수집한다든가, 희귀품을 수집한다든가, 아니면 유명 작품 을 작가 기준으로 수집하는 식이다. 나름대로 기준은 있지만 끊임없이 노 력하지 않으면 미감은 좀체 진화하지 않는다. 특히 편견과 편협한 주관을 조심해야 한다. 그릇된 편견이나 주관이 너무 강하면 미가 끼어들 틈이 없다. 이미 굳어버린 가치가 주관의 틀에 맞추어졌기 때문이다.

종종 초보 컬렉터는 이미 공간에 작품이 가득 걸려 있어서, 다른 작품 을 걸 틈이 없어 구입하고 싶지만 포기한다는 말을 자주 한다. 이들은 실 제로 작품이 많아서라기보다 자신이 많은 작품을 소장하고 있다고 간접 적으로 자랑하는 허세를 부리는 부류이다. 반면, 실제로 작품이 창고에 가득 차 있어서 마음에 드는 작품을 사지 못하고 안타까워하는 부류도 있다. 아무리 집이 크더라도 그림과 장식품으로 가득 채워져 있다면 새로

「학죽도」(부분), 비단에 채색, 106×42.5cm,
제작연도 미상, 개인 소장

운 작품을 사고 싶어도 공간에 대한 부담이 앞서기 마련이다.

배가 잔뜩 부른데 아무리 좋은 음식을 본들 식욕이 생기겠는가. 이제는 비움과 버림을 어떻게 조절하여 지혜롭게 균형을 잡을 것인가를 고민해야 한다. 이것이 바로 컬렉션의 키질이다. 집안에 가득 차 순환되지 않는 수집품은 미감을 정체시키고 아름다움마저 식상하게 만든다. 사람은 평생 늘 새롭고 더 높은 미적 경지를 찾아가는 미의 여정 한가운데에 있다. 여행 중에 한곳이 아름답고 좋다고 해서 그곳에만 계속 머무른다면 그 밖의 세계는 보지 못하는 누를 범할 수도 있다. 꽃병에 아무리 예쁜 꽃을 꽂아 놓아도 시간이 지나면 결국 시들고 만다. 새로운 꽃을 보고 싶다면 시들어버린 꽃을 빼고 새로운 꽃을 꽂아야만 볼 수 있지 않겠나. 그러니 미의 세계에서 정체되지 않기 위해서는 수많은 비움의 지혜와 버림의 가치를 고민하고 노력해야 한다. 평생 한 점도 팔지 않았다고 항상 자랑 삼아 얘기하는 컬렉터를 많이 보아왔다. 이런 사람들은 자신의 경제력이 대단해서 팔 이유가 없다는 말을 에둘러 표현하고 싶은 것인지도 모른다. 아니면, 너무 사랑한 나머지 팔고 싶지 않아서 갖고 있다고 한다면 그래도 애교로 들어줄 수는 있다.

질서 있는 컬렉션의 비결은 '비움'이다

일제강점기에 출판된 미술품 경매 도록에는 제목이 '경매 도록'이 아니라 '○○교환회 도록'이라고 쓰여 있다. 처음에는 이해가 되지 않았다. '교환회'라고 하니까, 동호인끼리 서로 소장품을 바꾸는 모임쯤으로 짐작하였다. 한참 뒤에 그 까닭을 알았다. 일본인들은 미술품을 서로 경쟁하여 산다는 것을 천하게 생각하여, 이를 고상하게 에둘러 표현한 것이 '교환

회'였다. '경매'나 '교환회'의 의미는 같지만 이곳에서는 컬렉터들이 싫증난 미술품이나 자신의 수집 성향에 맞지 않은 작품, 또는 업그레이드하고 싶은 작품 등을 경매로 팔고, 필요한 미술품을 사는 곳이다. 즉 자신의 컬렉션을 비우고 새로운 작품을 구입하는 창구 역할을 하는 곳으로, 꽤나 합리적이다. 실상 경매시장의 열기는 상상을 초월한다. 그래서 수백 년의 역사를 가진 권위 있는 경매회사인 소더비나 크리스티 등이 있고, 지금도 각 나라에 지사를 두고 세계 미술품을 경매하고 있다. 현재는 집이나 자동차에서부터 각종 세계 미술품과 우표, 와인, 액세서리, 보석 등 매우 다양한 물품을 거래한다.

소더비나 크리스티에서 우리나라 고미술품과 현대미술품을 취급하여 세계적으로 관심을 끈 적이 있다(이들 경매회사는 현재 우리나라에도 지사를 두고 고객관리를 하고 있다). 국내 재력가나 큰 미술상들이 경매에 참여하여, 20여 년 동안 해외에 유출된 우리 문화재를 회수하는 기회로 삼기도 했다. 또한 박수근·김환기 등은 이들 경매회사가 취급하여 가격과 인기가 크게 상승되었다. 고무적인 일이긴 하지만 실상이 밝은 것은 아니다. 대부분이 국내 소장자가 해외 경매회사에 몰려가 우리끼리 경쟁하여 가격을 올리고, 국내에서 붐을 일으키고 있기 때문이다.

10여 년 전부터 우리나라에도 대형 경매회사가 생겨 미술품 경매제도가 어느 정도 모양새를 갖추고 있다. 최근에는 여러 군소 경매회사가 서울과 지방에 난립해 미술시장을 왜곡, 과열시키는 현상 또한 나타나고 있다. 경매제도가 생기고 양적으로 선진화되었다 해도 우리에게 가장 취약한 부분은 수집 문화와 수집 철학의 부재이다. 비워야만 갈증을 느끼고, 새로 채우려는 희망과 열정이 생기듯 소장하고 있는 작품을 지속적으로 비

워서 컬렉션을 완성하려는 지혜가 필요하다.

　질서 있는 컬렉션을 위해 가장 중요한 것은 비움이다. 연못에 물이 가득 차 있으면 새로운 물이 들어가지 못한다. 아무리 물이 맑은 연못일지라도 새로운 물이 유입되지 않으면 그 연못은 정체될 수밖에 없다.

　컬렉터의 집을 방문하면서 내가 크게 배우고 느낀 것이 바로 비움이다. 어느 집은 수백 점, 수천 점을 창고에 가득 쌓아두고 있었다. 심지어 자신이 어떤 작품을 가지고 있는지조차 모르고, 몇 년, 몇 십 년을 창고에 방치하고 있는 경우도 많이 보았다. 이쯤 되면 작품이라기보다 방치된 사체로밖에 보이지 않는다. 결국 재화적 가치로만 판단하여 모아둔 것이기에, 자신의 시각으로 수집한 제대로 된 작품이라고 볼 수가 없다.

　미술품 수집은 재력이나 의욕만 가지고 되는 것이 아니다. 많은 작품을 보고 느끼며, 미에 대해 가까워질 수 있도록 무한한 수련 과정이 필요하다. 훌륭한 작품을 많이 보고 자신의 미의식을 건강하고 보편적인 미관으로 다듬어야 한다. 아름다움을 남보다 좀 더 기민하게 느끼고 향유하기 위하여, 자기만의 미적 질서를 찾아가는 수련이 필요하다. 건강하고 올바른 철학을 갖지 못한다면 컬렉션이 자칫 욕망과 허욕의 과시로 변질될 수도 있고, 불행의 단초가 될 확률도 크다. 세상에는 컬렉션의 종류도 사람 수만큼이나 다양하고 질 또한 천차만별이다.

　평생 열정적으로 수집해 온 신상정 선생의 수집 철학은 격조 있고 아름답다. 인사동과 장안평 고미술상들과 거의 매일 한 번씩 만나다시피하면서 수십 년을 같이한 분이다. 신 선생은 젊은 시절 평범한 직장인으로서 민속품을 사모으기 시작한 것이 평생의 컬렉션이 되어, 2,000여 점이나 되는 유물을 모았다. 그 수집품은 조선 후기 생활사와 여성사를 알 수 있

는 민예품이 주종이었는데, 특히 여성의 규방용품, 노리개, 자수와 보자기 등을 골고루 수집하여 이 분야에서는 최고 수준이었다. 아주 꼼꼼하게 작품을 본다고 업계에서도 정평이 나 있었다.

신 선생은 2001년 말 30여 년간 모은 유물 1,923점을 서울역사박물관에 기증한 뒤 몇 년 후에 작고했다. 컬렉터의 가장 큰 덕목을 실천하며 인생을 마무리했다는 점이 참으로 존경스럽다. 젊은 시절부터 골동시장을 돌며 꿈에 투자한 세월이 얼마인가. 컬렉션의 질서를 평생 실천한 선생 또한 행복하였으리라. 나름 질서 있고 창의적인 컬렉션이었기에, 박물관에서도 흔쾌히 소장을 결정하지 않았나 생각된다.

미의 가치관과
재화의 관계

미술품을 수집하며 즐긴다는 것이 과거에는 권력층이나 재력가만이 누릴 수 있었지만 현대에는 누구나 자기가 좋아하는 기호품이나 예술품을 수집하며 미를 탐구하고 즐길 수 있게 되었다. 아름다움을 사고파는 행위는 인류사에서 고대로부터 현재까지 꾸준히 이어져 왔다. 아름답고 소중한 가치가 예술품에 구현되어 있기 때문일 것이다.

미의 가치관과 재화의 가치가 충돌할 때

자신이 좋아하는 것을 자기 돈으로, 자신만의 관점에서 무엇인가를 수집한다는 것은 전적으로 자신의 자유이다. 그러나 그 결과가 좋든 나쁘든 컬렉션에 따른 책임은 본인 스스로 감내해야 한다. 컬렉터는 많지만 좋은 컬렉터가 많지 않은 까닭이다. 바른 수집을 하는 데 가장 문제가 되는 것은 미적 가치관과 재화적 가치의 충돌이다. 좋은 작품이든 그렇지 않은 작품이든 결국 돈을 주고 구입해야 하기 때문이다.

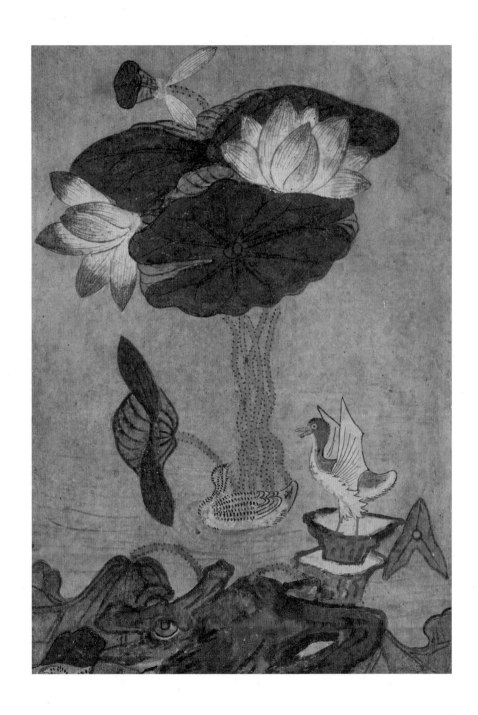

「화조도」, 종이에 채색, 53.3×36.2cm,
조선시대, 개인 소장

그래서 우선 미의 가치관이 바르게 정립되어야 하고 재화 가치와의 적절한 관계가 정립되어야만 바른 컬렉션으로 갈 수 있다. 작품을 선택하는 순간부터 미적 관점은 유동적이다. 인간의 감정은 순간순간 변한다. 작품에 관한 미적 가치관과 재화적 가치관이 수없이 충돌한다. 주변에서 너무 좋은 가격에 잘 샀다고 말하면 작품이 갑자기 좋아지고, 자기 선택이 현명하다며 만족해한다. 그러나 비싸게 주고 잘못 샀다고 하면 갑자기 그 작품이 보기 싫어진다. 미의 가치관이 확립되지 못하면 그만큼 재화 가치나 주변 사람의 평가에 쉽게 흔들린다. 미를 재화 가치에 의해 지배받는 것으로 여긴다면, 그만큼 미적 가치관이 취약하다는 얘기이다. 여기에서 작품을 수집하는 궁극적인 이유를 다시 생각해 보자. 컬렉션을 통해 인생의 아름다움을 느끼고 풍성하게 즐기며 사는 데 있는 것이 아닌가. 그래서 부동산이나 주식 같은 재화 가치를 목표로 투자하고 구매하는 것에 비해, 작품 컬렉션을 차원 높게 보는 것이 아닌가.

사업을 통해 성공한 사람은 미술품 수집 또한 사업으로 부를 축적하는 바와 같은 방법으로 하면 될 것이라 믿는다. 예술품을 경제적 논리에 대입하여 값싼 작품을 수집하는 사람에게는 좋은 작품이 접근하지 않는다. **좋은 작품은 항상 자기를 예우해 주는 사람에게 가려는 속성이 있다. 그래서 제대로 대접해 주지 않는 사람은 사정없이 외면한다. 경제적 논리로 작품을 수집하다 보면 최고 작품은 나타나지 않고 꼭꼭 숨어버린다.**

적은 돈으로 값싼 작품만 수집하다 보면 수집품이 허약하여 삼류 수집으로 흐를 수 있다. 값비싼 작품만 수집해야 좋은 컬렉션이라는 게 아니라 합당한 가격과 작품성에 우선해야 한다는 말이다. 재화는 생물이어서 항상 유동적이다. 하루아침에 부자가 되었다가도 하루아침에 망하거

나 손해를 봐서 낭패를 당하는 경우가 종종 있다. 그래서 실패하지 않으려고, 또 손해를 보지 않기 위해 항상 긴장하고 고심한다. 재력가는 그들대로 삶의 고뇌가 있다. 그래서 부동산을 사놓는다거나 장기 채권을 사서 금고 깊은 곳에 넣어둔다. 어떤 사람은 금괴를 사서 땅속에 묻거나 벽속에 숨겨두기도 한다. 평생을 재화에 사력을 다하는 사람을 우리는 주위에서 곧잘 본다. 하지만 결국 많은 재력을 지속적으로 이어가지 못하거나후대까지 버티지 못하는 경우가 있다.

우리나라에서도 한때 세계적인 기업으로 왕성하게 활약하던 대우그룹이 하루아침에 망해서 흔적도 없이 사라졌고, 김우중 회장은 어마어마한 빚을 떠안은 채 법의 대가를 치르기도 했다. 그런데 김우중 회장의 부인 정희자 여사가 미술에 관심이 많았다. 국내외 미술품을 꽤 많이 수집해서 그 소장품을 기반으로 1991년 경주에 '아트선재미술관'과 1998년 서울에 '아트선재센터'를 각각 설립하여 운영하기도 했다. 그중 아트선재미술관은 문을 닫고 '우양미술관'으로 이름을 바꾸었지만, 아트선재센터는 딸(김선정, 현 아트선재센터 관장)이 물려받아서 각종 기획전도 심심치 않게 열고 있다. 미술관만큼은 재단으로 설립하여 운영하다 보니 빚더미 속에서도 법의 보호를 받으며 활동을 이어가고 있다.

또 막대한 재산을 상속받은 간송 전형필도 젊은 나이에 오세창의 안목을 빌려, 우리나라의 국보급 문화재를 일본의 무차별 약탈로부터 지키며수집하였다. 재산을 아낌없이 쏟아부어 만든 최고의 컬렉션으로, 한국 문화의 한 축을 맡아 건재하게 이어오고 있다. 선대의 유산을 공익으로 수십 년째 매년 무료 전시로 공개하다가 요즘에는 옛 동대문운동장 사리에새로 지은 '동대문디자인플라자(DDP)'에서 전시하니 국가적으로도, 미술

애호가로도 여간 다행스러운 일이 아니다. 나는 성북동 간송미술관에서 해마다 봄가을에 개최하는 정기전을 수십 년 동안 거의 빠짐없이 관람하며 혜택을 많이 받았다. 그런데 간송이 그 많은 재산을 자식에게 물려주려고 지키려 했다면, 자식들이 재산을 온전히 지켰으리라는 보장도 없을 뿐만 아니라 지금과 다른 삶을 살았을 수도 있었겠구나 하는 생각이 든다.

재화의 가치는 언제, 어떻게 변할지 모른다. 그래서 많은 재력가가 자신의 재력으로 문화를 즐기고 행복도 느끼고, 문화 기부로 명성을 얻기도 한다. 또한 안전하게 미술품을 재화 가치로서 보존하고, 후손에게 물려주는 방편의 하나로 미술관을 세우기도 한다. 그러나 생각대로 미술관이나 컬렉션에서 성공하는 경우는 극히 드물고, 많은 문제점이 있는 것도 사실이다. 자신이 힘들게 모아놓은 재화와 명예를 대대로 물려주어야 한다는 측면에서 건전하고 현명한 사고가 필요하다. 컬렉션에는 재화를 힘들게 모아 성공한 것과는 또 다른 철학을 가져야 한다. 미술품 수집에서 재력가가 자칫 빠지기 쉬운 함정이 많다. 재산 축적과 예술품 수집이 얼핏 성격이 같아 보이지만, 반대되는 성향이 많다. 예를 들면 돈은 단 10원이라도 한 푼 두 푼이 모여서 큰돈이 되지만 작품은 숫자 개념과는 무관하다. 예술품은 숫자가 아니라 평생 최고의 한 점에 대한 무한도전이기 때문이다.

경매 도록은 최고의 작품가 참고서

수집하고자 하는 작품을 선정하는 데 있어 가장 고민하는 부분이 바로 가격이다. 수많은 작품이 나름의 가격을 형성하고 있다. 예술품이 공산품같이 규격화된 것도 아니고 아주 광범위하여, 전문가들조차 시각 차가 존재한다. 그렇지만 구입할 당사자로서는 적당한 가격인지 거듭 고민하게 된

다. 용기를 내어 전문가에게 물어본다고 해도 사람마다 의견이 달라 혼란만 부추기고, 결국 포기하고 만다. 그리고 시간이 지나면 그때 왜 그 작품을 구입하지 않았나 하는 후회가 밀려든다.

최선의 방법은 아닐지라도 스스로 결정할 수 있게 여건을 만들 필요는 있다. 요즘에는 경매회사에서 발행하는 각종 경매 도록을 어렵지 않게 구할 수 있다. 경매회사의 도록에 실렸다고 해서 그 가격이 합당하거나 정확하다고 할 수는 없다. 그 도록에 기재된 가격은 철저한 상행위의 하나로 경매를 위해 책정한 것이다. 그러므로 작품 가격은 민감한 미술시장 분위기와 경매기법에 따라 책정된다. 일반적으로 대형 경매회사는 자사의 신용을 위하여 실력 있는 전문가의 자문을 얻어 작품의 진위와 가격을 산정한다. 현실적으로 작품 가격을 접할 수 있는 방법은 경매 도록에 의해서다. 정확하게, 최대한 많은 도록과 경매자료를 확보하여 꼼꼼히 비교하다 보면 가격이 합리적인지 비싼지 객관성을 스스로 파악할 수 있다.

이와 같은 과정을 거치다보면, 스스로 어느 정도 컬렉션의 윤곽을 결정할 수 있다. 특히 많이 접하지 않은 작품을 구입해야 할 때는 꼭 필요하다. 이 과정이 바로 전문가로 가는 길이다. 이것이 컬렉터가 되기 위한 공부에서 가장 빠르고 효과 있는 수련 방법이고, 그만큼 재미있다. 이 방법의 중요한 결실이 바로 보편성이다.

미술품 가격 형성과
합당한 가격

구입하고 싶은 작품을 앞에 놓고 우선 가장 많이 고민하는 부분이 "과연 이 작품값이 합당한 가격이냐" 하는 문제이다. 당연히 가격은 수요와 공급 차원에서 다루어지지만 미술 작품은 일반 상품과 달리 여러 외적인 요소가 존재한다. 작품의 가격을 형성하는 과정에 대해서는 작품의 여러 분야가 각기 다양한 요소를 가지고 있어서 한정된 지면과 한정된 경험으로, 한두 가지 사례만으로 정리할 수는 없을 것이다.

수집, 작품 가격과의 기싸움

작품 가격은 수십, 수백억 원에서부터 단 몇만 원에 이르기까지 다양하다. 품목과 가격이 다양한 만큼 가격을 형성하는 과정 또한 각기 다를 수밖에 없다. 그래서 작품이 거래되는 과정에는 희비가 엇갈린다. 특히 작품이 마음에 들고, 본인의 컬렉션에 꼭 필요하다면 더욱 고민스럽다. 가격이 싸다면 다행히 쉽게 결정할 수 있으나, 생각보다 훨씬 비싸다면 어떻게 결

정해야 하는가. 작품 주인이 다행히 타협이 가능한 성격이라면 그나마 다행이지만, 그렇지 않은 사람이라면 쉽게 성사되기 힘들고 거래가 되지 않을 수도 있다. 그러니 컬렉터의 입장에서 보면 안타까울 때가 한두 번이 아니다. 작품이라는 것은 규격품으로 제작되는 것이 아니기 때문이다. 회화는 같은 작가, 같은 규격이라도 제작시기, 수집가의 선호도, 보존 상태, 희소성, 소장처와 판매자에 따라 가격이 천차만별이다. 고古도자기, 고서화, 고가구, 민예품은 더욱 복잡하다. 작품 중에 단 하나밖에 없는 작품도 많다. 같은 종류의 작품이라도 보존 상태, 여러 가지의 미묘한 차이에 따라 작품 가격이 수배, 수십 배 차이가 나기도 한다. 비슷한 작품이 여러 점이 있다 해도 한 번도 거래한 적이 없는 작품도 허다하다. 그러니 자기 소장품을 팔고 싶어도 그 가격이 얼마나 되는지 모른다. 오래된 정보에 근거하여 작품을 팔고 나서 뒤돌아보면, 실은 몇 분의 일에 해당하는 헐값에 팔았다는 사실에 억울해하고 자책하는 경우도 많다. 반대로, 구입한 컬렉터도 작품에 대해 알아보니 아주 헐값에 사서 횡재한 기쁨을 만끽하는 재미도 있다. 그렇기는 생짜 초보나 수십 년 경력의 고수도 마찬가지이다. 결국 복잡한 가격구조가 미술품 수집을 어렵게 하지만 이 또한 수집의 묘미이고 매력이다.

경우에 따라 처음 접하는 작품에 순간적으로 매료되어 사지 않으면 안 될 정도로 푹 빠질 때도 있다. 기분이 좋아서 작품값을 깎지도 않고 부르는 가격보다 더 주고 사는 경우도 있다. 오랫동안 구하고 싶은 작품이었는데 생각보다 싸게 부른다거나, 순간적으로 작품에 반해서 그 가치를 지나치게 고평가하여 인심 쓰듯이 가격을 더 쳐주는 경우도 있다.

또 경쟁자와 함께 흥정할 때는 승부욕이 작동해서 앞뒤 가리지 않고

순간적으로 구입하는 경우도 있다. 다행히 만족하는 경우도 있지만 때로는 너무 지나치게 비싼 가격에 작품을 구입하기도 한다. 나는 성질이 급하고 작품에 쉽게 빠지는 경향이어서 가끔 생기는 일이다. 소소한 금액이라면 웃어넘길 수 있겠지만 가격이 고가가 될 때면 속이 시리다. 그럴 때는 수업료 주고 배웠다고 위로하고 억지로 마음을 비우려고 노력한다. 큰 손 컬렉터일수록 이를 수치로 알고 부끄러워서 공개를 꺼린다. 수억 원의 손해를 보아도 체면상 묻어버린 사례를 여담으로 듣는 경우도 있다.

초보 시절에 나도 가끔 경험했던 일이다. 국립박물관에 진열되어 있는 도자기나 그림이라고 해서, 시장에서 모두 고가로 거래되는 것은 결코 아니다. 또한 전문 서적에 실렸다고 해서 다 귀하고 비싼 것도 아니다. 사료적 가치가 있거나 학술적으로 의미가 있어 책에 게재하고 대형 전문 전시장에서 전시하기도 하지만 그것이 시장가격 형성에 반드시 반영되는 것은 아니기 때문이다. 미술품 가격 형성에 많은 요소가 있음을 알기까지는 긴 시간이 필요하다.

초보 시절, 가장 많이 혼란스러웠고 실수를 많이 한 부분이 있다. 특별히 조언을 구할 사람도 없었고 공부할 곳도 마땅치 않았다. 주로 각종 미술연감이나 도록을 살펴보거나 박물관에 다니며 지식과 안목을 키웠다. 그런데 바로 그런 지식으로 인해, 정작 시장에서 작품을 구입할 때는 스스로 함정에 빠지는 일이 비일비재했다. 책이나 국립박물관에 진열된 작품을 시장에서 만나면 대단히 가치 있는 작품이라는 생각에 내심 흥분하여 필요하지도 않은 작품을 비싼 가격에 덥석 사는 일이 잦았다. 물론 내가 구입한 작품의 가치가 실제로 대단한 것일 수도 있다. 그러나 시장에서는 그런 작품이 아주 형편없이 거래되거나 거래될 수 있다는 사실을 초

옹기, 높이 58cm, 입지름 38cm,
19세기 말, 개인 소장

보자는 알아야 하며, 이렇게 깨달아가는 과정을 수없이 반복해야만 한다.

　예를 들어, 신라의 토기와 삼국시대의 와당처럼 미적으로나 학술적으로 대단히 가치가 있지만 정당한 가치를 인정받지 못한 분야가 아직도 너무나 많다. 이런 귀한 유물들은 당연히 고평가되어야 하는 데도 불구하고 그렇지 못해서, 아직도 형편없이 저렴한 가격에 거래되거나 심지어 변두리 골동품 가게에 먼지를 뒤집어쓴 채 방치되어 있는 실정이다. 정작 이런 작품을 시장가격 형성에 어두운 초보자는 마치 자신이 운이 좋아 횡재를 했다며 흥분하여 비싸게 사는 경우가 있다. 이를 사행심이라고 탓할 수도 있겠으나 이 또한 컬렉터로서 거쳐야 할 하나의 과정이다.

　미술시장과 컬렉터, 그리고 화랑은 미술품을 사고파는 관계로 보이지만, 그 이면은 치열하고 드라마틱한 경제 논리에 의해 움직인다. 인간의 욕망이 서로 충돌하는 이 관계는 다른 데서는 전혀 느끼지 못하는 독특한 게임이 전개되는 곳이고, 그 게임을 즐기는 곳인지도 모른다.

　미술품이 공산품같이 획일적이라면 정말 재미가 없을 것이다. 평생 노력해도 다 알 수는 없지만 이 분야에서 최소한 기본적으로 크게 손해 보지 않고 일할 수 있을 만큼 이해하고 터득하는 데에는 최소 수십 년의 시간이 걸린다. 전문가라고 해도 한 개인이 평생 미술시장에서 거래 가격 정보를 접할 수 있는 데에는 분명 한계가 있다. 고미술을 취급하는 미술상들도 주로 전문적으로 거래하는 분야가 별도로 있다. 전문 분야는 사고판 거래 경험이 많아 비교적 잘 알 수 있지만 다른 분야는 너무 광범위하여 다 알 수가 없다.

　국내에 경매회사가 생기기 전에는 미술품의 거래 성격상 대개 일대일로 이루어지는 비밀거래였기에, 얼마에 거래되었는지 알 수가 없었다. 유

사 작품이 많아 거래가 자주 이루어지는 작품 가격은 어느 정도 상인이나 컬렉터 사이에 암묵적으로 형성되어, 이를 서로 인정해 준다. 그러나 특수한 작품이나 명품은 유사한 작품 거래 정보가 없어서 가격을 결정하는 일이 어렵기 짝이 없다. 수십 년 경력의 전문가도 합당한 가격이 얼마인지를 알려면, 각종 경매 도록이나 자료를 많이 확보하고 비교해 보아야 한다. 머릿속에 축적된 데이터와 각종 자료를 총동원하여 자기 나름대로 가치를 판단하여 가격을 산정한다.

작품 가격에 '정가'는 없다

외국의 유명 경매회사에서 우리 도자기가 수십억 원에 팔렸다는 기사가 간혹 신문에 실린다. 2016년 4월에도 크리스티의 한국 고미술품 경매에서 조선시대 불화佛畵가 약 20억 4,000만 원에 팔렸다는 소식이 지상파 뉴스와 신문에 실린 적이 있다. 중종의 계비인 문정왕후가 발원했다는 이 불화는 가로 101센티미터에 세로 63센티미터 크기로, 보라색 비단에 금물로 그린 것이다. 비슷한 작품을 소장했거나 과거에 매매했던 사람들은 그 뉴스를 접하고 화들짝 놀랐을 것이다. 그런 작품을 몇 년 전에 몇 천만 원에 팔았거나, 그 반대일 수도 있기에 그렇다. 국내에서 그렇게 고가로 거래한 사례가 노출된 적이 없기에 일반인들은 그 재화의 가치를 전혀 알 수가 없었다. 때로는 경매에서 우리가 아는 상식 밖의 가격에 거래가 되는 일도 있다. 경매시장에서 예정가보다 몇 배 이상의 가격으로 거래되는 작품을, 과거에 몇 천만 원의 헐값에 판매한 사람이라면 그 속상함을 어찌 말로 표현하랴. 현재 그와 같은 작품을 소장하고 있는 사람은 안도하며, 자신이 20억 원짜리 불화를 가지고 있다고 자랑할 것이다. 일반인은

뉴스를 보면서 '대단하네!' 하고는 지나칠 수 있지만, 비슷한 유물과 인연이 있던 처지라면 충격적일 수밖에 없다. 미술품을 수집하는 사람이나 파는 사람은 그 뉴스가 매우 중요한 정보이기에 스크랩해 놓거나 가슴 깊이 새겨놓는다. 다음에 이와 비슷한 작품을 수집할 경우나 거래해야 할 상황이 생기면, 그 기준을 참고하여 가격을 정한다.

반대의 경우도 있다. 내가 알고 있는 상식에 비춰보면 1억 원이 넘는 작품인데, 몇 백만 원에 나올 때도 있다. 이런 경우는 몇 가지 이유가 있을 것이다. 경매 담당자나 의뢰한 소장자가 출품한 작품의 진정한 가치를 모르고 진행했거나, 그 작품이 보이지 않는 곳에 수리를 많이 해서 평가가 절하되었거나, 최고의 전문가가 보기에 작품성이 낮을 경우이다. 또 우리가 생각하지 못하는 요소가 있거나 최악의 경우에는 가품일 확률이 높다. 초보자의 입장에서 보면 의아한 점이 많이 있다. 선배 수집가가 초보 수집가에게 자주하는 말은 가격이 지나치게 낮다고 생각되면 우선 그 작품의 진위나 가치를 의심해 보라는 것이다. 분명 일리 있는 말이다. 내가 초보 시절에 작품을 구입하면서 겪었던 일은 누구나 초보일 때 경험할 수 있다. 지금 생각해 보면 절로 웃음이 난다.

예를 들어, 작품의 진부를 가릴 능력이 없던 초보 시절에, 판매자가 가격을 싸게 부르면 의심하여 구입을 피하고, 비싸게 부르면 오히려 진품 같아서 구입하곤 했다. 판매자의 인상에 좌우되는 사례도 많았다. 판매자의 인상이 좋으면 가지고 온 작품이 진품으로 보이고, 인상이 좋지 않으면 작품이 가품 같아서 망설이기도 했다. 이제는 이런한 생짜 초보 시절에는 판매자의 인상을 기준으로 작품의 구입을 결정하곤 했더랬다. 그리고 구입하는 곳이 대형 유명 화랑이냐, 소형 화랑이냐에 따라 작품이 다르

게 보이는 경우도 많다. 대형 화랑에서는 작품 진위가 확실하고, 가격 또한 합당할 것 같아서 의심 없이 구입하고, 소형 화랑이나 개인의 경우는 작품의 진위와 가격을 먼저 의심부터 하고 선뜻 구입을 하지 못하는 경우가 많았다. 이러한 사례는 대개 초보자들이 경험하지만 서서히 안목이 늘고 지적 경험이 축적되면 무엇보다도 작품 위주로 보게 된다. 이 말은 험상궂은 사람이 가지고 와도 작품이 좋으면 좋게 보이고, 선하게 생긴 사람이라도 작품이 좋지 않으면 안 좋게 보인다는 얘기이다. 서서히 작품이 제대로 보인다는 방증이다. 그만큼 경험이 쌓이고 오랜 시간을 투자해야 가능한 일이다. 뒤돌아보면 6~7년간 진실과 거짓 사이를 무던히도 방황했던 것 같다. 수없이 가짜를 사다보니 사람을 의심하고 작품의 진위를 의심하는 것이 생활화되다시피 했다. 매사에 불신하는 나 자신을 돌아보며 병적으로까지 생각되어, 평정심을 찾으려고 자책도 많이 했다. 안목이 높아짐에 따라, 비례하여 서서히 평정심을 찾게 되고, 진실과 거짓을 구별하게 되었다.

요즈음은 컬렉터들의 작품 구입 방법이 많이 변하고 있음을 피부로 느낀다. 전문 지식이 부족하고 경험이나 안목이 부족하니, 개인적으로 작품을 찾아다니는 일은 점점 줄어들고, 대신 대형 화랑이나 경매시장에서 구입하는 경향이 늘고 있다. 혼자서 작품을 찾아다니는 과정을 생략하고 단숨에 명품에 도전하려는 것이다. 개인적으로 안타까운 일이다.

마치 백화점에서 명품을 구입하려 할 때, 라벨에 붙어 있는 가격은 비싸다고 생각하지만 그래도 합당한 가격일 것이라고 인정하는 논리와 매우 유사하다. 당연히 작품값은 비싸겠지만, 가격이나 품질을 의심하면서 겪어야 하는 스트레스나 별도의 검증에 대한 수고 과정을 거치지 않아도

된다. 그러다 보니 개인 화랑이나 개인 고미술상들이 점차 설 자리를 잃어간다. 평생 개인 화랑과 컬렉터의 인연으로 만나 작품을 놓고 서로 토론하며 배우면서 가격을 흥정하던 재미있는 풍경이 점점 사라지고 있다. 그곳은 가격만 흥정하는 곳이 아니라, 오래 거래하면서 맺어진 신뢰와 작품에 직간접으로 깃든 스토리를 함께 사는 곳이다. 세월이 흘러, 돌이켜보니 그 시절이 미를 사고파는 낭만이 가득했음을 추억하게 된다.

 결국 요즘은 작품값을 대형 경매회사나 대형 화랑에서 주도하는 것이 세계적으로나 국내적으로 대세가 되었다. 때로는 대형 화랑이나 경매회사에서 어느 작가나 미술 사조를 전략적으로 띄워 시장가격을 왜곡하는 일이 많다고 소형 화랑이나 컬렉터들의 항변이 적지 않은 것도 사실이다. 매우 악의적인 일이 아닐 수 없다. 초보 컬렉터 시절부터 대형 화랑이나 대형 경매회사를 통해 수십 년간 거래했는데, 지나고 보니 결국 대형 화랑의 손아귀에 놀아나 자신이 돈벌이의 상대가 되었다고 푸념하는 사람도 보았다. 수백억 원짜리 빌딩을 팔아 한 작가 작품을 매점매석하게 한다든가, 집중 투자하게 해서 결국은 낭패를 초래하는 경우도 종종 있다. 마치 주식의 작전 투자 방법과 비슷하다고 할까. 그런데 문제는 시간이 지나면 작품 가격이 폭락하여 하루아침에 처치 곤란에 빠지기도 한다는 점이다. 그 뒤, 그에게 예술 작품이 아름답게 보일 수 있을까. **뛰어난 컬렉터는 컬렉터 혼자만의 노력으로 탄생할 수 없다. 동시대의 화상이나 미술평론가, 미술사학자 등이 건강하고 건전한 수집 환경을 만들기 위해 함께 노력하는 가운데 뛰어난 컬렉터가 탄생하는 법이다.**

합당한 가격이란?

작품 가격이 합당한가 하는 문제는, 금값이나 주식시장의 경우처럼 시시각각 매매되는 데이터에 따라 분이나 초 단위로 가격이 고시되는 것과는 다르다. 동일한 작품이라도 컬렉터에게 꼭 필요한 작품이라면, 판매자는 작품값이 다소 비싸더라도 컬렉터가 반드시 살 것이라는 약점을 알고 비싸게 부르는 경우가 있다. 이런 경우, 그 작품이 필요한 컬렉터는 다소 비싸게 구입해도 만족하고 고마워할 것이며, 작품이 불필요한 컬렉터는 비싸다고 느낄 것이다. 꼭 필요해서 구입해 만족하는 작품이라면, 그래도 합당한 가격이라고 볼 수 있지 않은가. 미술품의 특성상 취향이나 희소성, 명성 등 여러 가지 요소가 나름의 이유로 가격을 형성하는 데 관계한다. 작품 가격의 적정성은 컬렉터와 판매자의 줄다리기 같은 팽팽한 흥정 속에서 형성된다. 자본주의 사회에서는 가진 자인 갑과 그렇지 못한 을의 처지에서, 그 힘의 크기에 따라 가격이 부당하게 결정되는 경우가 종종 있다.

판매자가 급전이 필요하거나 빨리 팔아야 할 경우 컬렉터의 자금력에 밀려 가격이 결정되기도 한다. 이런 경우에는 작품 가격이 얼마나 합당하냐는 논할 수 없지만 수요와 공급에 따라 형성된 가격이니 부정할 수도 없다. 반대의 상황도 있다. 컬렉터가 작품에 관해 잘 모른다거나 판매자도 작품에 관해 잘 모르면서 욕심에서 과도한 작품 가격을 책정하여 판매하는 경우도 있을 수 있다.

25년 전 일이다. 당시 퇴근길에 자주 들르던 화랑이 있었는데, 어느 날 화랑 주인의 얼굴이 사색이 되어 있었다. 이유를 알고 보니, 사연이 딱했다. 당시 '바보산수'로 유명한 운보雲甫 김기창金基昶, 1913~2001의 40호 정도 크

기의 산수화를 1점 샀는데, 그것이 진도의 '운림산방' 미술관에 소장된 작품으로, 이른바 도난당한 장물이었다. 그 때문에 경찰서에서 조사를 받고 입건되어 재판을 받는 중이라고 했다. 화랑 주인은 맹세코 그 작품이 장물인지는 몰랐고, 다만 가격이 좀 싸서 구입하게 되었다고 했다. 그러나 검사 측에서는 화랑 주인에게 장물취득 혐의로 불구속 기소 처분을 내렸다.

인사동 화랑가에서 운보의 작품 가격을 조사한 수사팀에 따르면, 화랑 주인이 장물이라는 사실을 인지하고 가격을 작품 시세보다 터무니없이 싸게 책정해서 구입을 했다고 한다. 당시 운보의 산수화는 '전지' 크기라면 작가 본인의 개인전에서 책정되는 공식가가 4,000만 원 정도였지만, 시장에서의 실거래가는 대략 2,000만 원 정도였다. 사진으로 본 그 작품은 C급 정도였고, 만약 내가 구입한다면 500만 원 이상 주고는 살 수 없는 작품이었다. 화랑 주인은 600만 원에 구입했다. 수사관이 인사동 화랑가에서 거래 가격을 알아본 결과, 4,000만 원 공식가와 화랑 주인이 구입한 구입가와 3,400만 원의 가격 차가 날 수밖에 없었다. 일반인이 볼 때면, 당연히 장물로 인지하고 구입했다고 할 수밖에 없는 상황이었다. 장물 취득은 중범죄여서, 개인으로서는 큰 고통이 아닐 수 없다. 화랑 주인의 사연을 듣고 머리에 스치는 것이 있었다. 마침 당시 몇 달 전에 출간된 『월간미술』에서 작품 가격 형성을 도표로 만들어 초보자도 알기 쉽게 설명해 놓은 것이 생각났다. 전문가가 아니더라도 쉽게 이해할 수 있도록 가격 형성 과정을 도표를 활용하여 자세히 설명해 놓은 것이다.

예를 들어, 운보의 산수화는 초년 작품인지, 전성기나 말년 작품인지, 인기 있는 '바보산수'인지, 아니면 비인기 실험 작품인지, 보존 상태가 좋은지 나쁜지, 자금이 필요해서 내놓은 급매물인지 등에 따라 가격이 달

라진다. 나는 그 글을 알기 쉽게 정리하여 화랑 주인에게 건넨 후 법원에 제출케 했다. 이후 그 자료를 통해 예술 작품의 가격 형성이 일반 통념과는 차이가 난다는 것을 알게 된 판사는 공부가 많이 되었다는 얘기를 공개된 법정에서 하면서 결국 무혐의 처분을 내렸다. 화랑 주인은 자신이 구속될 수도 있는 것을 내가 구해 주었다면서 여간 고마워하는 것이 아니었다. 그러니까 화랑 주인은 정상적으로 작품을 구매한 것으로 인정받아 무혐의 처분을 받은 것이다.

이것은 단순한 사례에 불과하지만 예술 작품에 경제적 가치를 부여한다는 것이 얼마나 복잡하고 어려운 것인가를 보여 준다. 예술 작품에 가격의 합당성을 묻는다는 자체가 우문일 수밖에 없지만, 굳이 답한다면 판매자나 구입자 입장에서 크게 아쉬워하거나 억울해하지 않고 서로 만족한다면 그 가격이 합리적이고 합당한 가격이라고 생각한다. 예술성이라는 추상적 가치와 취향에 의한 선호도, 희소성 등이 한데 얽혀 있어 가격 형성이 쉽지 않지만 그렇기 때문에 더욱 매력적이지 않은가 하는 생각이 든다.

도자기의 예술성과
완전성의 관계

오랫동안 도자기를 수집하면서 항상 고민하는 부분이 있다. 도자기의 가치를 평가할 때, 재화적 가치에 주안점을 두느냐 미적인 가치에 역점을 두느냐 하는 것이다. 일반적으로 수리한 흔적이 많은 도자기는 박물관용이라 하여 기피하는 편이다. 그중에서 가장 고민해야 하는 부분이 파손에 대한 가치 평가다. 유물은 대부분 부장품副葬品으로 오랜 세월 땅속 깊이 묻혀 있던 탓에 온전한 것이 많지 않다. 거래할 때에도 항상 이 문제가 대립한다. 유물을 사거나 파는 사람은 돈이 직결된 문제이기에 도자기의 가치를 민감하게, 다르게 보는 경향이 있다. 작품이 손상되었다면, 그 상태에서 가치를 어디까지 용인해야 하고 완전에 비례하여 어디에 가치를 두느냐 하는 문제는 항상 존재한다. 게다가 작품의 손상은 사는 사람이나 파는 사람이나 오해와 다툼의 여지가 생기는 부분이다.

완전과 불완전에 대한 가치 척도는 사람에 따라 미감이냐, 완벽이냐, 혹은 재화적 가치냐, 미적 기준이냐 등 다양한 시각이 있다. 어떤 것이 가장

백자동화작호문호, 높이 28.7cm, 조선시대, 일본 민예관 소장

이상적이고 지향해야 할 가치인가는 여러 가지로 생각할 부분이 많으나 결국은 스스로 정립해야 한다.

완벽한 작품을 추구하는 컬렉터는 대개 경제적 논리에 강하다. 미적 가치보다는 나중에 팔 때를 생각해서 완전품을 수집하려는 사람도 있다. 물론 성격상 완벽을 추구하는 사람일 수도 있다. 완전품 수집을 지향하는 개인적 취향일 수 있지만 이런 수집품에는 어딘지 문제가 있다. 같은 작품에서 완벽한 작품이면 더할 나위 없이 좋겠지만 그런 방법으로 수집을

하다보면 미적 가치보다는 재화 가치가 앞선다. 수집이 돈벌이를 위한 재테크에 불과한 것이다. 한마디로 돈 냄새가 물씬 난다. 그리고 어딘가 가볍고 깊이가 약하다. 특히 완전한 모습을 갖춘 도자기는 대개가 연대가 낮다. 보기에는 좋고 예쁘지만 깊이가 없어 금방 싫증이 난다. 일부 수리가 된 금사리 청화백자를 이와 비슷한 가격대의 완전한 19세기 분원 청화백자와 같은 공간에 두고 보면, 후자의 미격(美格)이 상대적으로 확연히 떨어짐을 알 수 있다. 따라서 도자기 전문 고수는 같은 값이지만 수리가 되었다 해도 당연히 금사리 청화백자를 선택한다. 이유는 시간이 흐르면 저절로 이해하게 된다. 연륜에 안목이 더해진 까닭이다.

본래의 아름다움에 가치를 두다

단순 비교는 어렵지만, 일반적으로 연대에서 비롯되는 미는 이길 수 없다. 오랜 시간 동안 수집하며 시행착오를 거치다보면 서서히 눈에 들어오기 시작한다. 그리고 질에 대한 고민이 깊어진다. 어느 누구보다도 완전한 도자기를 좋아해서 완전한 것만 수집하였다고 자랑스럽게 생각하며, 이를 평생 고집하는 사람도 있다. 하지만 미감을 가진 컬렉터는 크고 작은 시행착오를 통해 서서히 깨우쳐간다. 그동안 수집한 작품일망정 손해를 감수하면서도 처분하고, 다시 시작하는 사람도 가끔 있다. 한마디로 이런 사람은, 일본말로 "구로도로 변해 간다고 한다." 쉽게 말해 돈의 가치보다 미의 관점에 주안점을 둔다는 뜻이다. 그는 어지간한 흠집이나 균열에는 무심하고, 도자기 본래의 미를 느끼려고 한다. 미적으로 뛰어난 작품일수록 일부 손상은 하찮게 보이고 컬렉터를 흡족시킨다. 지나친 손상은 미적 가치에도 영향을 끼쳐 가격이 떨어질 수 있지만 명품은 파편만 보아도 흥

분되며 비싼 가격에 팔리기도 한다.

결국 결손이나 파손에 따른 도자기의 가치는 원래 태생이 얼마나 명품이었느냐에 따라 비례한다고 볼 수 있다. 나는 항상 도자기 본연의 미감에 지나칠 정도로 매료되어 실수하는 경우가 종종 있었다. 미에 심취되어 미세하게 수리한 부분을 잘 보지 않고 구매했다가 훗날 다른 사람에게 팔고 나면 다시 찾아와 항의하는 일도 몇 차례 있었다. 그때마다 나의 경솔함을 자책하지만 쉽게 고쳐지지 않는다. 좋은 도자기를 보면 어지간한 손상은 흠으로 보지 않는 것이 습관이 되었기 때문이다. 사실 이런 경우 구매자의 입장에서 보면 속았다는 생각도 들 수 있겠으나 시간이 흐르면 이내 이해하게 된다. 도자기의 원래 소장자가 미적 가치를 우선하여 봤다는 것을 알기에 그렇다. 미술품 수집은 결국 미적 가치가 본질 아닌가? 국립중앙박물관이나 호암미술관 등에 소장된 국보와 보물급 도자기는 완전한 것이 드물 정도로 상당수가 수리를 거쳤다. 박물관이라 수리를 많이 해도 괜찮다는 뜻이 아니다. 빼어난 도자기는 손상 부위를 수리한다 해도 그 가치는 여전하다.

'신라의 미소'로 알려진 와당의 경우, 전체의 사분의 일이 손상되었지만 얼마나 매력적인가? 완전한 와당의 미소와 손상된 미소의 차이를 느낄 수 있을까. 완전하면 오히려 재미가 없고 밋밋한 경우도 종종 있다. 성격적으로 완벽해서 항상 완전한 도자기만 수집하다 보면 미적 수준은 평생 제자리에서 벗어나지 못할 수 있고, 평생 물건에 집착하는 모순된 컬렉션이 될 것이 분명하다. 또 예술적이거나 미적으로 즐기기에는 결함이 있고, 수집품의 수준이 낮고 병약하리라 생각된다. 이들 컬렉터는 예술품 수집에 부적합한 성향을 지니고 있을지 모른다. 본인은 부정할지 모르지만, 의

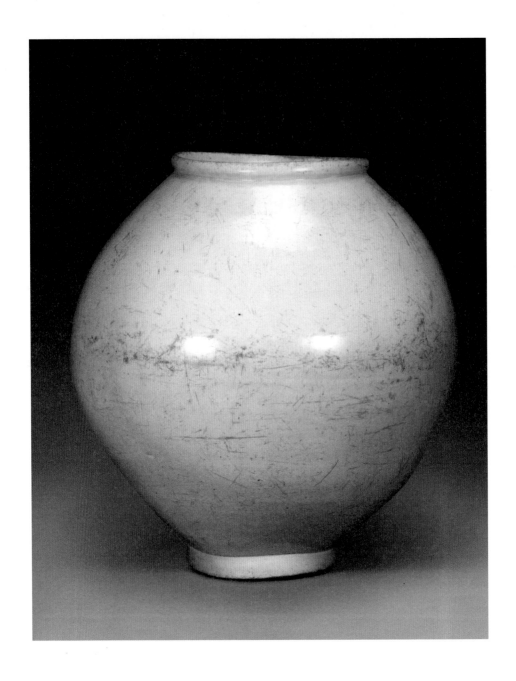

백자 달항아리, 높이 45cm, 조선시대,
오사카시립동양도자미술관 소장

외로 이러한 성향의 컬렉터가 많다. 미술사학자나 박물관 큐레이터 중에서도 이런 유형의 사람이 있다는 말이 심심치 않게 들린다. 타고난 심미안이 부족한 데도 불구하고 전공 분야의 전문가가 되었기에, 관련 지식과 축적된 데이터를 실력으로 착각하여, 미술계에서 대가로 활동하는 전문가를 비판하는 소리가 있는 것이다.

일본 오사카시립동양도자미술관에 소장되어 있는 18세기 금사리 백자 달항아리는 실은 복원품이다. 그 일화가 대단히 흥미롭다. 원래 절에서 소장하던 백자 달항아리였는데, 어느 날 도둑이 훔쳐서 달아나다가 들키자 갖고 있던 도자기를 땅바닥에 패대기치고 도망쳤다. 그 바람에 백자 달항아리는 260여 조각이 났다고 한다. 이후 박살 난 도자기 파편은 오사카시립동양도자미술관에 기증되었고, 약 6년에 걸친 일본 최고의 도자 수리 전문가의 손에 의해 원 상태로 복원된 것이다. 얼마나 복원의 완성도가 높은가 하면, 복원품이라는 정보를 모른 채 보면, 멀쩡한 백자 달항아리이다. 그렇게 거듭난 백자 달항아리는 더욱 유명해져 '달항아리계의 스타'가 되었고, 2005년 우리 국립고궁박물관 개관 기념 특별전 '백자 달항아리'에 출품되는 등 세계적인 명성을 얻었다.

초보자일수록 완전품에 매력을 느끼지만 미감과 연륜이 쌓이면, 완전한 작품보다 본래의 아름다움에 가치를 더 두게 마련이다.

조선 다완과
다도를 반추하다

차에 대한 첫 경험은 10대 후반 인사동에 자리한 서예학원에 다니면서 부터이다. 학원에서 선생님과 손님들은 커피 대신 매일 다완에 녹차나 가루로 된 말차를 마시며, 차 이야기로 많은 시간을 보내곤 하였다. 그 모습이 고상하고 멋있어 보였다. 가끔씩 권하는 차를 마셔보았으나 도무지 무슨 맛으로 마시는지 알 수가 없었다. 그 맛은 쓰고 아리기만 했다. 먹다가 버릴 수도 없었고, 그렇다고 다 마시기도 곤혹스러웠던 적이 한두 번이 아니었다. 10대로서는 알 수 없는 특별한 맛이나 심오한 의미가 있지 않을까 하는 의문을 품게 되었다. 때로는 지식인의 멋으로도 보여 어른이 되면 전통 도자기로 차를 즐겨야지 하는 생각으로 그 시절을 보냈다.

몸에 맞지 않는 '다도'를 벗다

차에 대한 두 번째 인연은 사회생활을 하던 중 우연히 고등학교 은사를 만나면서부터이다. 그분은 난초와 수석과 고미술 애호가로, 조선시대 선

비의 삶처럼 살았다. 20대 후반에 이 은사 덕에 소심회에 가입하게 되었다. 오랜 역사와 전통을 지닌 '소심회'는 국내 명사들의 수수하고 격조 있는 '난 모임'이었다. 은사와 고수들을 따라다니며 열심히 난을 배웠다. 때론 분양받기도 하고, 한 분 두 분에게서 수집하다 보니 수가 늘어나 아예 아파트 발코니에 난실을 만들었다. 난을 가득 키우며 수석과 분재에도 관심을 갖고 수집하였다. 한편 정식 다도는 아니지만 자주 뵙는 은사나 난 모임에 가면 꼭 다기로 차를 마셨다. 맛은 제대로 느낄 수 없었지만 차는 항상 접한 셈이다. 그러나 10대 후반에 느낀 차 맛과 별로 달라지지 않았다.

30대에 들어서는 도자기와 고서화에 매료되어 인사동 고미술 화랑가를 드나들게 되었다. 가게마다 다기가 있어 자연스럽게 눈에 띄었고, 가는 곳마다 차를 마시니 20대에 접했던 차에 비해 자연스러웠고 관심이 깊어졌다. 따라서 다도에 필요한 찻잔을 구입하기도 했다. 귀얄 분청사기 찻잔 다섯 점을 나름대로 엄선하였고, 이 한 세트를 몇 개월에 걸쳐 마련하였다. 조촐하게 준비한 다기이다.

대개 찻잔의 규격은 엄지와 검지를 폈을 때의 길이인 대략 15~16센티미터 내외 정도이고, 굽은 일반 대접보다 커서 찻잔을 뒤집어서 굽을 잡기에 편할 정도가 좋다. 구변口邊이 벌어지지 않고 다소곳이 안으로 숙이고, 자기의 강도가 강하지 않아서 찻물을 빨아들여 차 빛을 품을 수 있는 연질 도자기, 요변窯變이 있어 유약이 아름답고 재미있는 특이한 문양이 있으면 더욱 좋다. 여름 다완은 차가 빨리 식는 평다완이 좋다. 이것이 골동품 업자들이 지닌 찻잔에 관한 상식이다. 그런대로 만족하며, 인사동 다구 전문점에서 필요한 다구 일체를 구입하여 어설프나마 다도 준비를 했다.

찻상은 아는 골동상이 소장한 수백 년 정도 됨 직한 괴목 원형탁자를

눈여겨봐 두었다. 옛날 임금의 다상茶床이란 말이 나올 정도로 고태와 귀품이 있었다. 지름이 90센티미터, 높이가 18센티미터 되는 괴목 원형탁자였다. 위 표면에는 한문 초서로 '용선봉무龍扇鳳舞'란 글자가 깊게 투각透刻되어 있었는데, 조그만 찻잔을 올려놓고 이리저리 움직여도 바닥에 전혀 불편함 없이 그야말로 완벽했다. 분청사기 찻잔 다섯 개와 차 항아리를 올려놓으면 규격이 적지도 않고 크지도 않아 안성맞춤이었다. 용선봉무란 '용이 바람을 일으키고 봉황이 춤을 춘다'라는 뜻이다. 글씨는 다판에 꽉 차게 고체풍의 초서로 써서 임금의 다상이라 해도 될 정도의 명품이다. 소장자를 설득한 끝에 구입하여, 다도에 만반의 준비를 갖추었다.

그리고 중국 화류나무에 잘 조각된 청나라 말기의 골동 난대에 꽃이 활짝 핀 제주한란 화분을 놓고, 벽에는 추사 현판과 어렵사리 구한 민영익의 건란 족자 한 폭을 걸고는 추사와 다산이 차를 즐기던 모습을 상상하면서 분청 다완에 차를 마시게 되었다.

'칼퇴근'하여, 자세를 경건하게 하여 마치 심오한 의식이라도 치르듯 차를 마셨다. 그러나 의도적으로 많이 느끼려고 해서였던지 적응이 잘 되지 않았고, 서서히 열기가 식어갔다. 얼마 뒤에는 다도를 좋아한다는 지인이 욕심을 내기에 어렵사리 장만한 다기 세트였지만 미련 없이 싼값에, 선물하듯이 가벼운 마음으로 양보하게 되었다. 결국 지리산에서 생산한 자연산 작설차 몇 통만 남았다. 이는 큰 주전자에 물을 가득 끓이고 한 스푼 정도의 차를 우려서 몇 개의 페트병에 나누어 담은 뒤 냉장고에 넣어두었다가 식사 후에 음료수 대용으로 마셨다. 날씨가 더운 여름철에는 갈증 해소로 그만이었다. 아이들도 거부감 없이 잘 마시고, 나도 식사 후에 마시니 아주 개운했다. 그래서 여러 해 동안 이런 식으로 차를 마셨다. 다기

앞에서 가졌던 진중함을 버리고나니 마음이 홀가분해졌다. 간편한 식음료로 마시거나 커피 한 잔으로 대신하며, 가벼운 해방감을 느꼈다.

나는 타고나길, 기질적으로 형식적인 것을 거부하는 성향이 있다. 사회적으로 정해진 규칙과 규범을 준수하며 열심히 사는 편이지만, 꾸밈과 형식을 본능적으로 거부하는 자유인의 기질이 있다. 그래서 다도나 다완과 같이 복잡하고 완벽한 형식을 본능적으로 거부하는지도 모른다. 일본 고단샤講談社에서 나온 다섯 권짜리 컬러 도판 고급 도록과 이런저런 다도나 다완에 대한 책이 10여 권 넘게 있지만 제대로 읽어본 적이 없다. 일부는 다인이 오면 선물로 주고, 지금은 고단샤의 도록 한 질과 다른 출판사의 도록 몇 권만 남아 있다.

오랫동안 일반인들보다 차를 접할 기회가 많았음에도, 다도는 쉬이 가까워지지 않았다. 어떻게 보면 이것은 나만의 문제가 아니라 우리 민족에게 그런 심성이 있지 않나 생각한다. 우리는 조그만 일에 일일이 의미를 부여하고, 엄격한 규칙을 정하는 민족이 아니다. 그렇다고 해서 우리에게 격이나 룰이 전혀 없는 것은 아니다. 유교적인 각종 제사나 혼례의식 등 많은 규범이 있고, 또한 이를 엄격히 지키고 있지만 다도의 엄격한 룰과는 상대가 안 된다. 간단히 얘기하면 지킬 것은 잘 지키고 좀 거칠기는 하지만, 병적으로 소심하지는 않다. 작은 결핍이나 흠은 흠으로 보지 않고 여유롭게 보는 심성이 있다는 것이다.

차를 마시면서 지나칠 정도로 복잡하고, 규격과 형식에서 완벽을 추구하는 이유가 무엇이란 말인가. 그냥 마시면 될 일을 말이다. 내 입과 목에서 느끼는 맛과 향기를 어찌 온갖 형식으로 억압해야 한다는 말인가.

우리 선조들은 길을 지나가다가 목이 말라 물 한 잔 마시고 싶으면, 편

하게 아무 집에 들어가 달라고 청한다. 그러면 집주인도 자연스럽게 숭늉한 그릇을 건네주고, 객은 대청마루에 앉아서 마시면 그뿐이다. 부엌에는 항상 솥 안에 숭늉이 있으니, 그리 부담감을 가질 필요가 없다. 부담이 없고 미안함이 없으니 마음도 편하다. 갈증도 시원하게 풀리고 감칠맛 나는 깊은 정도 느낀다. 우물에서 금방 퍼올린 물은 버들잎 하나 띄워 천천히 마시라 배려하면 그뿐이다. 정성이 표시가 나지 않아도 마음으로 느끼고, 마음으로 주고받으면 된다. 그래서 우리는 형식적이기보다 자연스럽고 편안하게 소통을 즐기는 민족 아닌가.

일본인이 사랑한 조선의 막사발

조선 다완이란 고려가 망하고 조선이 세워지는 혼돈 속에 지방 경제가 피폐하자 전라도 변방 바닷가 사람들이 만들어 사용한 서민들의 소박한 밥공기이다. 특별히 잘 만들어야겠다는 강박감 없이 다량으로 제작되었다. 그렇기에 잘 만들고자 하는 욕심이 배제된, 아주 무의식적으로 만들어진 그릇이었다. 오랜 세월 파도에 쓸려 다듬어진 조약돌같이 각자 나름대로 멋이 있고 아름다움이 숨 쉬는 자연의 도기였다. 똑같이 제작될 이유도 없을 뿐만 아니라 하루에 수십 개씩, 수십 년을 같은 공간에서 같은 방법으로 제작하다 보니 때론 도공이 졸면서, 무념의 상태에서 물레와 한 몸이 되어 만든 막사발이다. 한마디로 수없이 반복되어 질서가 형성된 결과물이다. 이것을 야나기 무네요시는 조선의 도자기나 공예품은 사람이 만든 것이 아니라 탄생한 것이라고 표현했다. 자연의 질서에서 오는 미의 본질에 가깝다고 보았다는 의미이다.

일본인들이 조선 다완에 대해 느끼는 유별난 인연은 임진왜란에서부터

시작된 듯하다. '도자기 전쟁'이라 할 정도로, 전쟁 중에 무차별로 가져간 막사발은 그 수량을 알 수 없을 정도이다. 수많은 조선 도공을 데려가 일본 도자 산업을 부흥시키고 국가를 산업화하는 동력으로 삼았다. 일본은 동양 삼국 중에서 도자 산업이 가장 뒤떨어졌으나 우리 도공의 힘으로 일약 세계 도자 수출국이 되었다. 그러나 조선 다완만큼은 일본에서 재현되지 못했다. 거기에는 토질이나 유약 등 여러 난제에 봉착하여 결국 재현하지 못한 듯하다. 임진왜란 후 에도 막부江戸幕府의 막사발에 대한 욕망은 끝이 없었다.

결국 전쟁이 끝나고 수요가 따르지 않자 견본을 부산 왜관에 보내어, 자기들의 구미에 맞는 다기를 주문 생산해 많은 찻잔을 가져갔다. 조선의 흙으로, 조선의 도공이 빚은 이 주문 다완을 '고혼 다완御本茶碗'이라고 하는데, 이는 성城 하나와 바꿀 만한 명물로 통하는 '이도 다완井戸茶碗'과 유사한, '짝퉁 다완'이다. 그럼에도 고혼 다완은 일본에서 쌀 20만 석에 해당하는 가치를 누렸다. 본래 자연스럽게 태어난 막사발과 달리 일종의 짝퉁이었기에, 만족할 만한 효과는 거두지 못했다. 막사발로 사용하던 그릇을 다기로 전용하여 쓰면서 느꼈던 심오한 자연의 미를 인위적으로 만든다는 것에는 아무래도 한계가 있었다.

오래전부터 선승이나 유명한 노공이 평생 막사발 같은 나완을 만들려고 수없이 도전하였으나 단 한 사람도 성공한 적이 없다 한다. 수백 년 동안 일본인들은 조선 다완에 온갖 찬사와 애정을 바치고 있다. 이웃 일본이 우리 것을 더 좋아하고, 우리 것을 더 많이 가지고 있는 기현상을 우리는 그저 지켜봐야 하는 것이 현실이다. 그들이 막사발을 보고 느꼈던 미를 왜 우리는 느끼지 못하고 그냥 막사발로 보느냐 하는 문제는, 미감

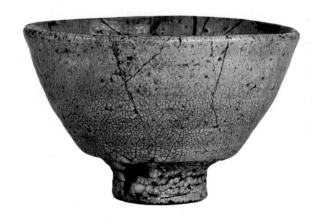

이도다완(기자에몬), 지름 15.3cm, 높이 9.1cm, 조선시대, 일본 국보, 고호안 소장

이 덜 섬세하고 둔하기에 일본인보다 아름다움을 못 느낀다고 탓할 수 없
는 또 다른 세계가 있다.

　대표적인 사례가 '기자에몬喜左衛門'이라는 이름의 이도 다완이 아닌가 한
다. 임진왜란 때 가져간 이도 다완의 미에 빠진 어느 성주가 자신의 전 재
산과 이 다완을 바꾸게 되자 가족은 뿔뿔이 흩어지고, 본인은 걸인이 되
어 평생 이도 다완을 목에 걸고 다녔다는 이야기가 있다. 수백 년을 걸쳐
내려오면서 이 다완을 소유했던 사람은 이상한 염병에 걸려 일찍 죽는다
는 전설적인 이야기도 있다. 그렇게 기구한 사연을 안고 전해지다가 한 소
장자가 절에 기증하면서 사연이 일단락되고, 아직까지 그 절의 소장품으
로 남아 있다.

도자기를 포장할 때 열 개의 상자에 겹겹이 넣어 포장한다는 이야기나, 도자기를 옮길 때는 가마로 이동하며 의식을 치른다는 이야기 등 수많은 전설과 일화가 전해지는 것이 바로 일본인이 인정하는 대표적인 조선 다완이다. 현재는 일본 중요문화재로 지정되어 일본인과 다인들은 물론 우리나라 사람들까지도 관심이 깊다. 수십 년 전, 일본 NHK 방송의 문화재 감정쇼('Antiques Roadshow')에서 이 다완을 1,000억 엔으로 평가하여 한동안 세간에 오르내린 적이 있다. 사진으로나마 이 다완을 보고 있자니 참 아름답게 느껴져 언제인가는 한 번 직접 보고 싶다는 바람이 생긴다.

조선 다완에서, 일본인들이 다도에 가장 적합한 본질을 발견할 수 있었던 것은 그만큼 그들의 삶에 가공된 인위적 요소가 많기 때문이 아닌가 싶다. 오랜 세월 무인정치에서 비롯된 경직되고 형식적인 삶이 다도에서만큼은, 가장 인간적이고 자연스런 우리 막사발을 사용하여 정신적인 치유와 상류 생활의 가치를 드러내는 방편으로 삼지 않았을까 생각해 본다. 그리고 이렇게 막사발에 깃든 순수한 자연미를 다도에 끌어들여 선적인 정신세계에 들 수 있고, 자신들의 결점을 치유할 수 있다고 믿었는지도 모른다.

외딴 섬나라에 수천 년을 살면서 대륙에 대한 콤플렉스를 떨쳐버리지 못한 민족이 일본인이다. 그래서 그들은 항상 대륙의 기술과 학문과 문명을 갈구하여 지독스럽게 노력해 왔다. 아름답고 완벽한 것을 지나칠 정도로 추구하다 보니 온갖 미감이 혼재하여 식상함을 맛보았고, 그 양식적이고 형식적인 허망한 문명을 완화하려는 의도에서 다도에 집착했는지도 모른다.

그 와중에 임진왜란을 일으켜 침략한 이웃나라에서 서민들의 흔해빠

진 막사발을 보았고, 거기에서 문화의 충격을 받았다. 어떻게 보면 일본인들의 미감이 특별해서라기보다, 자신의 약점을 다스리기 위해 만든 다도에 우리 막사발을 끌어들인 것이다. 그래서 가장 덜 인위적이고 소박한, 자연스런 다완에서 인생의 여유를 찾고 치유하고자 했던 것이다. 다도라는 차를 마시는 법을 도의 경지에 올려놓으려는 다인의 욕심이 끝없이 형식과 규범을 만들었다. 다인은 어쩌면 다도라는 형식 논리에 사로잡혀, 스스로 그 논리의 틀에서 벗어나지 못하는지도 모른다. 스스로 법을 만들고 스스로 그 법의 노예가 되는 꼴이니, 아이러니한 일이 아닐 수 없다. 만약 오사카 성과도 바꾸지 않는다는 이도 다완으로 차를 마신다면, 그 다인은 어떤 마음일까?

우리 선조의 무심한 막사발 대접

일본인들이 다다미에 무릎을 꿇고, 행여 떨어져 깨어질세라 양쪽 팔꿈치를 다다미 바닥에 대고 차를 마시는 것을 볼 때, 과연 다인이 그렇게 주장하는 무와 선의 경지에 이를 수 있을까 싶다. 다완의 재화적 가치에 편승하여 이를 수 있는 경지라면, 그 또한 얼마나 경박한 경지인가.

나에게는 좀처럼 이해가 가지 않는 부분이다. 일본인들이 우리 것을 사랑하고 좋아하는 것을 지켜보는 우리는 정작 무덤덤하게 이방인의 눈으로 바라본다. 그럴 수밖에 없는 것은 역사적이나 문화적인 차이가 그만큼 크다는 뜻 아닌가. 일본은 막사발을 그리도 많이 가져가서 소중하게 간직하고 있는 데 비해, 우리나라에는 400년 전에 그 흔하디흔했던 막사발이 한 점도 전래되지 않았다는 사실은 곰곰이 생각해 보지 않을 수 없다.

이 또한 도자기 연구자들이 지니는 의문이다. 발굴되는 숫자가 너무 적

어서 그 용도가 혹시나 스님의 공양 밥그릇이 아닌가 하는 것이다. 그래서 절에서 차 공양 용도로 사용했을 것이라고 추정하기도 한다. 하지만 잘못된 이야기이다. 조선 다완이라는 것은 우리에게는 서민이 사용하는 막사발이므로 굳이 귀하게 보관해야 할 가치를 느끼지 못했다. 그래서 사용하다가 금이 가거나 흠이 생기고, 깨지거나 하면 미련 없이 버렸다. 또 나라가 점차 안정되고 새 기술이 도입되어 질 좋은 자기가 생산되자 쓰던 막사발도 거리낌 없이 버렸던 것이다. 박물관이나 책에서 많이 보는 고려청자와 분청사기, 조선 전기의 백자는 당시는 워낙 고급품이라 상류층의 부장품으로 사용했기에 속속 발굴되어 지금도 많이 볼 수 있는 것이다.

흥미롭게도 당시의 전래품은 거의 발견되지 않는다. 중국에서 중국 도자기가 많이 전래된 것은 그것이 본래 감상하기 위한 장식품으로 제작되어 큰 저택과 궁중의 진열장이나 장식대에 놓고, 귀하게 대대로 전해졌기 때문이다. 반면 우리 도자기는 대부분 처음부터 실제 사용을 목적으로 제작된 생활용품이다. 일상 용도로 사용한 도자기이기에 파손되면 버리고, 새 도자기가 나오면 새것으로 바꾸었다. 그래도 지금 남아 있는 것은, 당시 죽은 사람들의 내세를 위해 그릇을 부장하던 관습의 결과물이다. 이마저 없었다면 고려청자, 분청사기, 조선 전기 백자는 영원히 우리가 알 수 없고, 볼 수 없었을 것이다.

일본의 다인이라면 찻사발을 보통 몇 점, 많게는 수십 점씩 소장하고 있다. 그것도 문화재급 명품이 어림잡아 수백 점 정도가 일본에 전래되고 있을 것이고, 현재 수십 점이 일본 중요문화재로 등록되어 있다. 또 일본에는 '고려 다완' 혹은 '조선 다완'이라는 이름으로 고급스럽게 제작된 도감과 책이 많다. 남의 나라 밥그릇을 가져다 조선인에게 보라는 듯이 정

성을 들여 수백 년 동안 대대로 보관해 왔다. 그것도 신물神物같이 소중히 아끼고 즐기니, 이런 상황을 어떻게 이해해야 할지 마음이 착잡해지고 생각이 많아진다.

우리의 본성이 다도나 다완과는 거리가 멀어 배척해 온 문화여서 그렇다고 치부한다 해도 고민해야 할 이유가 있다. 수많은 삼국시대 유물과 신라 거문고 등이 일본 왕실의 '보물창고'로 알려진 도다이사東大寺 쇼소인正倉院에 소장되어 있고, 임진왜란 때 약탈해 간 고려 불화 중 상당수가 지금도 일본에 전해진다 하니, 당시에 얼마나 많은 양을 약탈해 갔는지 헤아리기가 어렵다. 몇 점은 세계 유명 박물관이 소장하고 있는데, 다행히 우리도 국내 재벌이 구입하여 몇 점 소장하고 있다.

일본 야마토분카간大和文華館의 이지가와라는 관장이 미술사학자의 학자적인 양심으로 수제자 몇 명과 수십 년간 극비로 연구하여, 1978년에 중국 불화와 일본 불화로 분류되어 일본 문화재로 등록되어 있던 100여 점을 고려 불화라고 일방적으로 발표한 바 있다. 고려 불화가 처음으로 고려 불화로 공식 인정되어 전시와 함께 연구 결과물로 실체를 드러낸 것이다. 당시 일본 정부와 학계에서 반발이 매우 심하였다고 한다. 왜냐하면 한국에서 제작한 그림이라면 가치가 떨어질 것이라는 이유에서이다.

지금은 세계적인 정설로 인정되어 누구도 이의를 달지 않지만, 자칫하면 영원히 고려 불화의 존재 가치도 모르고 지나갈 뻔한 기구한 사연이다. 일제강점기에 수많은 왕릉을 외국 정복자가 파헤치고 그 속에 매장된 유물을 수탈해 간 양이 얼마던가. 그 많은 유물과 정복자의 역사관으로 왜곡시킨 사실史實은 또 언제 어떻게 바로잡을 수 있겠는가. 그뿐이 아니다. 해방 후에도 반복된, 싹쓸이하다시피해서 가져간 무속화와 민화, 민예

품 역시 잘못된 역사의 희생물이다. 그들이 약탈해 가 보관하는 바람에 지금까지 남아 있다고 고마워해야 하는 것으로 그쳐야 하는가.

문화적 관점의 차이나 인식 차로만 치부하며 무시하기에는 너무나 가슴 아픈 현실이 아닐 수 없다. 또한 그들이 연구해서 내놓은 학문을 우리 학자는 언제까지 인용만 할 것인지, 천년 넘게 옥죄는 이 악연의 고리를 언제 끊을 수 있을지. 가슴만 답답해진다.

금제 반가사유상

크기가 작은 금제 반가사유상金製半跏思惟像으로, 오래전에 수집한 불상이다. 반가부좌 자세로 오른손을 턱에 괸 채 생각에 잠겨 있는 반가사유상을 금동이 아닌 금으로 만든 것은 현재로서는 최초의 예이다. 양식적으로 보면 삼국시대로 보이며 석탑이나 목탑에 봉안했을 것으로 짐작된다.

작은 밀랍형으로 세부 표현이 자유롭지 못한 데도 확대해서 보면 세부양식을 자세히 파악할 수 있다. 얼굴은 풍만하고 보관寶冠은 간략하게 조형했다. 작지만 지고의 미를 풍긴다. 목걸이는 전형적인 삼국시대 형식이다.

어깨의 천의天衣는 끝이 들려 있다. 불상이 발산하는 기운의 표현으로 보인다. 보관 양쪽에서 길게 늘어진 보관의 띠는 양 어깨의 천의와 어우러지며 끝난다. 천의는 다리 부분에서 교차하며 양쪽으로 내려왔다. 대좌 전면과 측면은 치마로 가려져 있다. 도식화된 덮개 주름도 전형적인 삼국시대 양식이다. 다리는 짧고, 발도 끝만 보인다. 어린아이의 인상이 짙다. 원래 사유상은 어린아이의 모습을 띠므로, 손발이 짧고 통통하다. 비록 크기는 작지만 사유상의 이미지를 최대한 살렸다. 세부 표현은 모두 선각으로, 정교하다.

삼국시대 불상인데, 고구려·백제·신라 가운데 어느 나라 것인지는 분명히 알 수 없다. 상류층에서 호신불로 사용하다가 탑을 건립하면서 사리와 함께 봉안한 것으로 보인다.

금제 반가사유상, 높이 7.6cm,
삼국시대, 개인 소장

백자 달항아리

백자 달항아리를 거론할 때, 처음 묻는 말이 크기이다. 그다음에는 생산지가 금사리냐, 제작시기가 18세기 후기냐 등이 이어진다.

백자 달항아리의 가치 기준을 크기에 두기 시작한 시기는 그리 오래되지는 않은 듯하다. 보통 금사리 백자 달항아리에서 재화적 가치 평가의 기준은 40센티미터이다. 같은 형태와 같은 조건에서도 40센티미터와 39.5센티미터의 재화적 가치에는 엄청난 차이가 있다. 규격이 클수록 가격 차이가 많아, 비싼 것은 항간에 60억 원을 호가한다.

큰 달항아리의 경우, 굽을 보면 보관 상태가 좋지 못함을 알 수 있다. 간장단지이나 곡물단지로, 부뚜막이나 장독대에서 수백 년의 긴 세월 옮겨다니며 사용했기 때문일 것이다. 삼성미술관 리움에서 소장하고 있는 백자 달항아리처럼 땟물이 밖으로 배어 나온 것은 마치 추상화같이 오묘한 문양을 덤으로 즐기는 재미가 쏠쏠한데, 오동나무 기름으로 추정된다. 그 밖에도 간장 항아리로 오래 사용하다가 유약이 얇거나 약한 곳으로 간장이 배어 나온 흔적도 있다. 일반적으로 '장물이 배어 나왔다'라고 말한다.

백자 달항아리의 진부를 감정할 때, 굽을 보는 까닭은 사용한 흔적이 자연스러운가를 보기 위이다. 인위적으로 사용한 흔적을 만든다는 것은 매우 어렵기 때문이다. 때로는 관에서 의식용 술항아리로 사용했다는 설도 있다.

규격이 큰 백자 달항아리의 가치를 높이 평가하기 시작한 것은 언제부터일까? 아마도 주거공간이 넓어지면서 큰 공간에 주눅 들지 않고 당당하게 맞

서는 크기에서 비롯된 '파워감'에 있는지도 모르겠다. 또 백자 달항아리를 보면서 느끼는 미감이 남성적이라든가 여성적이라든가, 아니면 비대칭에서 느끼는 조형성 등은 다분히 개인 취향에 차이가 있고 추상적이어서 정확한 기준을 두가 쉽지 않기 때문일 수도 있다.

현대는 모든 가치 기준이 보편적인 까닭에 규격화된 크기, 그러니까 몇 센티미터 같은 단위로 규격화해야 객관성이 있다고 믿고, 이를 도전할 가치로 본다. 그런데 아름다움의 기준을 크기에 둔다는 것이 모순임에도 불구하고 백자 달항아리만큼은 유난히 큰 작품에 집착한다. 다양한 미의 관점을 무시하고, 크기만을 우선시한다면 우리의 귀중한 문화유산을 미학적으로 해석하는 데 큰 오류를 범하게 된다.

선배 고미술 애호가나 수집의 고수에 의하면, 일제강점기 때까지는 규격이 큰 백자 달항아리는 천박하다 하여 오히려 배척하고 34센티미터 정도의 중호中壺를 더 선호하였다. 사랑방이나 안방의 사방탁자 아랫단에 놓았을 백자 달항아리가 그 이상으로 크면 방 전체의 공간 비례에 어울릴 수 없다고 생각했기 때문이란다. 항아리를 무릎에 올려놓거나 품에 안고는 쓰다듬고 어루만지다 보면, 그 풍만함이 주는 여유와 무색에 가까운 유백색이 눈과 마음의 속기俗氣를 말끔히 씻어준다. 어느 명문가 대대로 내려온 기풍과 기운을 흠 없이 온전하게 물려받은 항아리이다.

이 백자 달항아리는 내가 자료에서 접한 백자 달항아리들과 비교해 봐도 굽과 구연부口緣部의 비례가 가장 크다.

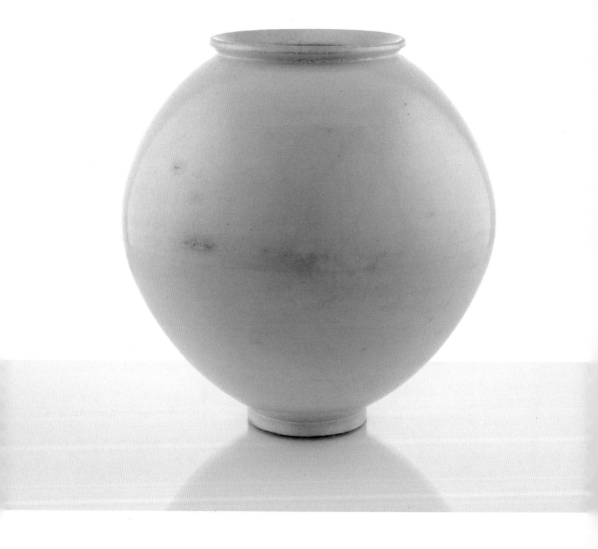

백자 달항아리, 높이 34cm,
조선시대, 개인 소장

지금까지 100여 점의 항아리 자료를 비교해 보았으나 아마도 이보다 비례가 큰 항아리는 보지 못했다. 300여 년 동안 얼마나 귀하게 사용했는지, 사용한 흔적이 거의 없고, 몸체와 굽과 구연부가 깨끗하다. 실용적으로 사용하기에는 굽이 작아 안정감이 부족하다. 아마도 철저히 감상용으로 제작되어 사랑받았음을 알 수 있다.

보통은 굽보다 구연부가 조금 큰 것이 일반적이다. 보물로 지정된 백자 달항아리(보물 제1439호와 제1441호)에는 굽과 구연부가 거의 동일한 것도 있다. 드물지만 굽이 구연부보다 큰 백자 달항아리도 보인다. 안정감은 있으나 시각적으로 둔하고 무겁다. 굽과 구연부가 거의 동일하면 시각적으로 정지감을 준다. 그런데 이 백자 달항아리는 상승감이 최고이다. 작은 가시라도 닿으면 터질 것 같은 볼륨감에서 깊은 맛이 나고, 상승감에서 비롯되는 가벼움을 동시에 느낀다.

우리 선조들은 안방이나 사랑방에서 사방탁자 위에 백자 달항아리를 올려놓고 바라보며, 작은 공간에서 소우주의 확장성을 느꼈을 것이다. 조선이 만든 이 백자 달항아리는 흠을 찾을 데 없는 우아한 아름다움으로 가슴 벅찬 감동을 안겨 준다.

컬렉션에 관심을 가지고서부터,
가장 오랫동안 열정을 쏟은 것이
민화 컬렉션이다. '민화는 순수
회화로 세계적이다!'라는 신념으
로, 철저히 회화적 관점에서 독창
적이면서도 완성도 높은 작품을
수집해 왔다.

2

민화 수집으로
수집 철학을 실천하다

민화는 순수 회화로 세계적이다!

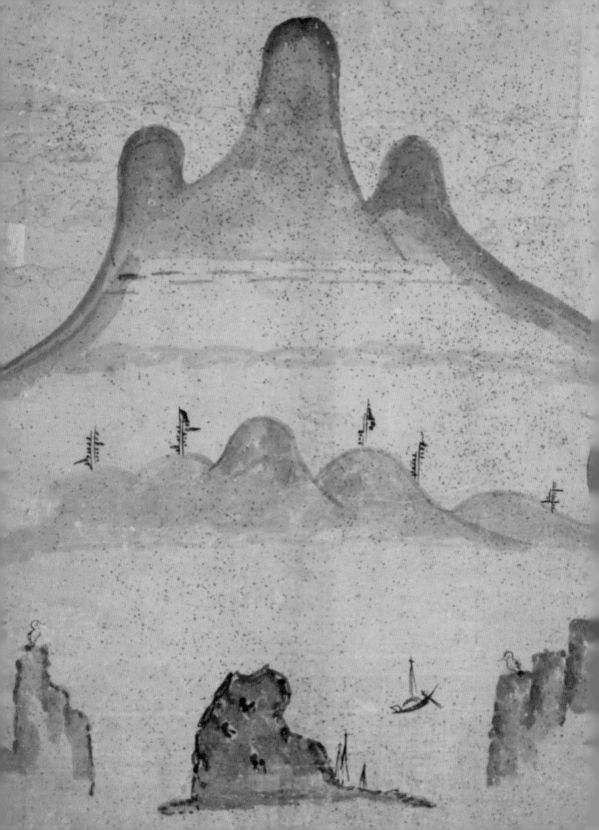

나의 민화
컬렉션 이야기

난생처음 '제주 문자도'에 빠지다

30대 초반 퇴근길에 후암동에 위치한 표구사에 종종 들르곤 했다. 표구사 주인은 고미술에 대한 식견이 높았다. 표구 일과 고미술 중개를 함께 하는 터라 가끔 볼 만한 작품이 있으면 구경도 하고, 더러는 구입도 하며 고미술에 대한 이야기도 나누곤 했다.

당시 표구사에서 가끔 만나던, 후암동에 사는 원로 서양화가가 있었다. 어느 날 표구사 주인의 소개로 그 화가의 집에 간 적이 있었다. 집도 구경하며, 작품을 감상하던 중 병풍으로 된 민화를 보게 되었다. 난생처음 보는 그림이었다. 한가운데의 문자 '효제충신예의염치孝悌忠信禮義廉恥'를 중심으로 상단과 하단에 그림이 그려져 있었다. 병풍은 낡아서 너덜거렸고, 3단으로 구성하여 그린 그림은 거칠고 유치하기 짝이 없었다. 그동안 책에서, 또는 박물관이나 전시장에서 접한 민화들은 대부분 섬세하고 화려하며 스케일도 압도적이었는데, 이 병풍 그림은 정반대였다. 내가 호기심을 보

「산수도」(8폭 중 1폭, 부분), 종이에 수묵, 각 64×40.5cm,
조선시대, 개인 소장

2부 민화 수집으로 수집 철학을 실천하다

이자 화가는 '제주 문자도'라고 했다. 나는 이 요상한 민화에 형언할 수 없는 충격을 받았다. 그림에 보이는 새와 물고기의 모양은 우리가 미술 교과서에서 접했던 피카소의 입체파 그림과 유사했다. 현대 회화에서나 볼 수 있는 추상성과 해학미가, 식물과 열매에서 뽑아낸 진한 감색과 겨자색으로 단순하고 거칠게 표현되어 있었다. 농가에서 오래 사용한 탓인지, 군데군데 물감이 떨어지고 땟물이 진하게 배어 있었다. 그림은 무아의 경지에서 그렸는지, 아니면 성의 없이 그렸는지, 치졸미의 극치였다. 단 1, 2분 스쳐보았을 뿐인데, 강렬한 인상과 감동을 억누를 수 없었다. 병풍을 황급히 닫고 말았다. 다른 그림은 보는 둥 마는 둥 하고 화가의 집에서 나왔다. 그날 밤, 그 그림이 계속 눈에 아른거려 잠을 이룰 수가 없었다.

도대체 그 그림이 무엇이기에 가슴이 두근거리고 설레는가. 다음 날, 사무실 출근을 미루고 아침 일찍 표구사로 향했다. 마음을 진정시키고 주인한테 "어떻게 하면 어제 본 그 민화를 살 수 있느냐"고 슬며시 물었다. 그러자 이야기는 해보겠지만 화가가 워낙 그 민화를 좋아해서 쉽게 팔지 않을 것 같다고 했다. 표구사 주인은 상술이 대단한 사람이다. 벌써 나의 표정을 보고 의중을 읽고 있었다. 고미술 거래에는 미묘한 게 있다. 작품 가격에 정해진 것이 없기 때문에, 사려는 사람과 파는 사람의 신경전이 보통이 아니다. 사려는 사람이 아주 좋아하는 작품이거나 사고자 하는 의욕이 강할수록 파는 사람은 여유가 생긴다. 한두 달을 매일같이 채근해도 답이 나오지 않았다.

결국 돈으로는 살 수 없다는 사실을 알게 되었다. 표구사 주인은 헐한 민화를 흥정한다면 별게 아닐 수 있지만 그 민화 병풍은 계속 어렵다고만 했다. 내가, 좋아하는 작품은 절대로 포기하지 않는다는 습성을 잘 알고

있기에 표구사 주인은 쉽게 원하는 것을 주지 않았다. 결국 자신이 가지고 있는 중요한 것을 버려야 원하는 것을 얻을 수 있다는 진리가 생각났다. 내 소장품 가운데 표구사 주인이 관심과 애착을 가지고 있는 것으로 베팅하기로 마음먹었다.

당시 나는 4호 정도 크기의 고려 불상 복장腹藏 유물(불상 속에 있는 유물)을 소장하고 있었다. 붉은 비단에 금물로, 보살이 양손에 공작을 들고 앉아 있는 모습을 그린 그림으로, 애지중지하던 것이다. 아끼던 이 작품 두 점과 오동나무 상자에 넣어 간직한 고려 화엄경 두루마리, 이렇게 세 점을 챙겨서 표구사 주인을 찾았다. "이 작품들을 줄 테니, 알아서 '제주 문자도' 병풍을 구해 달라"고 조심스럽게 부탁하고는 작품을 두고 왔다. 그런데 아니나 다를까, 다음 날 민화가 나왔다고 연락이 왔다. 이 제주 문자도 병풍이 내가 처음으로 입수한 민화인데, 아주 어렵게 큰 대가를 치르고 얻은 셈이다.

이 제주 문자도 민화의 경제적 가치가 얼마인지는 알 수 없지만 내가 어떻게 그런 용감한 발상을 하고 도전했는지 지금도 의문이다. 그저 홀렸다고 할 수밖에 없다. 당시 800만 원 정도 들어간 것 같은데, 과연 민화 병풍이 세 점의 소장품과 바꿀 만한 경제적 가치가 있었는지 따위는 비교해 보지도 않았다. 그래도 '손해 보는 게 아니지 않겠는가' 하는 엉뚱한 계산법으로 위안을 삼고, 돈의 가치를 접어두고 그림으로만 보기로 했다. 이런 방법은 때론 위험한 집착이자 도전이어서 많은 경제적 손실도 가져왔다. 작품에 너무 빠지다보면, 그것을 지나치게 과대평가하여 현실가보다 비싸게 구입하는 일이 비일비재하였다. 그렇게 도전적으로 수집하니 더러 운이 좋게도 귀한 명작을 구입할 수 있는 기회도 생겼다. 돈을 버는

일이라면, 결코 그렇게 할 수 없다고 생각한다.

그래도 내가 좋아서 하는 것이 아닌가. 평생 미를 향한 편력으로 수없는 경제적 고통도 느껴봤고, 미의 허상과 진실 사이를 헤매고 작품을 실질적으로 거래하면서, 사람들과의 이해관계에서 갈등을 겪기도 했다. 얼마나 큰 고독과 절망, 희열을 맛보았던가. 가난하기에 부자들의 관심 밖에 있는, 전혀 공개되지 않은 새로운 미의 세계에서 잔재미를 느끼면서 행복했던 일도 적지 않았다. 이것은 마치 깊은 산길을 가다가 우연히 길가에서 마주친 꽃을 보면서, 그 아름다움에 발길을 멈추고 새로운 행복을 맛보는 일과 같다 하겠다. 때로는 혼자 즐기기에는 너무 벅차서, 술잔을 기울이며 같이 즐길 사람이 없어 못내 서운한 경우도 있었다. 그 원로화가의 민화 병풍 입수 경로와 그것이 나에게 건네진 경로는 자세히 알 수는 없으나, 컬렉션 초보자로서 처음 수집한 민화는 그처럼 스릴 있고 재미있는 아주 도전적인 거래였다. 한참 후에 들은 이야기이지만, 표구사 이웃에 사는 컬렉터가 내가 민화 병풍 교환용으로 준 작품들을 거액에 매입했다고 한다.

나는 선택한 작품은 끝까지 이해하려고 노력하고, 내 안목도 신뢰하려고 애를 쓴다. 오랜 세월이 지난 지금도 그 제주 문자도 병풍의 경제적 가치나 예술적 가치에 관해 명쾌히 말할 자신은 없다. 가끔 이 민화 병풍을 유명 옥션에 출품한다면, 과연 얼마짜리가 될지 생각해 보곤 한다.

민화를 정식으로 수집하다

젊은 시절, 충무로에 광고기획 사무실을 열고 열심히 일했다. 다행히 일거리도 많았고, 돈도 곧잘 벌었지만 일 자체가 내 성격과 맞지는 않았다.

과도한 정신적인 작업에 스트레스도 많았고, 항상 시간에 쫓겨서 정서불안과 신경쇠약으로 아주 힘들었다. 생활에 여유가 조금 생기자 하루에 4갑 정도 피우던 담배를 끊고, 악화된 건강을 되찾기 위해 광고기획 일을 접었다. 취미생활을 하면서 미술공부나 하자는 생각으로, 부지런히 미술관과 박물관에 드나들었다. 오전에는 집 앞에 있는 이화여자대학교 박물관을 한 바퀴 돌고 난 후, 국립중앙박물관에 가서 선사시대로부터 삼국, 고려, 조선 시대 관을 돌았다. 또 도자, 회화 등을 감상하다 보면 몇 시간이 훌쩍 지나갔다. 다음에는 인사동에 가서 갤러리 기획전을 관람하거나 자주 가는 화랑에서 차도 한 잔하고, 가끔 헌책방에서 미술 관련 서적을 찾아보곤 했다. 그러다 보면 하루가 금방 저물었다.

모름지기 누구나 돈 때문에 겪는 인간관계와 정신적 좌절감으로 힘들기 마련인데, 나도 이루 헤아릴 수 없는 그 고통을 IMF가 터진 후 한 2년간 쓰라리게 맛보았다. 그렇게 2년여를 고생한 뒤 1년간은 매일 아침부터 밤늦게까지 운동에 집중하면서 헝클어진 마음을 추슬렀다. 그렇게 마음을 비우고 미술을 즐기면서 여유 있게 살 수만 있으면 얼마나 좋을까 하는 생각도 해보곤 했다. 책도 열심히 읽고, 좋은 사람 만나 사귀면서 인생을 여유롭게 살자는 마음으로 다시 일을 시작했다. 재산을 정리하여 갤러리 인테리어도 하고 기본 작품으로 구색을 맞추는 등 우여곡절 끝에 2000년 6월에 '평창아트' 갤러리를 열었다. 미술 상인으로 걸음마를 뗀 것이다.

이듬해 어느 날, 중년 신사가 들어오더니 평소와 같이 화랑 내부를 둘러보고는 소용히 말을 길어왔다. 자신의 부인이 오래전부터 민화를 좋아해서 평생 수집한 것이 약 1,000여 점 된다는 것이었다. 안양이 집인데 한

번 놀러올 겸 내려오면 그동안 수집한 민화를 보여 주겠다고 했다. 당시에 나는 10여 년 전 제주 문자도를 어렵게 구한 뒤로는 민화에 대한 더 이상의 경험이 없었다. 그래서 자연스럽게 민화에 대한 관심도 떨어져 있었고, 그때의 열기도 완전히 식어버린 상태라 별 생각을 하지 않았다. 갤러리를 시작한 지 얼마 되지 않은 초보여서 이것저것 가릴 만한 여유도 없었다. 그래서 일단 찾아가기로 했다. 좋은 작품도 있을 수 있고, 또한 고객이 될 수도 있겠다 싶어서였다. 며칠 후 안양으로 차를 몰았다.

부인은 남편과 잘 어울릴 것 같은 여성으로, 나름 격이 있었다. 두 사람 모두 50대였는데, 이제 결혼을 하게 되었단다. 남편은 화가였고, 부인은 조그만 건축업을 하면서 오랜 동안 민화를 모았다고 한다. 민화는 소박하고 편안해서 좋았고, 나중에 박물관이라도 열려고 열심히 수집했는데, 이젠 건물을 짓고 박물관을 할 능력도 없단다. 또 뒤늦게 결혼도 하게 되고, 수집한 민화를 남편이 별로 좋아하지 않는단다.

남편을 통해 내가 민화에 대한 열정도 넘치고 능력도 있어 보인다는 말을 전해 듣고는 기증이라도 하고 싶어 했다. 대신 자신이 이루지 못한 꿈을 이루어주었으면 좋겠다고 했다. 10여 평 정도 되는 조그만 사무실에는 잡다한 민속품과 말아놓은 민화가 담겨진 플라스틱 박스가 너저분하게 흩어져 있었다. 처음 본 광경이어서 말을 이을 수 없어 천천히 작품부터 살펴보았다. 옛날 병풍을 뜯어 그대로 몇 벌씩 두껍게 말아 묶어둔 그림을 하나씩 펼쳤다. 기대와 달리 실망감부터 밀려들었다. 사실 기대했던 민화는 박물관이나 책에서 본 화려하고 고급스런 그림이었는데, 실상은 그 반대였다. 너무 허접해 보이는, 서민들이 사용하던 민화가 아닌가. 이렇게 많은 양의 민화도 처음이었고, 이렇게 허접한 민화도 처음이었다.

「소상팔경도」(8폭 중 2폭), 종이에 채색, 각 127×38cm,
조선시대 후기, 개인 소장

전국에 민화란 민화는 다 이곳에 있는 것 같았다. 양도 방대하고 내용도 예상치 못한 그림들이라 이를 어떻게 설명해야 좋을지 당혹스러워 어찌할 바를 몰랐다. 그동안 골동품 가게나 여러 곳에서 봐도, 전혀 눈길조차 주지 않았던 그림들이었다. 양지 바닥 그림도 많이 보이고, 손을 보지 않아 너덜거리는 그림들, 때가 까맣게 끼어 더러워진 그림이 참으로 다양하고 많았다. 간간이 재미있는 그림도 눈에 띄었으나 다른 그림들과 함께 있으니 처음 본 나로서는 무척 혼란스러웠다. 그때까지, 30대 초에 처음 구입한 작품이 단원, 추사, 겸재 등이었고, 명품도 다수 소장하며 좋은 컬렉션을 해왔다고 자부하며 살았다. 물론 IMF로 모두 처분했지만 나름 오만한 자만심으로 미술을 대하면서 여기까지 왔다.

그런데 이렇게 수준이 떨어져 보이는 서민용 작품에 내가 손을 대는 것 자체가 자존심이 허락지 않아 마음에 두지 않고 건성건성 죽죽 훑어보았다. 그 많은 작품 중에 내가 좋아하는 작품이 한 점이라도 있지 않을까 하는 기대감으로 말이다. 하지만 한 점도 보이지 않았다. 그냥 기증한다고 하니 조금 욕심도 났지만 감당할 수 없는 어떤 두려움도 생겼다. 하여간 자신이 없었다. 그림을 본 후 아담한 전통 식당에서 점심을 대접받으면서 시간을 두고 깊이 생각해서 답을 주겠다 하고는 그날은 그렇게 마무리하고 돌아왔다. 며칠이 지나 평창동에서 이런저런 잡다한 미술 작품을 취급하는 조그만 골동품 가게를 들를 일이 있었다. 가끔 동네에서 식사하고 들러 커피 한 잔 얻어 마시고 심심풀이로 저렴하고 재미있는 물건을 하나씩 사오던 가게였다. 그런데 거기에 얼마 전 안양에서 본 듯한 민화 병풍이 있지 않은가. 병풍 상태는 비록 너덜거리긴 했지만 바로 옛 병풍 그대로인 듯했다. 그림 상태는 아주 깨끗하고 색채도 밝고 좋았다. 그림 내용

을 보니 '소상팔경도'를 무명화가가 그린 그림으로 보였다. 병풍값을 물어보니 20만 원이라고 했다. 값도 싸고 얼마 전에 있었던 일도 있고 해서 가벼운 마음으로 돈을 지불하고 8폭 병풍을 구입해 사무실 한쪽에 펼쳐 놓았다. 그 시절에는 안목이 높은 전문 컬렉터 몇 분이 고객으로 자주 들러 작품에 대한 이야기도 나누고, 작품도 사가곤 했다. 민화가 펼쳐 있는 상태여서 오는 손님마다 한마디씩 했다. 대체로 그림에 대한 평이 보는 사람마다 재미있었다. 매우 적극적으로 표현하는 사람도 있고, 자기는 전혀 관심 밖이라는 사람도 있었다. 하여간 알 수 없는 노릇이었다. 그렇게 한 달 정도 보니, 그 옛날 처음 구입한, 사연 많은 제주 문자도와 연계성이 느껴지고 동일선상에서 비교해서 보기도 하였다. 제주 문자도를 보았을 때만큼의 흡입력 있는 감정을 느끼지는 못했지만 재미를 주는 요소가 분명 있었다. 유치하리만큼 소박한 멋과 천진스럽다는 것이 일반적인 평이었다. 현대적인 미적 요소를 갖추기도 했다. 아무튼 흥미를 가지고 안양의 민화에 대하여 좀 더 적극적인 생각을 하는 계기가 되었다. 과연 민화가 예술적 가치가 있겠는가? 컬렉션에서 어떤 가치가 있을까? 민화에 관한 전문지식이나 상식도 전혀 없는 상태였기에 답이 나오지 않았다. 결국 나 자신을 믿기로 했다. 내 마음에 감성적으로 와 닿느냐 여부가 중요했다. 내가 좋으면 그만 아닌가.

10대 후반, 인사동이란 곳을 처음 찾아와 서예학원을 다니고 수십 년 동안 국립중앙박물관과 국립현대미술관, 인사동 갤러리 등을 줄기차게 다니면서 적게나마 미술품 컬렉터로서 세월을 보냈다. 그러다 보니 그동안 키워온 안목과 미감으로 주변 사람들로부터 인정을 받기도 했다 자신만만하고 자아도취로 오만했던 시기였다.

나름 10대 이후 평생 우리 고미술과 현대미술을 좋아하며 수집하다 보니 특별히 체계적인 지식과 데이터에 의한 판단이라기보다 수많은 작품을 보면서 직관력이 형성되었다. 직관력은 작품을 판단하고 수집하는 데 무기였다. 따라서 잦은 실수로 낭패도 보았고, 경제적인 손실도 수없이 겪으면서 비로소 눈이 뜨인 정도가 되었다. 이런 나의 미감을 신뢰하고, 본능적인 미감으로 민화를 보기로 하고, 그동안 잊어버린 컬렉션 취미를 다시 살리기로 마음먹었다.

그래서 새로운 미의 세계를 수집하기로 결심하고, 안양에 전화를 넣었다. 찾아가 솔직하게 털어놓고 여러 이야기를 나누었다. 기증한다고는 했으나 오랜 세월 많은 돈이 들어갔을 텐데, 그냥 가져올 수는 없었다. 그래서 준비해 간 일정액의 사례금을 건넨 후, 실망시키지 않겠다며 감사의 인사를 전했다. 그리고 용달차에 작품과 함께 미지의 세계에 대한 희망과 일말의 불안감 등 만감이 교차하는 마음을 실었다.

회화적 관점으로 민화를 분류하다

안양의 컬렉터에게서 받은 민화를 우선 정리해야 했다. 병풍에서 떼어내 두껍게 말아둔 작품이라, 하나씩 펼쳐놓은 후 그 위에 무거운 것을 눌러놓는 식으로 계속 쌓다보니 그 양이 상당했다. 처음 보는 민화의 세계인 데다가 이렇게 많은 민화를 놓고 보니, 스스로 미적 가치관의 충돌이 적지 않아 좀 차분해질 필요가 있었다. 며칠 동안 마음을 비우고는 민화를 덮어두었다. 그렇게 차분히 정리하다 보니 처음 본 소감대로 그림들이 각양각색이었다. 어떤 기준으로, 어떻게 분류하느냐가 관건이었다. 작품을 한 점씩 다시 들여다보았다. 더러 마음에 들지 않고 다소 혐오스런 작

품도 있었다. 어떤 작품은 매혹적이었고, 어떤 작품은 무의미하게 보였다. 어차피 민화는 회화라는 생각에 닿았다. 민화에 대한 전문 지식이 없는 상태라 다른 기준을 적용할 수도 없었지만, 그래도 내가 할 수 있는 기준은 '민화는 회화다'라는 개념이다. 현대 회화처럼 민화에도 독창적이고 완성도 높은 그림이 있었다. 순간적으로 아름다움이 느껴지는 그림을 완성도가 높은 것으로 우선해 보기로 했다. 즉 완성도라는 것이 매우 넓고 포괄적인 개념이긴 하지만, 내가 직관적으로 봐서 아름다우면 그게 완성에 가깝다는 생각으로 전체를 한 점씩 분류해 나갔다. 한 작품을 보고 질이 좋은 작품과 그렇지 않은 작품으로 분류하는 데 약 3초 정도면 충분했다.

그렇게 과감하게 분류하고 보니 병풍으로 15점, 낱장으로 20점 정도가 나왔다. 한 점씩 분류하면서 내 생각과 시각이 맞았다는 것을 직감하고, 그에 대한 확신을 가졌다. 동일선상에서 많은 작품을 놓고 비교해 보니 너무나 뚜렷하게 구분되어 보였다. 사과 한 상자를 풀어놓고, 그 안에서 맛있는 사과, 잘 익은 사과, 덜 익고 맛없는 사과를 고르는 것보다 더 쉽게 보이는 것이 신기할 정도였다. 그날 민화를 분류하면서 생각하고 느끼고 결정한 것이, 10여 년이 지난 지금 돌이켜보아도 너무 정확한 결정이었다는 생각이 든다. 그 뒤로도 같은 시각으로 컬렉션을 이어가고 있어 이런 나의 감식안은 더욱 확고해졌다. 이것이 민화 수집병에 빌동이 걸리게 된 계기이다.

이후 선택한 작품을 어떻게 표구해야 하는 문제가 남았다. 작품은 표구로 완성되니 말이다. 병풍은 가급적 조선시대의 병풍 그대로 보존하고 전시하는 것이 가장 좋겠지만 어찌하랴. 죄다 그림만 떼어서 모아놓았으니 말이다. 그래서 다시 병풍을 꾸며야만 했다. 그런데 기존 표구에는 문제가

있었다. 민화 병풍이란 원래 바닥에 세워서 펼쳐 사용했는데, 앞으로는 해외 미술관에서 전시하는 미술품으로 변신할 필요가 있었다. 그래서 기존의 병풍 용도가 크게 훼손되지 않는 선에서 새로운 개선이 요구되었다.

민화 전시장에서 작품을 관람하면서 항상 느꼈던 것이 있다. 기존 병풍의 가장 큰 문제는 그림을 붙이는 바닥 면의 그림과 비단의 경계선이 여러 개로 면분할되어 시각적으로 산만하다는 점이다. 특히 전시장에서 비슷한 작품을 여럿 볼 때 어리어리하니 피로도가 심하고, 작품에 집중할 수 없다는 문제가 있다. 한 작품만 볼 때는 그나마 문제가 덜하나 여러 작품을 번갈아 보면 문제가 심각했다. 비단은 밝고, 가급적 무늬 없는 단색의 통비단을 사용해서 최대한 화면 배경을 단순화시켰다. 많은 작품을 전시할 때를 예상하고 전체 출품작과의 관계를 생각하여, 그런 비단을 선택한 것이다.

한편 새로 꾸민 병풍이 많아서, 고미술과 맞지 않는 생경한 맛을 또 어떻게 처리하느냐가 문제였다. 너무 일률적이어도 재미가 없을 것 같아 약간의 변화를 주었다. 민화 전시장에서는 민화를 바닥에 죽 깔아놓고 전시를 하였으나 이제는 그럴 수 없지 않은가? 지금은 민화 또한 현대 회화처럼 벽에 걸어 제대로 된 조명 장치 아래에서 전시해야 되지 않겠는가? 앞으로 민화 전시도 여느 현대미술 작품처럼 벽에, 조명이 제대로 설치된 공간에서 보여야만 한다. 병풍을 두른 나무는 프레임 역할을 할 수 있도록, 원래의 용도에서 크게 훼손이 안 될 정도로 개선할 필요가 있다. 자연목이 너무 두꺼우면 투박하고, 병풍의 원래 용도가 변형되는 위험성도 있기에 적당한 두께가 필요해서 그렇게 해보았다. 그랬더니 독특하지만 매우 고급스럽다는 평가와 외국 전시장에 걸어도 손색이 없는 병풍이라는 평

까지 들었다. 내 방식으로 만든 병풍이 한 패턴으로 자리 잡은 것 같다. 그렇게 병풍 제작 방식을 표구사와 상의하여 결정한 후 전체 작품에 적용하여 제작했다. 그 뒤로 입수하는 작품 또한 질서 있게 같은 방법으로 표구 제작을 하고 있다.

한편 작품을 선별하다 보니 불필요한 작품이 생각보다 상당했다. 내가 필요로 한 작품은 약 20퍼센트 정도이고, 나머지는 함량 미달이어서 정리할 필요가 있었다. 컬렉터로서 좋아하지 않는 작품들을 절대로 같이 둘 수는 없었다. 일종의 결벽증 때문에 선택되지 않은, 나머지 80퍼센트의 그림은 미련 없이 없애기로 했다. 질이 낮은 작품을 양질의 작품과 함께 가지고 있으면, 전체 컬렉션의 질과 색깔이 흐려진다는 생각 때문이었다. 그 뒤 친구나 동료에게 몇 점씩 나누어주기도 하고, 다른 작품을 구입할 때 몇 점씩 끼워주는 식으로 정리하였다. 결과적으로 안양의 민화 컬렉터에게는 대단한 실례와 누를 끼치게 되었다. 하지만 더 큰 컬렉션으로 가기 위해서는 컬렉터가 생각한 본래의 목적과 의미를 충실히 이행하겠다는 약속도 지켜야 하기에, 살을 도려내는 마음으로 과감히 정리할 필요가 있었다. 그리고 무엇보다도 민화가 지닌 미의 세계에 대한 이해를 보다 넓혀가는 계기를 만들어야만 했다.

민화를 정리하여 표구를 해놓고 보니 의문이 생겼다. 단순히 '모은다는 의미가 무엇인가' 하는 컬렉션의 정체성에 대한 의문이 들기 시작한 것이다.

첫째, 이 작품이 과연 수집할 만한 예술적 가치가 있는가?(이 점이 가장 많은 고민과 생각을 하게 한 부분이다.) 둘째, 내가 수집한 작품은 민화 장르 속에서 과연 어느 정도의 위치에 속하는가? 내가 민화를 지속적으로 수집한다면, 현재 국내외 민화 수집가나 단체가 소장한 작품과 비교해서 과

연 어느 수준까지 수집할 수 있는가? 셋째, 민화 수집이 단지 수집을 위한 수집으로 끝날 것인가, 아니면 어느 정도 창조적 가치를 지닌 수집이 될 것인가? 넷째, 이들 민화 작품은 국내외에서 어느 정도로 예술성을 인정받을 수 있고, 앞으로 얼마나 인정을 받아야 세계화될 수 있을까? 그렇다면 내가 어떻게 수집을 하고, 이들 수집품을 통해 어떤 역할을 할 수 있을 것인가? 다섯째, 이들 작품을 계속해서 수집한다면 과연 사회적으로, 공익적으로 어떤 역할을 할 수 있으며, 한다면 그 비중 또한 어느 정도일까? 여섯째, 이들 작품을 수집한다면 어떤 경제적 가치와 비전이 있는가?

이러한 생각에 사로잡혀 여러 날 고민을 거듭하였다. 내가 수집한 민화가 그만한 의미와 가치를 부여할 만하고, 또 가난한 수집가의 열정을 불태울 만한가가 고민의 큰 줄기였다. 결과적으로 나름의 확신을 얻었고, 그래서 지금까지 민화를 수집할 수 있었다.

까치호랑이 그림을 수집·전시하다

까치호랑이 민화는 흔하다. 까치호랑이는 도상으로 볼 때, 중국 송대 이전부터 전해진 그림이다. 우리나라와 중국, 일본 삼국이 유사한 도상을 각 나라의 감성에 충실하게 그렸는데, 이 과정에서 나라마다 조금씩 다르게 변해 왔다. 특이한 것은 중국 호랑이는 송대부터 도상에 별다른 변화 없이 지금까지 고정된 표현기법으로 그려지고 있다. 중국 호랑이 그림은 바보스럽고 음흉할 정도여서 모종의 무거운 감이 있다. 반면 일본 호랑이는 아주 사실적이며 무섭게 표현되어 무서움과 용맹함을 상징한다. 그에 반해 까치호랑이는 조선 후기로 내려오면서 점점 의인화되어 해학과 풍자

와 감성이 풍부한 민족혼의 정수로 세계에 당당히 내세울 수 있다. 동양 삼국이 동일한 까치호랑이 도상을 그렸는데도 서로 다르게 표현한 것은 그만큼 민족적 성향이 다름을 보여 주는 것 같다. 우리나라에도 까치호 랑이는 많이 전해오지만, 해학미와 추상적 회화미를 모두 충족시키는 작 품은 극히 드물다. 그래서 민화를 우리 민족의 그림으로 자리 잡게 한 대 갈大喝 조자용趙子庸, 1926~2000 선생의 수집품과 호암미술관이 소장한 수집품 중 몇 점만이 까치호랑이 그림을 대표한다.

　민화를 수집하면서 자신감을 갖게 한 것도 바로 까치호랑이 그림을 모 으면서부터였다. 그 도전은 우연히 시작되었다. 몇 년간 민화를 수집하 고 있던 차에, 나와 도자기를 거래하던 한 상인이 어느 날 까치호랑이 사 진 한 장을 가지고 왔다. 일본을 왕래하면서 일본에서 구한 우리 도자기 를 나에게 건네주는 상인이었는데, 그 사진 속의 까치호랑이는 30년 전에 도쿄에서 열린 '조선 까치호랑이 특별전'에 출품한 작품이라고 했다. 순간 눈이 휘둥그레질 수밖에 없었다.

　내가 고미술에 처음 입문한 즈음 민화 열풍이 불고 있었기 때문이었다. 새마을운동의 시행으로 오래되고 낡은 것을 버리고 새로운 문물로 바꾸 던 시절, 전국적으로 집안 구석에 있던 민화, 무속화 같은 유물이 쏟아져 나왔다. 사회 전반에서는 '고전을 사랑하고 아끼자'라며 민족주의 열기가 일었다. 조자용 선생은 줄기차게 민화의 가치와 의의를 새롭게 조명하며 보존에 나섰다. 민화 중에서도 까치호랑이의 인기는 최고였다. 그도 그럴 것이 호랑이는 우리 민족혼의 상징이라는 국민적 공감대가 형성되었고, '88올림픽' 때는 마스코트('호돌이')로 등장하여 세계에 우리나라를 알렸 다. 당시 호암미술관에서 까치호랑이 그림 수집에 나서는 바람에, 그 값이

「까치호랑이」, 비단에 채색, 135×81.7cm,
조선시대 중기, 개인 소장

천정부지로 치솟았다. 당시 인기 있는 작품은 조그만 2층 단독주택 한 채 값을 줘야 할 정도로 비싸게 거래된다는 풍문도 돌았다.

고미술 수집가라면 한 점 소장하는 게 소원일 정도로 유행할 때, 나도 거금을 들여 두 점을 샀으나 큰 손해를 보았다. 모두 가짜였다. 그래서 좋은 까치호랑이, 좋은 작품이 얼마나 가치 있고 귀한지 너무 잘 알기에 만나는 상인마다 적극적으로 부탁했다. 쉽게 구할 수 없는 명품이라 가격 불문하고 도전하고 싶었다. 그 까치호랑이 사진의 출처는 1973년 일본 도쿄에서 '조선 까치호랑이 특별전'을 개최할 때, 그 전시를 주관한 화랑의 큐레이터였다. 세월이 흘러, 할머니가 된 그 큐레이터는 그때 작은 고미술점을 운영하고 있었는데, 바로 그곳에서 사진을 받았다고 했다. 그래서 할머니를 설득하여, 까치호랑이 특별전에 출품한 일본의 개인 수집가를 추적해 구매해 달라고 요청하게 되었다.

첫째는 국내에서 볼 수 없는 명품이고 또 일본에 있는 우리 유물을 환수하는 의미도 있었기에, 가격 불문하고 수단을 가리지 않고 입수하기로 마음을 단단히 먹고 일을 진행하였다. 그런데 문제가 생겼다. 내가 너무 적극적이다 보니 중간 상인이 욕심을 부려 가격을 계속 올렸다. 또 일본의 컬렉터도 일본 최고의 상류층이어서 쉽게 흥정이 되지 않았다. 그래도 끈질기게 3년 동안이나 상인과 일본인 할머니 사이에서 일을 추진했다. 많은 자금과 시간, 에너지가 소모되었지만 결과는 고생 끝에 본 달콤함이었다. 지금 소장하고 있는 까치호랑이 민화는 그렇게 하여 내 수중에 들어왔고, 나의 대표적인 수집품이 되었다. 이 다섯 점의 까치호랑이는 국내에서는 절대 구할 수 없는 명품이다. 나의 수고가 헛되지 않은 까닭이다.

삼성의 호암 이병철 회장은 까치호랑이를 특별히 좋아하여 무한한 열정

과 재력으로 수집했다 한다. 심지어 해외지사를 동원하여 해외로 빠져나간 작품까지 사모으며 명품을 상당량 수집했고, 그대로 까치호랑이의 명품 기준이 되었다. 1980년대 호암 컬렉션은 까치호랑이 그림으로 신세계 갤러리에서 전시회를 열었고, 한편으로는 조자용 컬렉션의 명품 일부도 인수한 것으로 알려졌다.

그러나 알려진 상당량의 까치호랑이 자료와 국내 각 박물관에 소장된 자료를 최대한 모은 후, 일본에서 입수한 작품과 비교해 보니 내가 수집한 까치호랑이 그림의 수준이 최고임을 알게 되었다. 10여 년이란 시간 동안 까치호랑이 그림과 호랑이 그림에 미쳐 얼마나 많은 그림을 찾아봤던가. 덕분에 까치호랑이 그림과 호랑이 민화 작품에 나름의 기준을 갖게 되었다.

처음으로, 까치호랑이의 가치를 발견하여 국내에서 재조명한 이는 조자용 선생이고, 이후 까치호랑이 그림은 선풍적인 인기를 누렸다. 그러나 당시 가품을 만드는 데 필요한 미사용 조선 장지와 채색이 풍부하여, 전국적으로 가짜 그림이 수없이 만들어졌다. 일부는 국내 컬렉터에게, 나머지는 일본과 미국 관광객에게 팔려나갔다. 현재 국내 미술품 경매시장에도 심심치 않게, 당시에 솜씨 좋게 제작한 가품이 진품으로 둔갑하여 출품되는 것을 종종 볼 수 있다. 예전에 일본이나 미국 관광객이 기념으로 사갔던 호랑이 민화를 다시 비싼 가격으로 되사오는 사례가 종종 있다. 이처럼 국내 고미술시장에서 가짜가 범람하고 좋은 작품이 발굴되지 않다 보니, 고미술 수집가나 미술관에서 호랑이 그림에 대한 관심이 점차 사라지고 있다. 서기에 더해 조자용 선생이 타계한 뒤에는 열기가 급격히 식어 이제는 찾는 사람도 거의 볼 수 없다.

한동안 영원할 것 같았던 호랑이 그림 수집이 일시적인 유행으로 반짝하다가 사라지는 형국을 접하니, 우리 문화를 사랑하는 사람으로서 왠지 자괴감이 든다. 그래도 여러 해 동안 호랑이 민화 수집에 나섰고, 일본에서 수집한 여섯 점이 컬렉션의 골격을 이루었으니, 좀 더 열심히 모아서 갤러리 오픈 10주년에 맞추어 까치호랑이 그림으로 알찬 전시를 하고 싶은 욕심이 생겼다. 어려운 경제적 여건이 컬렉션에 장애가 되었지만 열정 하나로 전국의 상인들을 수소문하여 찾아다녔다. 컬렉터로서 한 점 한 점 수집품이 늘어나는 재미가 쏠쏠했다. 전시할 공간이 넓지 않아서 많은 작품이 있을 필요는 없었다. 호랑이와 관련된 소품과 함께 20여 점을 엄선하여 전시를 준비했다. 개인 컬렉터로서 민화 호랑이 전시에 나름 최선을 다했고, 작품 수준에 또한 자부심이 있었다. 그런데 작품을 구입하느라 돈이 고갈되어 정작 전시 비용이 부족했다. 가까운 지인한테 돈을 빌렸다. 갤러리가 10여 년 되다보니 좀 손볼 곳이 있어, 외부와 내부도 조촐하게 새로 단장하였다. 마침 '호랑이해'여서, 곳곳에서 호랑이 특별전을 준비하는 탓에 나름대로 분위기는 좋았다. 작은 도록을 준비하고, 잡지 몇 곳에 광고를 내고, 언론사에 협조문을 보냈다. 이런 일을 비전문가가 하기에는 경험이 부족하고 아쉬운 점이 있었으나 전시는 성황을 이루었다.

당시 민화학계나 박물관과 민화 수집가 사이에서 까치호랑이 전시 가운데 나의 까치호랑이전이 가장 좋았다는 말을 들을 수 있었다. 그래서 나로서는 내심 자부심이 생겼고, 다른 민화 컬렉션에도 힘을 얻게 되었다. 하지만 가난한 컬렉터로서, 한 장르를 심도 있게 수집한다는 게 얼마나 어렵고 힘든지 모른다. 컬렉터로서의 소신과 열정이 없었으면 이내 접었을지 모른다. 남이 가지 않는 길이라 한편으로 두렵기는 하지만 한편으로는

얼마나 행복한지 모른다. 앞으로 내 컬렉션이 제대로 조명받아 민화가 재인식되는 날이 분명 오리라 굳게 믿는다.

민화는 순수 회화이고
세계적이다

　민화가 과연 순수 회화인가? 민화가 진정 순수 회화 장르로 인정받아 국제적으로 사랑받을 수 있을까? 민화를 처음 수집하고 17년이 지난 지금까지 나는 이 두 가지 의문점에서 벗어난 적이 없었다. 17년 동안 민화를 수집하면서 수많은 작품을 실견했더랬다. 민화를 공부하기 위해 박물관과 미술관을 수시로 다니고, 민화 수집가들의 수집품을 보는 한편, 민화를 수집하기 위해 고미술 상가를 다반사로 들렀다. 또한 기존에 발행한 각종 민화 서적을 수집해서 민화의 세계를 접했다. 내가 이해하고 동의할 수 있는 민화에 대하여 수집 과정 중에 고민에 고민을 거듭했다.

　결론은 민화는 순수 회화이며, 세계적으로 불가사의할 정도로 뛰어난 회화라는 것이다. 미술사가나 전문가들은 민화가 순수 회화가 될 수 없다는, 그러기에는 적지 않은 결격사유가 있다고 논리적으로 반박할 것이다. 물론 그들의 논리에 저마다 타당성이 있으나 아직까지 민화의 정의를 언급한 이론을 그저 재론하고 있다는 생각이 들 뿐이다. 예를 들면, 못 배

「소상팔경도」, 종이에 수묵, 69×33cm,
조선시대, 개인 소장

(시계방향으로)

김기창, 「닭」, 비단에 채색, 61×69cm, 1977, 개인 소장

장욱진, 「가족」, 캔버스에 유채, 61×23cm, 1980, 개인 소장

박생광, 「옛」, 종이에 채색, 47×69cm, 1980, 개인 소장

김종학, 「꽃과 새」, 캔버스에 유채, 45.3×53cm, 2003, 개인 소장

운 사람이 그렸다거나, 정해진 초본後本, 밑그림을 따라 그린 그림이어서 공예에 가깝다거나, 제사 혹은 결혼식에 사용한 장식용 그림이라거나, 그렇지 않으면 주술적이고 기복적인 상징으로 그려진 그림이라는 등의 이유로 흠을 잡을 것이다.

더욱이 미술사학자들은 민화를 순수 미술로 다루지 않는데, 그것은 일정 부분 작가 미상이나 제작연도 미상 등에 기인한다. 이에 따라 전문적 연구에서 배제되고 있다. 내가 보기에는 그러한 이유보다 선배 학자들의 접근 방법이 미학적 접근이 아니라 민족적 접근이었고, 그것을 추종한 데서 비롯된 것이 아닐까 한다. 사실 민화에 대한 학자들의 사적인 연구는 부족하지 않다. 다만 지나치게 사적인 연구에 치중하다 보니 조형미나 회화적 해석은 등한시한 것 같다.

나는 민화를 학문적인 지식 없이 오로지 그림으로만 인식하고, 감상하고, 사랑했다. 주로 회화적 관점에서 민화에 접근하였다. 민화를 사랑하고 수집하는 사람의 입장에서, 앞서 언급한 두 가지 의문점을 가지고 스스로 확인하고 확신하기까지 17년이란 시간이 필요했다.

민화에서 영감을 받은 화가들

민화는 내면의 세계를 쉽게 보여 주지 않는다. 전문가들도 민화의 성징성에 대해서는 어느 정도 규명을 했지만, 회화적으로 접근하다 보니 무궁한 미지의 세계가 있음을 알기까지 오랜 시간이 걸렸다. 그동안 민화에 쉽게 접근하여 손쉽게 규정하는 나의 감각적 미감의 오만을 자책하기도 했다. 17년 동안 하루도 빼김없이 민화를 펼쳐놓고 살았지만, 그 세계의 심연에 가까이 다가가지 못함이 항상 아쉬울 뿐이다. 내가 보고 있는 것

도 어쩌면 빙산의 일각일지도 모른다. 민화의 거대한 조형 세계는 쉽게 다가갈 수 없을 만큼 깊고 푸르다.

누가 민화를 좋아하고 사랑할까? 천부적으로 미감을 타고난 사람이거나 평생 작품을 수집하고 미술관이나 박물관을 드나들면서 미의 세계를 터득한 사람, 아니면 화가로서 평생 자신의 조형 세계에 천착하여 일가를 이룬 사람일 것이다. 나의 경험상 이들만이 민화의 내면을 제대로 열어 보인다는 점이다. 몇몇 작가를 꼽아본다면, 우선 이우환李禹煥, 1936~ 이 있다. 「점으로부터」, 「선으로부터」, 「바람과 함께」, 「조응」 등의 작품으로 미술시장에서 잘 나가는 '스타 작가'인 이우환은 민화 명작을 소장한 눈 밝은 컬렉터이자 『이조의 민화: 구조로서의 회화』(열화당, 1977)를 쓴 작가이기도 하다. 일본에 흩어져 있던 민화를 수집한 다량의 컬렉션은 프랑스 파리에 있는 국립 기메동양박물관에 기증했다고 한다.

여기에는 안타까운 사연이 있다. 국내 미술관에 민화 수집품을 기증하려고 몇 차례 시도했으나 번번이 무산된다. 당시 미술 관계자들이 민화에 무관심했고 그 가치에 어두웠던 것이다. 그래서 최종적으로 낯선 기메동양박물관에 안착한다. 그리고 이 박물관에서는 2001년 10월부터 2002년 1월까지 '한국의 향수'라는 타이틀로 17~18세기 한국 고미술 관련 전시가 열렸는데, 이때 문자도·산수도·화훼도·조충도·풍속도 등 그가 수집한 민화 130여 점이 소개되었다. 이 전시회는 민화를 통해 한국의 미를 유럽에 알리는 소중한 계기가 되었다.

비록 이 전시회에는 가보지는 못했지만 전시도록으로 민화의 수준을 충분히 느낄 수 있었다. 귀중한 명품 민화를 외국에 기증했다고 비난하는 사람들도 많이 보았다. 하지만 나는 민화의 세계화에 일익을 담당하겠다

「산수도」(8폭 중 2폭), 종이에 수묵, 각 83×26cm,
조선시대, 일본 민예관 소장

일본 민예관에 소장되어 있는 추상 산수화로, 같은 작가의 작품으로 여겨진다.
수준 높은 회화관(繪畵觀)을 엿볼 수 있으며, 이 작가의 작품을 수집하기 위해
백방으로 노력했는데, 그 노력이 헛되지 않아 행복했다.

「화조도」, 종이에 채색, 67×35.6cm,
조선시대, 개인 소장

는 뜻으로 이우환의 기증을 이해했고, 그가 민화의 세계화를 위해 얼마나 고뇌하고 고심했는지를 짐작할 수 있었다. 민화를 지극히 사랑하고 좋아하는 사람으로서, 자신의 컬렉션 전량을 타국에 기증한다는 것이 얼마나 큰 용기와 결단이 필요한지를 알기에, 존경스럽기만 하다.

우리 근·현대의 동양화 작가로 한 시대의 획을 그은 운보 김기창도 민화 애호가이자 컬렉터이다. 운보는 수집품으로 청주에 기념관 겸 운보미술관이 있는 '운보의 집'을 지었다. 초기에는 주로 채색 산수화를 그리다가 1970년대 이후 민화에서 영감을 받아 일명 민화풍의 자유분방한 '화조화'와 '바보산수' 연작으로 회화 세계의 지평을 넓혔음은 모두가 아는 일이다.

그 외에 권옥연權玉淵, 장욱진張旭鎭, 김종학 같은 대가도 민화를 애호하고, 민화의 조형 세계를 현대적으로 해석하여 개성적인 작품 세계로 우뚝 서지 않았나 생각된다. 민화는 우리 작가들에게 창작의 영감을 제공하는 '샘이 깊은 물'이었다. 작가들은 미학적 고갈 상태에서 벗어나기 위해 민화를 참조했고, 이 마르지 않는 '민화의 샘'에서 영감을 길어올리고, 그것으로 우리 미술 세계를 기름지게 가꾸었다. 그럼에도 우리는 민화를 천박하게 여기고 거들떠보지도 않은 채 오늘에 이르고 있다. 그 결과, 아직도 민화의 본질을 찾지 못하고 있다.

"하늘에서 뚝 떨어진 미의 세계"

민화는 회화이다. 민화는 이제 고대의 상징과 관념의 굴레에서 벗어나 하나의 예술 작품으로 주목받아야 하고, 회화의 관점에서 감상 대상이 되어야 한다. 즉 상징과 관념의 덩어리에서 한걸음 더 나아가 회화적인 해석과 이해가 중심이 되어야만 한다.

민화는 '작가 미상'이라도 엄연히 그린 작가가 있다. 그렇지만 우리는 그동안 철저히 작가를 배제하고, 모란도·문자도·책거리 등 전통적인 상징과 관념, 사용 용도로만 민화를 분류하고, 민예품으로 접근해 왔다. 기존 학자들의 민화 관련 논의를 보면, 민화는 못 배워서 못 그린 그림이고, 허접하다는 인식이 바탕에 깔려 있음을 알 수 있다. 아니면 단지 민족적 관점으로 사랑하고 아끼자는 논리가 많아 보인다.

민화를 민예적으로만 보아 넘기기에는, 현대미술이 추구하는 창의성과 예술성 등 민화가 가진 조형적 요소가 너무나 뛰어나다. 일본의 민예운동가인 야나기 무네요시는, 조선 민화가 세상에 알려지면 세계가 충격을 받을 거라고 했다. 그리고 "하늘에서 뚝 떨어진 미의 세계"라고도 했다. 현대 미학 이론으로는 해석이 불가능한 고차원의 미의 세계가 민화에 있다는 것이다. 이는 외국의 미학자들이 오래전부터 인정하고 있는 사실이다. 우리만 인정하지 않고 외면하고 있다.

이제는 민화를 회화 작품으로 접근하는 미학적 연구가 절실하다. 작가 이름이나 제작연도를 알 수 없다고 해서 예술성이나 작가정신이 소멸되는 것은 결코 아니다. 그동안은 소재의 도상성과 관념이 이해의 대상이었지, 작가가 표현하고자 하는 세계는 정작 철저히 외면해 왔다. 그 결과, 민화에 등장하는 소재의 의미를 고대 중국의 『산해경山海經』과 고사故事 등을 빌려 해석해 왔다. 이것을 민화 독화법讀畵法이라고 하여, 민화 전문서마다 똑같은 방법으로 민화를 설명하고 있다. '문자도'를 예로 들더라도 그린 작가가 다 다르고, 각 작품마다 독창적인 표현기법으로 조형 세계를 표현하는데, 설명과 해설은 대동소이하다.

민화는 당시의 용도가 혼례용이든, 제사 병풍용이든, 그 용도가 소멸되

「문자도-충」, 종이에 채색, 84×34cm,
조선시대, 개인 소장

민화의 조형 세계는 누구나 인식하기 쉽게 설명하기가 어렵다.
오랫동안 민화의 예술적인 면에 주목해 오다가 문자도의 '효제충신예의염치(孝悌忠信禮義廉恥)' 중
'충' 자를 구성하고 있는 그림을 모아서 서로 비교해 보았다. 충절을 상징하는 대나무와 새우 이미지의
조합과 표현을 통해, 같은 소재도 자신만의 방식으로 표현한 작가의
독창성과 풍부한 조형 세계를 확인할 수 있었다.

어 지금은 하나의 회화로 존재한다. 이제 과거의 정해진 관점으로만 해석하기보다는 시대의 변화에 맞게 새롭게 해석할 필요가 있다. 불상도 사찰 불단에 모셔져 있을 때는 경배의 대상이자 예배의 대상이지만 일단 박물관에 진열되면 조형의 대상이 되어 조형적으로 이해하고 감상되고 있지 않은가. 부처를 본 적도 없는 제작자는 나름대로 32상의 상징성을 유추하여 제작했을 것이다. 사찰의 본전에 모셔진다면, 불상은 당연히 부처로 모셔져야 한다. 그러나 부처의 상징으로 만든 불상이 박물관 진열장에 배치되면, 부처의 상징성과는 거리가 생긴다. 비례가 아름답다거나 선이 좋다거나 미소가 아름답다거나 하는 것은 제작자의 조형 세계에 기초한 것이다. 그래서 사람들은 자연히 불교의 교리나 상징성, 관념의 대상보다도 불상 제작자의 내재된 조형적 미의식에 감동하게 된다.

우리의 무속화巫俗畵 역시 동일하게 생각해 볼 수 있다. 무속화가 무당집에 있을 때는 철저히 귀신으로 보여야 할 것이다. 그러나 밖으로 나오면 귀신의 역할과 동떨어진 것이 아닌가? 마찬가지로 무속화에 투영된 조형 세계만 남는데, 계속 귀신으로만 인식한다는 것은 결국 무속화를 우리에게서 멀어지게 할 뿐이다. 누가 귀신 그림을 가정집 거실이나 공공장소에 걸 수 있겠는가? 오히려 창고 속의 유물로 전락해서 죽은 역사의 유물로만 취급당하고 있는 것은 아닐지.

얼마 전부터, 주변에서 아프리카 조각을 심심찮게 본다. 사람들은 그 아프리카 조각을 조형적으로 대하지, 그 조각이 어떤 의미인지, 어떤 용도로 제작되었고 사용했는지 따위는 알려고 하지 않는다. 물론 우리는 아프리카 조각이 사자死者의 의식용으로 사용되거나 샤머니즘의 용도로 사용되었을 거라고 추측하지만, 우리는 다만 철저히 조형적 언어로 해석하고 현

대 미의식으로 해석하며 감상한다. 아프리카 조각은 대개 거실의 장식품으로 진열하고 감상한다. 조각가 알베르토 자코메티Alberto Giacometti, 입체파의 거두 파블로 피카소Pablo Picasso 등 수많은 현대미술가도 아프리카 조각에서 영향을 받아, 그 조형미를 현대적으로 재해석하여 20세기 조각과 회화를 대표하고 있지 않은가. 우리의 김기창, 장욱진, 박생광, 김종학 등도 민화의 조형 세계에 심취하여 그것을 즐기고 영향을 받아, 자신의 회화 세계에 민화풍으로 일신해 왔다. 아쉬운 점은 우리의 대표 작가나 예술가들이 민화의 조형 세계가 왜 자신들을 매료시키고 사랑하게 되었는지 등에 대해 특별히 언급한 점이 없다는 사실이다. 민화가 지닌 높은 회화 세계를 이해하기는 쉽지 않다. 특히 '바보 민화'라고 칭하는 추상적인 민화는 난해하여, 대중화하기에는 다소 벽이 높다. 이제는 민화를 어엿한 회화 세계로 접근하여 보아야 한다.

민화는 그림이지만 아직 회화로 대접받지 못하고 있다. 바르게 자리매김하여 대표적인 한국 문화로 세계인과 공유하려면, 우리부터 민화를 회화로 인정하는 데에서 출발해야 한다. 19세기에 그림 교육을 받지 않은 떠돌이 무명 작가가 그린 서민의 생활 장식화라는 틀에만 가둬둘 것이 아니라 우리부터 회화로 당당히 인정할 때, 비로소 세계화가 이루어질 수 있다.

민화, 회화적인 너무나 순수 회화적인

우리가 민화를 고루한 장식 그림, 제대로 교육을 받지 못한 이들이 그린 그림 등 너무 좁은 의미로 정해놓고, 민예적이고 민족적 관점으로만 연구한다면, 우리 스스로 세계인이 보는 민화의 가장 큰 장점과 본질을 놓칠 수 있고, 영원히 19세기의 박제된 민예품에 머물고 말 것이다.

민화는 21세기 세계의 보편적인 미감으로, 심층적으로 재해석하여 세계인이 쉽게 볼 수 있게 민화를 예술적인 회화 개념으로 대접할 필요가 있다. 어차피, 민화는 서구 미학적 개념으로 보더라도 평면상에 색채와 선을 통해 여러 가지 형상과 느낌을 표현하는 조형예술이라고 정의할 수 있지 않은가. 너무 관념적, 역사적, 미술사적으로만 접근하지 말고, 좀 더 보편적 개념으로 그 아름다움을 쉽고 재미있게 밝혀야 한다.

외국인이나 감상자들은 어차피 민화를 회화로 인식하지, 상징적으로 분석하고 해석하지 않는다. 그 그림이 역사적으로 어떤 내용인지 학문적으로 어떤 의미인지는 미술사학자 외에 크게 관심을 갖지 않을뿐더러, 설령 그 전문적 의미를 접하더라도 일반인이 알기에는 너무 어렵고 고루하다. 가벼운 스토리만 있으면 만족할 뿐, 심성과 미감으로 느끼려 한다. 나도 민화를 17여 년 수집하고, 매일 들여다보지만 민화에 대한 학문적 지식에는 어두운 편이다. 오히려 그보다 철저히 직관적인 조형미를 가슴으로 즐기며 민화를 그린 작가와 감성적으로 교감한다.

요즘 한류 바람으로 세계를 뒤흔드는 'K-Pop'이나, 음식 문화, 드라마 등을 보면, 외국인들은 한국을 깊이 알지 못해도 이성과 지식이 아닌 감성으로 흡수하며 열광한다. 그래서 서서히 한국의 다른 분야로 관심을 넓혀 간다. 이 한류는 가까운 일본에서 시작하여 중국, 동남아뿐만 아니라 문화적으로 콧대 높은 유럽, 미국, 남미, 아프리카까지 확산되고 있다. 유사 이래 외국에서 우리 문화에 매료되어 이처럼 열광하는 모습을 상상이나 할 수 있었나. 또 이렇게 단시간에 음악, 음식, 영화, 드라마, 비보이 등 전 분야에서 한국적인 것을 열광적으로 좋아하고 사랑하는 것을 어떻게 해석해야 할까. 이들은 학문적 또는 인문적 접근이 아니라 철저히 감성적

으로 접근하고 있다. 가수 싸이의 노래는 가사는 알아들을 수 없지만 아시아, 유럽, 미주, 아프리카 등 세계에서 수십억 명의 사람들이 따라 부르며 열광하지 않는가. 여기에 한류의 본질이 있지 않나 생각된다. 영화, 드라마, 음식 문화 등 한국인만이 가지고 있는 풍부한 인간적 감성이 언어와 인습 같은 장벽을 허물고 세계를 감동시키고 매료시킨 것이다.

우리는 우리 것이 지닌 뛰어난 장점을 모른다. 외국에서 외국인들이 우리 가치를 알아주고 좋아하면 그때서야 '아! 그런가' 하고, 그것도 한참 시간이 흐른 후에 깨닫는다. 민화도 회화적으로 한류의 한 장르로서 세계가 열광할 수 있는 매혹적인 소재이자 가치가 있는 것은 분명한데, 과연어떻게 세계인들이 민화를 좋아하고 사랑할 수 있도록 풀어낼 것인가가 과제이다.

민화가 회화로서 세계에 자랑할 만한 장점은 인간적인 그림이라는 것이다. 민화는 인간이 추구하는 행복을 가장 솔직하고 진솔하게 담아낸 그림 아닌가. 이보다 더 가치 있는 표현의 세계가 어디에 있을까. 아름답고 사랑스러우며, 해학과 추상이 곁들여진, 독창적이며 매혹적인 그림 아닌가. 이러한 민화를 세계인에게 알려서 새로운 문화로 꽃피워야 할 시기가 왔다.

문자도 속에 숨은 새우와 대나무의 조형미

'민화는 순수 회화이고 세계적이다.' 이를 어떻게 설명하고 증명해야 할까? 비전문가인 나는 이를 어떻게 설득력 있게 설명해야 하나 수없이 고민해 왔다. 비미학적이고 비논리적이고 아마추어적일 수 있지만 그래도 절박한 필요성을 느낀다. 민화를 17년 동안 수집한 사람으로서, 또 민화를 살아 있는 문화와 예술로 보여 주고 싶은 사람으로서, 설득력 있고 단

순하고 쉬운 언어로 민화의 가치를 전하고 싶다.

　미학의 본질에 접근하는 방식으로 '비교'가 있다. 전문적인 미학 이론에 기대지 않고, 민화의 회화 세계를 쉽게 이해하려면 각 소재의 조형을 서로 비교하여 설명하는 것이 지름길이 아닐까 한다. 내 경우, 문자도가 좋은 예가 될 것 같다.

　민화를 가까이하면서 가장 주목해서 보았던 것이 문자도이다. 30대에 고미술에 입문하여 처음 입수한 그림이 바로 제주 문자도였다. 그때 제주 문자도를 보면서 그 강렬한 현대적 회화미에 충격을 받았더랬다. 그래선지 민화 중에서 문자도를 가장 많이 수집하게 되었다. 수집한 문자도 민화 병풍 20여 틀을 볼 때, 자세히 보지 못하고 대충 보는 버릇이 있다. 모든 그림이 다 그렇고 그런 그림으로 보게 된다는 말이다. 다양한 문자도를 보면서 어느 날 우연히 '충忠' 자에 등장하는 새우와 대나무에 주목하게 되었다. 그래서 내가 소장한 문자도와 각종 민화책에서 '충' 자만 30여 점을 뽑아서 10호 정도로 크게 확대하여 보았다. 새우와 대나무의 독창적인 조형을 보면서 감탄사를 연발했다. 새우와 대나무의 조형이 이렇게 회화적일 수 있는가? 우리는 통상 민화가 초본을 따라 그리는 '본그림'이라 모두 동일한 도상으로 그렸다고 알고 있는데, 같은 소재를 너무도 다양한 형상으로 그렸다는 사실이 놀라웠다. 게다가 새우와 대나무에는 추상성과 해학성이 있었고, 현대적 미감이 있었다. 그래서 몇몇 미술사가와 미학 전공자에게 보여 주자, 한결같이 이러한 방법을 이해하고 공감해 주었다.

　이 방법이 민화가 세계적인 회화라 증명하기에는 다소 불합리할 수도 있지만 새로운 방법의 하나로 이해하길 바란다. 핀셋으로 뽑듯이 '충' 자만 뽑아 확대하여 비교해 보는 것이 민화를 회화적으로 해석하는 한 방

법이 될 수도 있겠다. 앞으로 뛰어난 민화 연구자가 많이 나와서, 우리 민화를 세계인이 공감할 수 있는 보편적인 미학 이론으로 완성시켜 주었으면 한다.

궁중 장식화와
민화 분류의 당위성

궁중 장식화는 화원이 궁중의 여러 공간을 장식하거나 의식에 사용하기 위해 그린 그림이다. 궁중 장식화에 감각적인 아름다움이 없는 것은 아니지만 민화와 전혀 다른 미의 세계를 갖고 있다. 궁중 장식화는 압도적인 스케일과 표현으로, 보는 사람으로 하여금 위축되게 만든다. '아!' 하고 감탄하게 되지만 그림이 지닌 묘한 압박감이 권력에 지배당하는 느낌을 주어서 오래 보지 못하고 이내 시선을 피하게 된다.

궁중 장식화는 궁중 장식화이고 민화는 민화이다

궁중 장식화는 숙련된 기량을 지닌 화원이 왕실의 권위와 장식을 위하여 좋은 재료와 좋은 환경에서 하나의 규정된 본을 바탕으로 제작된 그림이다. 왕실 행사나 정승의 회갑, 칠순 잔치, 임금의 하사품으로 쓰였으며, 모란, 십장생, 요지연도^{瑤池宴圖}, 책거리 등 종류마다 동일한 그림으로 몇십 틀씩 철저히 분업하여 제작되는 대형 프로젝트였다. 왕실 권력의 상징

으로 지극히 양식적이어서 여기에 개인의 관념이나 어떠한 사적인 것도 이입될 수 없고, 공동으로 조화를 이루어 집단적으로 제작되었다.

반면 민화는 무한한 상상력으로 사물과 대상을 자의적으로 해석하여 표현된 독창적인 회화이다. 민화에서 볼 수 있는 개성적인 모티프나 활달하고 여유 넘치는 표현은 화원들로부터 도저히 나올 수 없다. 민화 작가는 자기를 버리고 민중이 원하는 바를 찾아서 꽃과 새와 나비가 나는 꿈의 세상을, 그 환희의 아름다움을 그리고 즐겼다. 때로는 이웃과 함께 삶의 희로애락을 나누며, 평생 이 마을 저 마을을 돌아다니며 자신의 삶을 일궈나갔을 것이다.

그 옛날 민화 작가가 괴나리봇짐에 간단한 그림 도구를 챙기고, 어느 호젓한 시골마을 선비의 사랑방에서 세상 사는 얘기를 밤새 나누면서, 민화를 그리는 풍경을 상상해 보니 꽤나 낭만적인 인생이 아닌가 싶다. 평생 산 넘고 개울을 건너다니면서 대자연을 가슴으로 느끼고 호흡하며 자연과 하나 되어 그리는 그림이 진실로 예술이고 회화 아니겠는가. 민화는 평범한 사고를 파괴하고, 이성을 초월하여 합리성의 한계를 이탈한 자유분방한 그림이다.

19세기 인상파 이래 21세기 현대미술에서 추구하는 미적 요소가 오히려 서구 미술보다는 추상성과 독창성이 돋보이는 우리 민화에 더 많이 스며 있다고 서양 학자들이 평하는 것이 아닌가? 그런데 우리는 민화를 '실용 장식화'라는 틀로 묶어놓고, 하나의 민예품으로 해석하며 민예적 개념에서 벗어나지 못하고 있다.

민화는 비움의 미학이고 반복의 미학이다. 마음을 비우고 사물을 수없이 반복하여 수천수만 장을 그리다 보면, 그리는 이의 자아와 관념과 그

리는 대상 사이에 하나의 질서가 형성되어 아름다운 작품으로 탄생한다. 현대미술은 철저한 개인주의의 산물로서, 개인의 우월성을 드러내기 위해 각고의 노력을 기울이지 않으면 살아남을 수 없다. 스스로 경력을 쌓아서 자신의 지명도를 높여야 한다. 그래야 예술계에서 인정을 받을 수 있다. 민화는 조선 오백 년간 우리 민족이 만든 결과물이다. 길게는 반만년을 이어온 예술의 결정체이다. 조선 오백 년의 끝자락에서, 국력이 쇠하고 고단한 삶을 살면서, 마음을 비우고 더 큰 인간상을 추구하며 인간의 근본인 행복 추구를 가장 솔직한 마음으로 그린 그림이다. 유교 사상이 갖는 절제된 자연주의에서 나오는 맑고 숭고한 휴머니즘 사상, 대륙에서 벗어나 호젓하게 자리한 지정학적 위치, 훌륭한 자연 조건 등으로 사람이 살아가기에 이 땅은 가장 이상적이지 않은가. 그래서 야나기 무네요시는 한국 미술과 공예품은 만든 것이 아니라 탄생한 것이라고, 인위적이지 않고 자연스럽다고 표현하였다.

민화는 한민족의 탁월한 창조 정신과 미의 감성을 가지고, 조선 말기에 이르러 자연발생적으로 탄생한 결과물이다. 이것은 고려 불화, 고려청자 등 세계 최고의 기술과 화려하고 장엄한 예술을 자랑한 고려가 망해서 고려미가 사그라진 자리에 분청사기가 나타난 것에 비견되는 일이 아닌가 한다. 분청사기가 당시에는 쇠락해 가는 국운 속에서 만들어진 퇴락한 도자기라고 평가받았을지 모르지만 21세기의 미감으로 보면 불가사의할 정도로 현대적인 미감과 통하는 환상적이고 독창적인 면이 있다. 그래서 세계의 미학자들은 유례없는 독창적인 불후의 도자 예술품으로 칭송한다.

조선도 유교 사상을 바탕으로 독특한 문화와 예술과 사상을 가진 단일민족으로 살아오지 않았는가. 조선 오백 년 끝자락에 비움을 통해 창의적

이고 아름다운 민화가 탄생한 것이다.

　일부 학자들이 궁중 장식화와 민화의 분류에 반대하는 논지를 보면, 이 둘이 같은 장식용으로 사용했다는 데 있다. 제작자의 서명이나 제작연대가 없다. 민화가 궁중 장식화를 모방한 탓에 동일 소재가 많다. 같은 오방색五方色을 사용하여 그림을 그렸다. 민화에 대한 예우를 궁중 채색화의 경지로 끌어올려야 민화가 인정받을 수 있다는 논리를 펴는 사람도 있는데, 이는 깊이 생각해 볼 일이다.

민화의 진면목은
추상미와 해학미에 있다

일제강점기를 벗어나 우리 학자들이 민화를 실용화·상징화·장식화라 규정하고, 그 틀 속에서 민화를 연구하다 보니 공예미나 민예미의 관점에서 벗어나지 못하였다. 더구나 민화는 정규교육을 받지 않은 이름 없는 사람이 그린 그림이라 애당초 한 작가의 작품으로서 독창적이고 회화적인 관점은 아예 배제되었다는 생각을 지울 수가 없다.

정규교육이라는 잣대는 결국 현대적인 관점의 교육 기준인데, 민화 작가가 화원 출신이 아니라는 것과 정규 미술교육을 받지 않아서 허접하다는 인식하에 회화적인 관점을 무시한 것으로 보인다. 어쩌면 우리는 민화를 원시미술에 가까운 자연발생적인 그림으로 여기며, 애써 순박하고 순수함만 찾으려 한 것이 아닌가 생각된다.

민화, 가슴으로 즐기는 그림

사실 현대 교육이라는 것은 교본을 따라서 수없이 반복하는 속성으로,

「구운몽도」(8폭 중 2폭), 종이에 채색, 각 114×36cm,
조선시대, 개인 소장

붕어빵 틀 속에서 만들어지는 빵 같은 결과를 만들기 위함이 아닌가. 민화는 초본을 토대로 그리기만 한 그림이 아니라 자연 속에서 고민하고 모색하며 완성하여 독자적인 조형 세계를 구축한 그림이다. 사실 그 수많은 민화가 모두 수준이 높다고는 볼 수 없다. 초보자 그림도 있을 것이고, 그림에 원래 재주가 없는 사람이 그린 허접한 그림도 있을 수 있다. 그러나 그중에는 분명 천재적인 민화 작가도 존재했을 것이다. 천재성을 가진 민화 작가의 독창적이고 경이로운 조형 세계는 인정받고 있음은 물론이다.

천재적인 작가를 틀 속에 가두어 교육한다면, 오히려 그 천재성이 사장되는 사례를 주위에서 보아왔다. 천재의 무한한 창의성을 무시하고 억압하여 오히려 바보로 만들어버리는 것이다. 간혹 발견되는 뛰어난 민화 작가는 비록 암울한 조선 말기에 태어나 비운의 시대를 살았지만 민화에서만큼은 창의적이고 신명나게 그림으로 제 삶을 풀어낼 수 있었다.

민화 작가들은 그 시대에 굳이 이름을 밝힐 필요성을 느끼지 못했고, 서민이 찾는 작품이라 가격이 저렴하기에 평생 수없이 그렸을 것이다. 그러다 보니 천재성을 지닌 작가는 똑같은 작품을 반복해서 그린다는 것을 지루하게 느꼈을 것이다. 그래서 본능적으로 해학과 독창적인 조형 세계를 찾아 작품을 완성했을 것이다. 이러한 과정에서 해탈의 조형 세계를 즐겼을 것으로 보인다. 17년간 민화를 수집하면서 매일 들여다보니, 민화의 미적 깊이와 신선한 조형 세계를 설명하기가 더욱더 어려웠다. 그 본질을 어찌 몇 마디 말로 명쾌하게 표현할 수 있겠는가? 이는 다른 나라에는 없는 아주 독특하고 심오한 경지의 미의 세계이기 때문이다. 민화에는 현대 미학 이론으로 접근하기에 어려운 그 '무엇'이 있다.

그래서 이것이 민화의 세계화와 대중화에 큰 걸림돌이 되는지도 모른

다. 광범위한 민화 세계를 포괄적인 언어로 표현하려니 애매모호하고 추상적이며 단편적이 될 수밖에 없다. 김기창, 박생광, 장욱진, 김종학 등 우리나라를 대표하는 작가들은 높은 안목으로 추상 민화를 수집하고 즐기는 한편 자신들의 작품에 민화의 미적 세계를 흡수하여 한국적이며 현대적인 미감으로 재해석하였다. 그러나 이들 작가 역시 우리 민화에 미학적인 해석을 제대로 한 것 같지는 않다. 민화를 소장하며 감상하고 이해하여 자신의 작품 세계는 풍요롭게 가꾸었으되, 이미지를 다루는 작가답게 민화가 지닌 미의 세계는 언어화하지 않았다.

우리는 민화가 지닌 원천적인 미의 세계에는 관심이 없고, 작가들이 민화의 미감을 재해석한 회화 작품에만 관심을 갖는다. 그런데 우리가 민화를 이해하는 하나의 방법으로, 그들이 느끼고 풀어낸 민화에 대한 미적 관점과 세계관 및 그것의 조형적 산물인 작품과의 연계성에서 찾아보는 것이다. 그러면 민화의 미감을 간접적으로나마 이해하는 데 도움이 될 것이다. 화가나 미술 전문가 같은 세련된 미감의 소유자들이 느낄 수 있는 그윽한 미의 세계를, 21세기의 보편적인 미의 관점으로 명쾌하게 풀어내 우리 모두 향유할 수 있게 해야 하지 않을까?

민화는 먼 나라의 이야기가 아니다. 우리 선조들의 삶이 녹아 있고 낭만과 꿈에 담긴 그림인데, 지금에 와서 보면 너무 오래된 것처럼 느껴지고 생소하다. 고작 100여 년 전후해서 우리 조부모와 어머니, 아버지가 늘 접하던 그림이다. 그동안 현대 서양미술에 지나치게 젖어 있다 보니 민화가 낯선 것이다.

내 경우는 17여 년 동안 매일 갖가지 의미를 부여하며 살아온 탓에 애정이 가지만, 요즘 신세대나 민화를 접하지 못한 많은 사람들은 민화가

생소한데다가 심지어 무섭다는 말도 한다. 오히려 우리보다 외국인들이 민화를 친숙하고 편하게 느낀다. 우리처럼 민화에 대한 관념이나 선입견이 없으니 오히려 순수하게 회화적으로 감상하기 때문일 것이다. 지나치게 서구 편향적인 환경 속에서 우리 것에 소홀하다 보니, 우리 것이 더 이국적으로 느껴지는 기이한 상황이리라.

민화를 너무 관념으로만 읽고 의미를 부여하려 해서는 결코 다가오지 않는다. 우선 눈과 머리로 이해하지 말고 가슴으로 보고 느끼라고 조언한다. 몇 년 전, 민화를 전공하는 대학원생들이 갤러리를 방문했기에 작품 몇 점을 보여 준 적이 있다. 병풍을 펼치니 작품은 감상하지 않고, 그림 속에서 자신들의 논문 소재를 찾느라 여념이 없었다. 제대로 감상은 하지 않고, 꽃의 종류와 이름 맞추기, 물고기 이름 찾기 등 각기 논문과 관련된 도상 찾기에만 열중하는 것이 아닌가. 그때 참으로 당혹스럽고 당황스러웠다.

그 대학원생들은 민화 작품을 실물로 많이 접하지 않고 책에서 도판으로나 봐왔을 텐데, 정작 눈앞에서 보고도 느끼지 못하고 학문으로, 지식으로만 접근하여 분석하려 든 것이다. 작품은 작품으로 보고, 가슴으로 느낀 후에 필요한 연구를 해도 늦지 않을 텐데 말이다. 그들이 민화의 소재나 그림 속에 등장하는 꽃이나 물고기 이름 등을 알아낸 후에 학위를 받고 또한 교수가 되어 강단에 서게 된다면, 본질은 외면하고 축적된 데이터로만 학생들을 가르치고, 학문을 데이터의 축적으로 여기지 않을까 심히 염려스럽다.

예를 들어, 요리 연구가가 요리를 평가할 때 먹어보지도 않고 젓가락으로 뒤적이면서 무슨 재료, 무슨 양념이 얼마만큼 들어갔고, 칼로리는 얼

마이며, 영양가가 얼마인가에만 관심을 둔다면 어찌 심오한 맛의 세계를 알겠는가. 좋은 요리의 본질은 실상 우리가 살면서 접하는 아침저녁에 먹는 수많은 음식에서 시각적으로, 감성적으로, 혀끝으로 보고 느끼는 수만 가지의 미묘한 맛에 있지 않을까. 요리 연구가라면 먹어봐야 맛을 알고, 연구는 맛을 충분히 느끼고 음미한 다음에 해도 좋지 않을까.

민화의 추상미와 해학미

우리가 사는 21세기에는 '현대'가 범람하고 있다. 현대시, 현대음악, 현대무용 등 현대란 단어가 들어가면 우리는 긴장한다. 현대는 거의 모든 분야가 추상이다. 누구도 현대의 추상성을 이해하는 데 있어 그 난해함으로부터 자유로울 수는 없다. 그래서 미학자나 미술평론가의 역할이 필요한지 모른다. 그들의 해석을 참아야만 그나마 이해가 가능하다.

민화를 면면히 들여다보면 온통 추상이다. 꽃과 나비, 산과 바위, 풀과 나무 같은 소재가 무엇 하나 사실대로 똑같이 그린 것이 없다. 현실에서는 볼 수 없는 다른 세계의 그림이다. 민화는 현대미술 이상의 추상성이 있지만 기이하게도 난해하기보다 친숙하다. 추상과 반추상이 섞여 있고, 여기에 적절한 해학이 가미되어 생명력이 넘친다. 작가와 감상자 사이에 여유와 새미를 주고, 긴강한 소통을 이끈다.

민화는 여느 시골집 대청마루에서 이름 없는 작가가 종이를 펼쳐놓고 거침없이 그려도 주인과 동네 아낙들이 박수를 치고 감탄하는 그림이다. 마술처럼 그린 그림들은 여직 본 적이 없는 세상이긴 하나 아름답고 재미있다. 촌로나 어린이가 보아도 고개를 끄덕일 수 있는, 굳이 설명하지 않아도 이해하고 감동하는 추상의 세계이다.

「화조도」(8폭 중 1폭), 종이에 채색, 각 85×38cm,
조선시대, 개인 소장

서양 현대미술의 추상은 난해하여 관련 지식이 없으면 이해하기가 쉽지 않다. 민화는 현실과 공존하는 내용이어서 친숙하고, 진솔하고, 건강하고, 사랑스럽다. 또한 번잡하지 않고, 간결하며, 솔직하고, 해학이 있다. 빛나는 예지력과 통찰력으로 자연과 사물의 해석이 명쾌하고 담백하다. 이는 전문교육을 배워서 나온 것이 아니고, 한민족의 감성과 심성의 유전자에서 비롯된 것이다.

민화는 곳곳에 추상미가 가득하지만 어렵지 않다. 민화의 추상은 완성도가 높다. 머리에서 나오는 추상이 아니라 무수한 작업 과정에서 정리된 추상이라 더없이 건강하며 완벽한 골격미를 이룬다. 여기에 해학을 가미하여 재미있고, 이해하기 쉽고, 아름답다. 민화에는 추상미와 해학미가 공존한다. 우리나라에는 신라시대 토우에서부터 고려시대, 조선시대의 회화와 소설, 연희, 판소리에 이르기까지, 모든 것에서 해학과 추상이 넘친다. **민화에 내재된 추상미는 서양미술이 추구하는 추상미와 통한다. 민화는 현대미술이 추구하는 회화의 본질에 충실한 그림이다. 세계에 내놓아도 손색없는 위대한 문화유산이다.**

두 명의 걸출한
민화 작가를 찾아내다

19세기 말 조선의 민화는 부흥기를 맞는다. 당초 양반의 전유물에서 중인에게까지 급속도로 퍼져나갔다. 수요가 늘어나자 민화 작가들이 팔도에 넘쳐났다. 이들은 전국적으로 소비되는 민화를 충당하기 위해 수많은 작품을 쏟아냈다. 그중에는 초본에 기초한 그림으로 평생 먹고산 소질 없는 작가도 많았다. 반면 천부적인 재능을 발휘하며 이름도 내세우지 않고 초야에서 자신의 회화 세계를 흔들림 없이 펼친, 뛰어난 조형 세계를 구축한 작가도 있었다.

민화 작가의 이름이나 생몰연대 등을 알 수 없는 것은 애석한 일이나, 그 또한 존중받아 마땅하다. 현재 남아 있는 그림이 바로 그 작가의 역사이고 이름임을 인정하고 주목해야 한다. 평생 작가로서의 명예와 사회적 욕망 따위를 버리고 독창적인 조형 세계를 이루고자 최선을 다했음에 경의를 표할 뿐이다.

나는 민화를 수집할 때 나름대로 추구하는 요소가 있다. 거의 모든 작품을 직관적인 감흥으로 결정하고 구입하는 편이다. 다소 황당한 기준일

수 있지만 쉽게 말해 감동을 주는 작품이 좋은 작품이라는 것이다. 감동을 자극하는 요소는 여러 가지가 있겠지만 나의 마음은 독창적인 조형미와 완성도에 빼앗긴다. 기존의 서적은 대부분 민화를 관념적이고 사적史的으로 해석하여, 그림을 미적으로 감상하는 나에게는 별로 도움이 되지 않았다. 오히려 민화에 대한 순수한 직관에서 비롯되는 감성이 방해를 받는다고 생각했다.

민화를 상징이나 관념으로 접근하면 조형미를 놓칠 수도 있다. 내가 작품을 선정하고 수집하는 관점은 민화의 상징성이나 희귀성 내지 역사적 자료 등과는 거리가 있다. 뛰어난 조형미가 주는 감동의 질이 중요하기 때문이다.

오랫동안 수많은 민화를 동일선상에 놓고 비교하면서 발견한 점이 있다. 언뜻 보면 서로 다른 작가의 작품 같은데, 직감적으로 '아, 이 작품들은 같은 사람이 그렸겠구나' 하게 되는 작품이 있다. 또한 같은 작가가 그렸을 것 같은 작품도 여러 점을 함께 보면 어떤 작품이 초년에 그린 것이고, 어떤 작품이 중년에 그린 것인지, 또 어떤 그림이 말년에 그린 것인지 대략 구분이 된다. 그것은 같은 작가라도 시간이 지남에 따라 작품의 완성도에서 차이가 나기 때문이다. 그동안 수집한 민화 작품을 매일 보니 다양한 관점이 저절로 생겨났다.

책거리의 대표작이 가장 많은 작가

2017년 여름 우연히 발견하여 구입한 책거리가 있다. 가끔 좋은 작품을 선뜻 내주시는 고마운 분들이 있다. 작품을 보여 주겠다고 연락이 오면, '이번엔 과연 어떤 작품일까?' 하고는 긴장하게 된다. 한번은 그렇게 접

한 그림이 책거리였는데, 눈이 의심스러울 정도로 생소했다. 작품의 바탕이 장지도 아니고 비단도 아닌 생모시로 보였다. 일반적인 민화 그림에서 볼 수 없는 재료이다. 그림 또한 어떠한 형상도 배제한 채 완전한 기하학적 문양으로 가득 차 있었다. 기존에 없던 새로운 조형 세계를 보여 주고자 하는 의도가 느껴졌다. 세필로 엄청난 공력을 들여 그린 조형 세계가 말하고자 하는 바는 무엇일까? 작가가 추구하고자 한 세계는 무엇일까? 궁금하기 짝이 없었다.

작품을 구입하면서 소장자에게 작품의 소장 내력을 물어보니, 뜻밖에도 큰 사찰의 고승이 소장하던 것이라고 했다. 그 말을 들으면서 언뜻 '아, 그냥 장식적인 그림이 아니라 고도의 정신세계를 표현한 그림이구나'라는 생각이 들었다. 처음 접하는 스타일이 당혹스럽기도 하고, 작품이 발산하는 강한 정신성에 압도되어 한동안 말을 잃었다.

작품을 구입한 후 며칠 동안 펴볼 수가 없었다. 작품을 본다는 것이 두렵기조차 했다. 수십 년 동안 작품을 수집하면서, 감성을 강하게 자극하는 명품을 구입하면 한동안 작품을 보지 않고 포장된 채로 두었다가 나중에 보는 버릇이 생겼다. 어느 때는 보름이 지나서 보기도 했다. 명품이 주는 감성적인 압박감에 엄청 부담을 느껴서일 수도 있고, 지불한 작품 가격이 과연 합당한지, 가품은 아닌지 같은 복잡한 감정이 뒤엉켜서 쉽게 볼 수가 없었다. 그래서 며칠 지나 마음을 안정시키고 설렘 반, 두려움 반으로 조심스럽게 포장을 벗겼다. 처음 봤을 때의 감동은 여전했다. 감성적 기운도 만만치 않았다. 궁금증은 커져만 갔다.

시간이 지나 혹시 이 책거리 작품과 같은 작가가 그린 비슷한 그림이 있지 않을까 하는 호기심이 생겼다. 내가 가지고 있는 수많은 민화 도록

「책거리」(6폭 중 1폭), 비단에 채색, 각 72.5×36.5cm,
조선시대, 개인 소장

책거리는 책을 중심으로 한 벼루·붓·먹 등의 문방구를 그린 그림으로, '문방사우도'
또는 '문방구도'라고도 한다. 책뿐만 아니라 책과 기물이 평면의 화폭에서
어떻게 서로 대칭, 비례, 균형, 정제, 조화의 관계를 맺는가를 보여 주는 정물화이다.

「책거리」(6폭), 비단에 채색, 각 72.5×36.5cm,

조선시대, 개인 소장

이우환이 기메동양박물관에 기증한 이 「책거리」(왼쪽)는 제작시기가 가장 빠른 것으로 여겨진다.
오른쪽은 야나기 무네요시의 수집품으로, 불가사의한 미의 세계가 있다고 극찬한 작품이다.

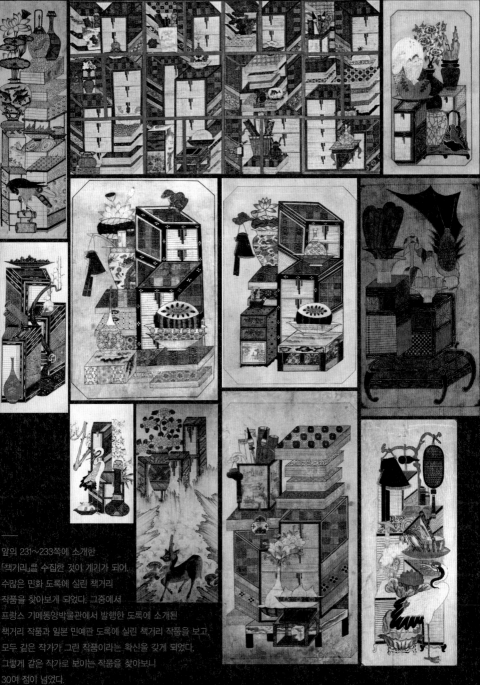

앞의 231～233쪽에 소개한
「책거리」를 수집한 것이 계기가 되어,
수많은 민화 도록에 실린 책거리
작품을 찾아보게 되었다. 그중에서
프랑스 기메동양박물관에서 발행한 도록에 소개된
책거리 작품과 일본 민예관 도록에 실린 책거리 작품을 보고,
모두 같은 작가가 그린 작품이라는 확신을 갖게 되었다.
그렇게 같은 작가로 보이는 작품을 찾아보니
30여 점이 넘었다.

을 찾아봤다. 역시나 프랑스의 기메동양박물관 도록에 실린 책거리에 해답이 있었다. 전율이 일었다. 한 책거리 도판을 보는 순간 같은 작가가 그린 작품임을 직감할 수 있었다. 더불어 그 추상성은 이를테면 구상적인 책거리 작품에서 모든 형상이 빠지고 남은 상태였다. 그동안 작가 개념으로 민화를 구분해 보지는 않았지만 이 작품은 워낙 생소하고 특수하여 같은 작가라는 생각이 강하게 들었다.

이로 인해 민화를 수집한 지 17년 만에 처음으로 민화를 한 회화 작가의 관점으로 이해하는 계기가 됐다. 이후 유사한 조형의 DNA를 가진 책거리 작품을 각종 도록에서 발췌하여 비교해 보기 시작했다.

그리고 다수의 민화책에서 같은 작가라고 생각되는 책거리 그림을 30여 점을 골라내 스캔하고, 충무로에 가서 크게 확대해 가며 여러 날을 비교 관찰했다. 사물을 표현한 조형성으로 볼 때, 분명 같은 작가인데 복사하듯이 그린, 같은 작품이 하나도 없었다. 기법이나 조형성으로 분류하면, 동일한 작가라고 생각되나 작품마다 철저하게 다른 구도로 전혀 다르게 그렸다. 민화를 작가적인 측면에서 보지 않으면 절대로 같은 작가라고 생각하지 못할 수도 있다. 또 30여 점을 10호 정도로 인화해서 늘어놓고 비교해 보니 초년, 중년, 말년 작품임이 대략 구분되었다. 찾아낸 작품은 분명 천부적인 소질이 발휘된 것이었다. 그중에서도 어떤 작품이 상대적으로 수준이 낮고, 어떤 작품이 뛰어난지도 어렵지 않게 구분할 수 있게 되었다.

그렇다. 독창성을 지향하는 작가는 지속적으로 그림을 그리되 같은 작품은 철저히 피해 간다. 창의성이 넘치고 넘쳐 매번 새롭게 표현할 수 있는 소재가 무궁무진한데, 굳이 같은 작품을 반복해 그리는 지루함을 자초할 이유가 없기

때문이다.

다행이 내가 구입한 책거리가 이 작가가 가장 마지막에 그린 것으로, 최고의 작품이라는 생각이 들어서 한동안 흥분을 감출 수 없었다. 이 작품을 그리기 전에 그린 것은 기메동양박물관 소장품 도록에 실린 책거리로, 한눈에 봐도 전前 작품임을 알 수 있었다.

조선시대 후기에 나타난 천재적인 작가의 최고 작품을 소장하게 된 것은 뜻밖의 행운이 아닐 수 없었다. 이 작품은 간단히 말해, 다른 책거리에서 전혀 볼 수 없고 상상도 할 수 없는 추상적인 조형만을 구사한 걸작이다. 피터르 몬드리안Pieter Mondriaan이 연출한 공간의 조형성보다 높은 경지의 조형 세계라고나 할까.

공간 조형만 추구한 것이 아니라 선禪적인 정신세계까지 구현한 것 같기도 하다. 또한 엄청난 집중력과 인내심으로 그린, 섬세함의 극치를 보여 준다. 이 도저한 미감을 어떻게 해석해야 할지 모르겠다. 압도적인 조형 세계를 그저 바라볼 뿐이다. **만약 내게 민화를 전시할 기회가 주어진다면, 처음으로 이 책거리를 그린 사람을 민예품 생산자가 아닌 한 명의 작가로서 그가 자신의 독창적인 조형 세계를 이루기 위하여 얼마나 노력했는지를 보여 주고 싶다.**

화조도와 문자도 등에 뛰어난 민화 작가

2017년 말 큰 충격을 받은 작품을 구했다. 걸출한 또 한 사람의 천재 작가를 발견하는 행운을 얻은 것이다. 처음 민화를 수집하던 당시 나는 고단샤의 『이조의 민화』(1982)에 수록된 작품들을 보게 되었다. 그중에서도 두 점의 민화가 내 민화 컬렉션의 지침이 되었다. 한 점은 일본의 한

개인이 소장하고 있는 '화조 8폭 작품'이고, 다른 한 점은 운보 김기창 화백이 소장한 '동물과 새의 그림 8폭 병풍'이다. 두 작품 모두 회화적이면서 추상적인 이미지가 인상 깊다. 이들 그림이야말로 세계에 내놓아도 손색이 없는 최고의 작품이라는 확신을 가지게 되었다. 이후 수년 동안 각종 민화 도록과 수집상을 통해 수소문했지만 두 작품과 유사한 화풍의 작품을 찾을 수 없었다. 나는 그 이유를 곰곰이 생각해 봤다. 이 정도로 완성도 있는 작품을 그린 작가라면 많은 수의 작품을 남겼을 터인데, 현재 비슷한 작품조차 찾을 수 없다는 것은 미스터리하다는 결론에 닿았다.

고미술계에서 오래 활동했던 원로 중개상을 찾아가서 작품 사진을 보여 주고, 이와 유사한 민화를 취급한 적이 있냐고 물었다. 돌아오는 대답은 이랬다. "해방 후부터 1980년대까지 당시 서민이 추상적으로 그린, 이른바 '바보 민화'는 인사동 고미술시장에서는 허접하게 여겨 취급하지 않았"다는 것이다. 반면 "프랑스나 일본 사람들이 좋아해서 그쪽으로 팔려나갔"단다.

'아, 그러면 그렇지.' 비로소 납득이 갔다. 그리고 두 작품이 혹시나 시장에 나오면 아무리 비싼 대가를 지불하더라고 꼭 구입하겠다고 수없이 다짐했다. 이후 17년 동안 국내 민화 유통시장을 샅샅이 훑었지만 애석하게도 찾지 못했다. 그러다가 2017년 말 한 '문자도' 작품을 보게 되었다. 유심히 살피던 중 작품 상단에 그려져 있는 화조가, 내가 그토록 찾던 화조 작품의 작가가 그린 것이라는 사실을 알아챘다. 주저 없이 비싼 값을 지불하고 그 문자도를 구입했다. 민화를 수집한 지 17년이나 되었지만 이 극적인 기쁨은 말할 수 없을 정도였다. 작가의 관점으로 작품을 대한, 또 하나의 값진 결실이었다.

「문자도」(8폭 중 1폭), 종이에 채색, 각 98×38cm, 조선시대, 개인 소장

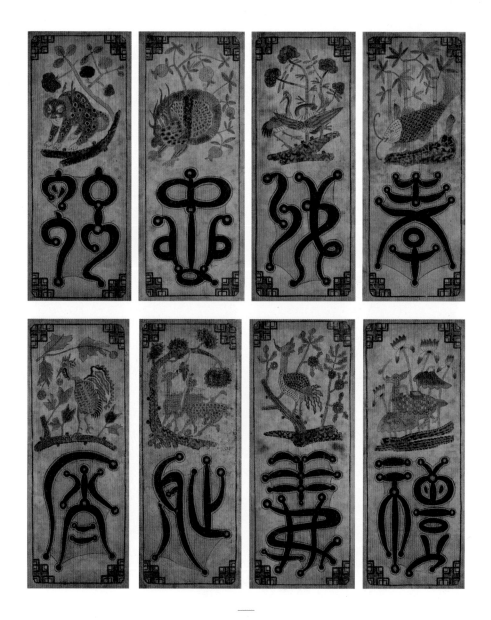

화조도와 문자도에 탁월한 작품성을 보여 주는 작가의 작품이다. 조형적인 관점으로 작품을 비교하다 보면,
도저한 조형의 깊이를 체감할 수 있다. 이 작품을 그린 작가에 대한 관심과 연구가 필요하다.

「문자도」(8폭), 종이에 채색, 각 98×38cm,
조선시대, 개인 소장

우리 민화에는 꽃, 나무, 새, 동물 등을 그린 화조도가 절대적으로 많은데,
그 까닭은 집 안팎을 단장하는 데 꽃과 동물 그림이 가장 적절했을 뿐 아니라
예로부터 우리 민족이 꽃과 동물을 사랑했고 친숙하게 여겼기 때문이리라.
사랑과 부귀영화를 꿈꾸던 서민들의 순박한 마음이 화폭 가득 담겨 있다.

『이조의 민화』에 실린 두 작품, 즉 왼쪽 페이지 위의 두 작품에
구현된 작품성을 추구하여 수집하려는 노력을 해왔다. 오랜 시간 관찰하던 중
241쪽에 소개된 문자도의 발견을 계기로, 같은 작가라는 관점과 개념으로
조형의 DNA를 찾다보니 여덟 점을 발견하였다. 그 일부를 제시한다.

이들 작품의 작가가 동일인이라고 하면 사람들은 지나친 해석이라고 할수도 있지만, 그림을 그리는 화가나 미술에 뛰어난 안목을 가진 사람들은 수긍하고 인정한다. 몇 달 동안 틈틈이 내가 가지고 있는 민화 도록을 검토한 결과 여덟 점 정도가 같은 작가임을 알 수 있었다. 보다 객관적인 연구가 필요하겠지만 나는 이 천재 작가의 작품을 네 점이나 소장하게 되었다. 앞으로 개인 컬렉터나 국·공립미술관이나 해외에 흩어진 미공개 작품을 찾아보면 더 많은 걸작을 발굴할 수 있으리라고 확신한다. 그렇게 해서 한 작가의 걸출한 민화 세계를 정리하여 세상에 내놓아야 할 것이다.

우리는 지금까지 민화를 그냥 그 시절의 솜씨 좋은 사람이 그린 그림이라고 인식했다. 당연히 팔도의 수많은 민화 작가 중 몇몇 걸출한 작가가 있었다는 것을 상상조차 하지 않았다. 민화를 작가라는 개념으로 보지 않고, 공예나 민예의 관점에서 봐온 결과이다.

나는 책거리 천재 작가의 마지막 작품을 소장하게 됨을 영광으로 생각하며, 그동안 힘들게 민화를 수집한 보람을 느꼈다. 작가라는 관점의 민화에 대한 구체적인 연구는 이제 학자들의 몫으로 남아 있다.

우리 현실 속의
민화

제주에는 '제주 문자도'가 없다. 제주대학교 박물관과 제주민속박물관에 몇 틀밖에 남아 있지 않다고, 제주도의 한 박물관 관계자의 한탄소리를 들은 적이 있다. 20여 년 전 한때 제주도 유물이 질박하고 민예적인 미감이 풍부하다는 입소문에 제주도 집집마다 있던 문자도와 제주방아, 제주찬장, 분청사기 같은 유물이 육지로, 서울로, 그리고 외국으로 팔려나갔다.

지금 미술시장에서는 귀한 달러로 중국 현대미술과 한물간 서구 팝아트 같은 그림을 들여와서 부유층의 허영과 허세를 채우고 있다. 부유층 마나님이 한 점에 수억 원씩, 수백억 원씩 사들인다는 얘기는 공공연한 사실이다. 나는 넋두리처럼 생각한다. '그 한두 점 가격이면 우리나라에 세계에서 하나밖에 없는 훌륭한 박물관을 충분히 만들고도 남는데…….'

해방 후 70여 년이 지난 지금도 아직 민화에 대한 본질이나 개념에 대한 정리가 제대로 되어 있지 않고, 민화라는 명칭도 일본인 야나기 무네요시가 이름 붙인 것을 그대로 사용할 뿐, 우리 식으로 통일되어 있지 않

고 의견만 분분하다. 그런데도 어찌 된 일인지 현재 우리나라에서 민화 붐이 일어서, 민화를 공부하고 그리는 인구가 20여만 명에 달한다고 한다. 대학에서도 민화 연구자가 늘어나 석·박사가 많이 배출되고 있고, 대학의 평생교육원과 백화점이나 주민센터의 문화강좌 등에서 민화를 수강하는 이들이 많아졌다. 미대를 졸업한 사람에서부터 가정주부까지, 배우는 계층도 다양하다. 우리 문화를 이렇게 배우고 즐기려는 때가 언제 있었던가 싶다. 평생 우리 미술을 좋아하고 사랑해 온 사람으로서 이보다 반가운 일이 어디 있겠는가?

민화를 배우는 인구가 20여만 명이 넘는다고 하나, 민화는 여전히 주류 미술에는 들지 못하고 있다. 불법체류자 신분과 같이 느껴지고, 민화 붐과 민화 인구의 따스한 체온이 별로 느껴지지 않는다. 17년 동안 민화를 수집한다는 것이 얼마나 힘든 일인지, 여간한 인내심과 집념 없이는 불가능한 일임을 실감했다. 내 생전에 제자리를 찾지 못해 추방이라도 당한다면 어찌할 것인가 하는 걱정이 앞선다. 그동안의 경제적인 고통과 어려움은 민화를 수집하면서 느낀 행복과 깨달음으로 대체할 수 있다지만 내가 애정을 쏟은 무명의 조선 민화 작가에게는 무슨 면목이 서겠는가.

민화를 둘러싸고 있는, 풀어야 할 숙제

미학자나 미술사가들은 크고 섬세하며 공력이 많이 들고 좋은 재료를 써서 그린 작품이 명작이고 예술적 완성도가 높다고 생각하는 경향이 강한 듯하다. 그래서 민화 작가들은 몇 개월에서 몇 년에 걸쳐 각고의 노력으로 궁중 장식화를 그려 각종 공모전에 출품하고, 또 심사위원들은 그런 작품을 선정하여 상을 주고 하는가 보다. 수상자는 하루아침에 민화

작가가 되어 후진을 양성하는 데 나서고 또 반복적으로 작품을 그리게 된다. 그래서 서점에서도 민화 관련 책은 궁중 장식화가 많이 실려야 좋아 보이고, 잘 팔린단다. 또 궁중 장식화를 전시해야 좋은 전시이고, 궁중 장식화를 많이 소장해야 좋은 컬렉션이라 생각하는 사람들이 많다. 그래서 궁중 장식화를 배우려고만 하니, 서민 작가가 그린 민화를 보면 한없이 초라해 보일 것이다. 민화가 설령 좋다고 해도, 민화만 그린다면 공모전에서 실력을 인정받지 못하니 어찌할 것인가. 민화풍의 그림이 궁중 장식화보다 더 그리기가 어렵다는 사실을 알 수 있는 날이 오기나 할까.

민화는 제쳐두고 궁중 장식화만이 아름답다고 제자 양성에 힘쓴다면 이 얼마나 안타까운 일인가. 지금도 대규모 민화 전시에서는 화려하고 웅장한 궁중 장식화를 앞세우고, 그 뒤에 구색에 맞춰 민화 몇 점을 구비하고 있는 실정이다. 관람객은 궁중 장식화의 화려함에 취하여, 민화는 건성건성 지나치고 만다. 민화 작품의 전시 자체를 의아해한다. 전시의 중심은 민화가 아니라 궁중 장식화가 된다.

이것이 민화 인구의 증가와 대중적 인기를 반길 만한 이유가 되지 못한다. 수십 년 동안 학계에서 민화와 궁중 장식화를 구분하자는 논쟁이 정리되는가 싶더니, 다시 원점으로 돌아간 듯하다. 앞으로 얼마의 시간이 흘러야 정리될지 궁금하다. 그리고 요즘 민화를 그리는 사람을 '민화 작가'라고 하면서, 정작 그림은 궁중 장식화만 그리고 있다. 아이러니하다.

민화와 궁중 장식화를 분류해 궁중 장식화가 떨어져나간다면, 민화는 초라하고 보잘것없는 장르로 전락할 것이라는 미술사가가 민화계의 중심에 있는 한, 우리는 모순 덩어리를 안고 살며 아이러니한 상황을 후세에 그대로 물려줄 수밖에 없다. 거슬러 올라가면, 1960, 70년대 초기 민화 운

동을 할 때 민화가 왜소하고 초라하게 보여 궁중 장식화를 끌어들인 미술계의 실수가 있었다. 첫 단추부터 잘못 꿴 것이다. 민화의 본질을 너무 모르고 저지른 일이 아닌가 싶다.

우리 미술사가나 전문가연하는 평자들은 민화 작가에 대해 정규교육을 받지 않은 비전문 작가로서, '무개성이 개성'이어서 본그림, 그리다 만 듯한 그림, 어리숙하고 허접하나 조상의 유물이라 잘 간직하고 사랑해야 한다는 생각, 허접한 그림이지만 유머나 해학이 있다고 몇 마디 덧붙이는 데 그친다.

지금까지 민화에 대해 예술적인 회화 개념보다 민예적인 관점에서 연구하고 보아왔던 선배 민화 연구자들의 모순된 불균형을 이제 우리가 풀어야 하는 숙제로 남았다. 우리 민화를 하나의 실용 장식화로만 치부하기에는 그 안에 너무 많은 것이 가득 담겨 있다.

현대 교육의 비창조성은 익히 지적받고 있다. 하나의 형식을 만들어놓고 거기에 부합하도록 강요하며 모두 같은 목표에 도달하길 원하는 주입식 교육이 바로 우리의 현대 교육제도 아닌가.

인간은 스스로 창조하여 완성을 추구하는 무한한 능력을 가지고 있다. 이 우주 삼라만상이 모두 창조의 원천이며 스승이 아닌가? 그래서 민화 작가가 제대로 교육을 받지 않고 그린 그림이라 예술 작품으로 보지 않는다면 그것은 학벌과 상관없이 창의력이 요구되는 21세기에 어울리지 않는다. 민화 작가는 기성세대가 남긴 틀이 없기 때문에, 오히려 무한한 상상력으로 자기만의 방법으로 해석할 수 있고, 독창적인 표현 방법을 가질 수 있다.

서예계의 구조적인 문제도 마찬가지이다. 대여섯 살부터 구양순歐陽詢이

나 왕희지王羲之 등의 고법첩古法帖을 평생 수천 번씩 임서臨書하는 것이 서예가의 정도라고 생각하고, 많은 서예가가 이 방법을 따르고 있다. 물론 일리가 없지는 않으나 평생 그러다 보면 자아는 어디에서 찾을 수 있을까. 창조적인 감성과 개개인이 지니고 있어야 할 개성이 들어갈 틈이 없이 평생 복제만 하다가 세월 다 보내야 한단 말인가. 사람들은 평생 명작을 모방해서 그리기만 하면, 종국에는 그에 가까운 수준이 될 거라 믿지만 꼭 그렇지 않다. 모방에 집착하다 보면, 자신만이 지니고 있는 독특한 창의성이 자연스레 사그라질 수 있기 때문이다. 작고 보잘것없는 집이라도 내 방법으로, 내 방식대로 지어야 하지 않겠는가. 이것이 창조이고, 창작이 아닌가.

해외로 유출된
우리 민화와 무속화

민화를 수집하면서 처음 과제는 관점과 기준을 어떻게, 어디에 두어야 하느냐였다. 우선 그 기준으로 삼은 것이 일본 고단샤에서 1982년 발행한, 상·하 두 권짜리 『이조의 민화』였다. 민화 연구의 전범典範 구실을 했던 이 대형 도록은 미술 애호가라면 누구나 소장하고 싶어 하는 애장본이다. 처음 이 도록을 접하면서 궁중 장식화와 민화가 혼재되어 있어, 민화의 미적 가치에 대해 많은 의문점을 가졌다. 내가 수집하기에는 민화가 취향과 경제적인 여건에도 맞을 것 같아서, 궁중 장식화보다 민화를 선택하고 집중 수집하기로 마음먹었다.

『이조의 민화』에는 궁중 장식화와 서민들이 즐기던 일반 민화가 함께 수록되었는데, 그중 일반 민화 가운데 추상성과 독창성, 회화성 등 완성도가 뛰어난 작품에 관심을 갖기로 하였다. 이 도록에서 명품이라고 생각되는 몇 점을 기준 삼아 10여 년 동안 비슷한 수준을 수집하고자 백방으로 노력하였다. 일부 작품은 구할 수 있었으나 이 도록에서 최고의 명품

이라고 생각되는 유형의 작품은 도저히 구할 수 없었다. 뿐만 아니라 이 도록이 발행된 지 35여 년이 지났는데도 그러한 작품은 아직 그 어디에서도 발견되지 않고 있다.

한 작가가 걸작을 탄생시키기 위해서는 유사한 작품을 수없이 그릴 법한데, 이상하게도 단 한 점뿐이라는 게 이해할 수 없었다. 참으로 미스터리한 일이 아닌가? 이 궁금증을 풀기 위해서 고미술 분야에서 40~50여 년 동안 활동해 온 골동 중개상을 찾아다니며 집중적으로 탐문했다. 그 결과, 충격적인 이야

『이조의 민화』(상·하, 전 2권), 1982년 일본 고단샤(조자용·이우환 편집고문으로 참여). 민화를 처음 접하면서, 수집하고 연구하는 데 나침반 역할을 해준 나의 애장본이다.

기를 들을 수 있었고, 내가 가졌던 의문을 어느 정도 풀 수 있었다. 그들이 직접 경험한 이야기로는, 내가 지금 수집하는 추상적인 민화들은 1960~80년대에 걸쳐 20~30여 년 동안 프랑스 대사관에서 이태원 고미술상 몇 군데에 용역을 주어 집중적이고 조직적으로 막대한 양을 수집했다고 한다.

외국인들이 싹쓸이한 서민 민화

1970년대 서울 장안평이나 인사동에서는 고급스런 궁중 장식화나 궁중화에 가까운 화원 장식화, 혹은 화려하고 공력이 많이 들어간 민화만 거래되고, 일반 민화는 거들떠보지 않았다. 이태원에서 서민 민화는 몇만 원

이라도 값을 쳐주니 너 나 할 것 없이 이태원 업자에 가지고 갔다. 당시 민화는 연대가 짧다는 이유로, 그림 바탕이 양지인 허접한 그림으로 대접 받을 때였다. 그때는 일명 '나카마仲間'라고 하는 골동 중개상이 전국적으로 많았다. 그들은 전국 방방곡곡을 다니며 좀 오래된 물건들은 골동이라며 마구잡이로 수집하여 인사동과 장안평으로 몰려들었다. 당시는 인사동 전체가 골동가게, 표구사, 화랑이 주를 이루었고, 일반인은 거의 볼 수 없을 정도여서 행인 전체가 미술상이나 나카마, 수집가들이라 해도 과언이 아니었다. 길에서 마주치는 행인은 대부분 안면이 있어 서로 목례를 할 정도였다. 다방에서는 상인들이 지방에서 수집해 온 민화와 골동을 한 아름씩 안고 진을 치면서 수집가와 거래하곤 했는데, 당시에는 민화가 굉장히 많이 팔렸다. 그때 민화 중에 예쁘고 고급스런 화원체畵員體 스타일의 민화는 인기가 있어서 쉽게 팔렸던 반면, 무명화가가 그린 바보 추상 민화는 거들떠보는 사람이 없어 천덕꾸러기 신세였다. 일부 화가들이나 관심을 보이며 몇 점 수집할 뿐이었다. 지금 전해지는 명품은 몇몇 민화학자와 안목 있는 수집가, 그리고 김기창, 권옥연 같은 화가들의 수집품이었다.

일부 발표된 명품 중에 같은 작가가 그린 것이 거의 한두 점밖에 발견되지 않은 사례가 너무 많은데, 확실한 이유는 알 수 없다. 시대적으로 그림 가격이 저렴하여 평생 엄청난 양을 그렸을 터인데, 또 100여 년도 지나지 않았는데, 같은 작가가 그린 그림을 찾기 어렵다는 사실은 매우 안타깝고 의아스럽다 하겠다. 나도 그동안 발견된 명품과 동일한 작가의 작품을 구하려 10여 년 동안 무던히 노력해 왔으나 찾을 수 없었다. 간혹 명작이라고 생각되는 작품을 구매하다 보면, 운보 컬렉션의 그림이거나 이미 책에 발표된 그림들이다. 그 이유가 자연 소실된 탓도 있겠으나 프랑스나

일본으로 유출되었다는 설이 어느 정도 설득력 있어 보인다. 지금은 프랑스의 어느 수장고에 쌓여 있어, 공개될 기회만 엿보고 있을지도 모른다.

수년, 수십 년이 지난 후에 우리 민화를 보기 위해 프랑스 루브르박물관에 가야 할지도 모르겠다. 우리가 고려 불화를 보기 위해 일본 미술관에 가듯이 말이다. 현재 우리로서는 이들 민화가 동양의 조선을 장식한 19세기의 불가사의한 미술로, 대대적으로 전시될 날을 기다리는 수밖에 달리 방법이 없다. 우리 민화가 타국의 수장고에 갇혀 있을 것이라 생각하니 가슴이 답답하다.

그때 가서 민화를, 마치 강화도 외규장각에 보관되었던 조선왕조 의궤를 병인양요 때 프랑스 군대가 약탈해 간 것을 우리 정부의 노력으로 환수해 왔듯이 다시 찾아와야 하는 것은 아닌가? 2001년 유네스코 세계기록유산으로 지정되었으나 현재 프랑스 국립도서관에서 소장하고 있는 세계 최초의 금속 활자본인 『직지심체요절直指心體要節』처럼, 정상적으로 돈을 주고 구입해 간 민화라 하니 찾아올 명분도 법적 설득력도 없으니, 그저 바라볼 수밖에 없게 되었다. 뒤늦게 프랑스인의 안목을 부러워하고 경탄하며, 프랑스는 문화 약탈 국가라고 볼멘소리할 날도 그리 멀지 않아 보인다.

또한 일제강점기에 야나기 무네요시의 민화론에 고무되어, 일본에서 민화 컬렉션 붐이 일어 양질의 민화가 많이 유출되었다. 그 시절이야 피지배국이고 가난해서 신경 쓸 수 없었겠지만 해방 후, 수십 년 동안 지속적으로 행해진 프랑스의 민화 수집이 어떻게 이루어졌는지, 그들이 어떻게 그 가치를 알고 수집해 갔는지 우리는 도통 알지 못한다.

그 무렵, 인사동 화랑가에서도 1970, 80년대 일본의 경제적 호황기에 몰려든 일본 관광객에 의해 민화가 수없이 팔려나갔다. 당시 우리나라에서

사갈 수 있는 것은 고가구, 도자기, 민예품, 민화가 전부라 할 정도로 별도의 관광 상품이 없었고, 일본인이 일제강점기를 향수하며 즐길거리로, 미감을 충족시키기 위하여 어마어마한 수량이 일본인의 수중에 들어갔다. 그래서 인사동도 모자라 답십리와 장안평에 수백 개의 골동품 가게가 우후죽순으로 생겨나 한때 성황을 누렸다. 당시 장안평과 답십리의 골동상가에는 상인을 제외하면 전부 일본인 관광객이 차지하고 있을 정도였다. 한 상인이 가게마다 다니면서 마음에 드는 물건에 딱지를 붙여 놓으면, 대리인이 모아 컨테이너로 보내곤 했다. 지방의 산간벽지에서, 제주도 섬지방에서, 사람들이 즐기고 가꾸어온 것들을, 우리는 그 뛰어난 문화적 가치를 외면하며 일본과 외국의 달러 몇 푼에 다 내주고 말았다.

한 표구사 대표의 증언에 따르면, 그 당시 한 표구사에서만 한 달에 한 컨테이너씩 표구하여 일본에 보냈다고 한다. 표구 작업을 위해 수십 명의 직원이 매일 철야작업을 했다고 한다. 20여 년 동안 일본에 헐값으로 팔려나갔다고 하는데, 그 수가 도대체 얼마인가? 이 표구사 대표는 그때 민화로 돈을 많이 벌어 빌딩도 사고 거상이 되어, 이젠 당당히 유명 문화인의 반열에 올라 있다.

다른 화랑이나 표구사에서도 마찬가지로 민화를 많이 팔았을 것이다. 전국에 산재해 있던 민화가 다 팔려나가고 귀하게 되었으나 현재 남아 있는 작품은 여전히 제대로 된 대접을 받지 못하고 있다. 그러니, 그 시절 누굴 탓하랴, 무지한 우리 모두가 만든 이 상황을 어찌하랴.

거실에 걸려 있는 무속화와 불화

그뿐이랴. 우리나라에는 민화 못지않은 무속화와 불화佛畵 또한 많았다.

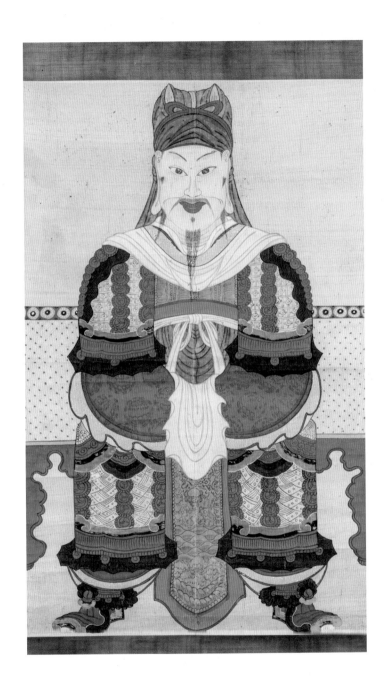

「무속화」, 비단에 채색, 99×66.3cm,
조선시대, 개인 소장

당시 골동가게에서는 이들 그림을 실내에 걸지 않고, 가게 입구에 우산꽂이 같은 것에 둘둘 말아 수두룩하게 꽂아놓았다. 그리고 외국인들에게 떨이로 헐값에 팔아넘겼다.

우리가 무속화나 불화에서 귀신이 나온다고 소금 뿌리며 내칠 때, 정작 미국 관광객들이 싹쓸이하다시피 거둬갔다. 그때 우리 골동상은 속으로 쾌재를 불렀을 것이다. 세상에 '양키놈'들이 얼마나 무식하면 무당 그림을, 불화를 사가냐고 말이다. 또 무당집 절간에 사용한 것을 알지 못해 거실에 건다고 생각하니, 우리 골동상은 고소해하며 비웃었다고 한다.

그림이 무당집에 걸려 의식용으로 쓰였다고 미국인에게 말해 주어도 그들은 전혀 개의치 않았다 한다. 그들은 민화를 단지 회화로 생각하고 예술 작품으로 보니 그런 말을 해준다 한들 신경 쓰지 않았을 터이다. 또 한국에서 구입한 민화를 고급스럽게 표구하여 거실에 걸어놓고 보니, 그야말로 자기네들은 그릴 수 없는 최고의 아름다운 그림이자 훌륭한 장식품으로 변신한 것이다. 우리 골동상들만 지나치게 관념적으로 무당집 그림이니, 귀신 그림이니 하는 관점으로 보니, 미국인들이 집에다 작품으로 걸어놓을 것을 상상이나 했겠는가.

이렇게 해서 많은 그림이 비웃음과 함께 내몰렸다. 1970년대 미국 상류층 가정에 우리 정부의 고관이 초대받아 간 적이 있었다. 그 집 거실에 우리의 무속화와 불화가 걸려 있는 것을 보고, 그 고관은 어떤 생각과 느낌이 들었을까. 우리나라에도 요즈음은 일부 원로화가나 예술가들이 불화나 무속화를 수집하거나 작업실에 걸어둔다고 한다. 극히 일부에 지나지 않지만 무속화나 불화를 관념적으로 보지 않고, 이제는 예술품으로 대한다는 의미일 터이다.

한때 우리나라 상류층이 고가구를 수집하여 아파트 거실에 진열하던 시절이 있었다. 고미술에 무지하다 보니 고가구에 스민 세월의 흔적을 지운다며 화공약품으로 때를 다 빼고 니스 따위로 칠해서 새 작품으로 만들어 장식했다. 그야말로 문화재 파손의 주범이 아닐 수 없고, 웃어넘기기에도 가슴 쓰린 슬픈 이야기가 아닐 수 없다.

몇 십 년 전, 프랑스의 국립현대미술관 관장이 한 매체와의 인터뷰에서, "조선 민화에는 최고의 예술세계가 있으며, 불가사의한 미를 가지고 있다"라고 말한 적이 있다. 또 일찍이 야나기 무네요시도 민화가 제대로 알려진다면 세상이 충격을 받을 만큼 대단한 미의 세계를 가지고 있다며, 지구상의 미가 아닌 하늘이 선사한 신선하고 통쾌한 신비의 결정체라고 말한 바가 있다. 이처럼 외국의 전문가나 학자들은 민화의 아름다움에 찬사를 아끼지 않는다. 안타깝게도 우리는 이를 인사치레로 듣고 지나치는 바람에, 그 실체를 깨닫지 못한 채 외국에 헐값으로 내보내고 말았다. 정말로 안타까운 노릇이다.

프랑스와 일본에서
가져간 민화

프랑스인이나 일본인이 수집해 간 민화의 양이 어마어마한 것으로 알려졌다. 여기서 한 가지 의문점은 왜 프랑스나 일본 수집가들이 이 서민 민화에 관심을 가지고 수집했는가 하는 점이다. 다시 원점에서 민화의 가치를 되짚어볼 필요가 있다. 이들은 왜 궁중 장식화를 수집하지 않고, 떠돌이 무명화가가 그린 그림만 골라갔는지를 생각해 보아야 한다. 일본은 당시 최고의 경제 호황기였기 때문에, 궁중 장식화의 가격도 비싼 금액이 아니어서 부담 없이 살 수 있었음에도 왜 군이 서민 민화만 골라 샀을까 하는 의문이 든다.

외국인들은 왜 서민 민화만 수집했을까

일본에서는 야나기 무네요시가 설립한 일본 민예관, 구라시키倉敷 민예관, 시즈오카시립미술관, 덴리대 부속 참고관 등이 민화를 많이 소장하고 있는 것으로 알려져 있다. 그런데 그들의 도록이나 책에 소개된 민화를

「호랑이 가족」, 종이에 채색, 59.7×39.5cm,
조선시대 후기, 일본 세리자와케이스케 미술관 소장

보면 모두 서민 민화임을 알 수 있다. 그리고 오랫동안 집요하게 수집했기 때문에 그 수량과 수준이 얼마인지는 알 수 없다. 그들은 특히 한국 미술에 관해서는 철저히 비밀에 부친 채, 항상 일부만 공개한다. 최근 문화재 환수운동이 활발해지면서 과거 다른 나라의 문화재를 수탈한 강대국들은, 작품의 존재를 오랜 기간에 걸쳐 조금씩 공개하는 것이 관례이다.

한꺼번에 공개하면, 상대국의 지탄을 받고 환수 요구에 시달리니 꼼수를 써서, 아주 오래전부터 소장하고 있었던 것처럼 서서히 공개한다. 이것이 유럽 패권국이나 문화 정복자의 공통된 현상이다. 우리 정부 관계자나 전문가는 책으로 알려진 작품만 생각하나 그것은 현실을 너무 모르는 이야기이다. 일제강점기에 수탈당하고, 헐값에 가져간 문화재가 얼마나 일본에 있는지 상상조차 할 수 없다.

일본의 쇼소인이란 곳을 생각해 보지 않을 수 없다. 쇼소인은 사찰 도다이사 경내에 있는 1,300년 전에 지어진 2층 목조건물로, 지금까지 내려오고 있는 보물창고이다. 이곳에 극비리에 보관되어서 전래된 유물이 1만여 점이라고 한다. 1년에 70여 점씩만 공개한다고 하는데, 모든 소장 유물을 보려면 무려 140년이 넘게 걸린다. 문제는 그곳에 우리나라에는 없는 신라시대 김생의 친필본이 소장되어 있고, 신라시대의 목조 거문고와 수많은 백제·신라 유물이 소장되어 있다고 한다. 아직 공개가 다 이뤄지지 않아서 궁금증만 더한다.

여기에서 우리가 생각해 볼 문제는, 다른 것은 차치하더라도 다른 나라에 우리의 민화 수천, 수만 점이 쇼소인의 유물처럼 수장되어 공개되지 않은 채 수백, 수천 년 동안 보관될 생각을 하니 그저 기가 차고 말문이 막힐 뿐이다.

한 지인이 서양화가 권옥연에게서 들은 이야기를 내게 한 적이 있다. 권옥연 화백은 서양화가로서 높은 심미안으로 우리 고미술, 특히 최고 수준의 민예품을 수집했다. 그리고 경기도 남양주 일대의 고택을 복원하여 1만여 평의 대단지에 금곡박물관(후에 '무의자박물관'으로 이름을 바꾼다)을 짓고 자신의 소장품을 전시하며 여생을 보냈다. 그의 명성은 일본에도 알려져, 우리 고미술에 대한 안목과 식견이 높다고 소문이 나 있었다. 전시회가 있어서 일본에 갔는데, 하루는 지인의 소개로 한국 고미술품을 전문으로 수집하는 일본인 개인 소장자를 만났다. 그 소장자는 자신의 소장품을 보여 주고 평가를 받고 싶다며 그를 초대하였단다. 승용차를 타자마자 밖을 전혀 볼 수 없도록 승용차 커튼을 내리고 한참 만에 차에서 내렸다. 하지만 그곳이 어디인지 전혀 알 수가 없었다. 극비이니 정중히 양해를 부탁하면서 각별히 보안에 신경 쓰는 것을 보면서 섬뜩함을 느꼈다고 한다. 몇 단계의 비밀스러운 문을 열고 들어가니 대형 박물관 같은 시설과 규모가 갖춰져 있고, 그곳에 엄청난 양의 국보급 한국 문화재가 소장된 것을 보고 충격을 받는다. 한 개인이 보유한 엄청난 양의 컬렉션을 보고, 한국인의 한 사람으로서 그가 느낀 비애감과 속상함이 얼마나 컸을지는 짐작하고도 남는다.

나도 5년 전쯤, 오사카시립동양도자미술관에서 '세계도자특전'을 보게 되었다. 동양도자미술관 관장과 몇 차례 식사와 술잔을 나눈 인연으로 전시를 함께 관람하고, 지하의 도자 수장고를 둘러볼 기회가 있었다. 아직 책자에 소개되지 않은 수많은 작품, 즉 고려청자, 분청사기, 조선백자가 수장고에 꽉 차게 진열되어 있었다. 한국 도자기를 대표할 만한 수준과 방대한 수량을 보고 느꼈던 비애감은 이루 말할 수 없을 정도였다. 그리

고 오래전부터 책에서만 접하던 도자기를 보면서 반가움과 감동도 있었지만, 외국 박물관의 소장품이 되어 외국에서나 봐야 한다는 사실이 주는 미묘한 자괴감이 뒤섞여 복잡한 감정을 억누르고 숨기느라 애를 먹었다. 하물며 우리 미술을 평생 아끼고 사랑한 화가가 느꼈을 감정은 나와는 비교할 수 없는 충격과 비애로 점철되었을 것이다. 그 충격 때문에 권옥연 화백은 이후 다시는 우리 고미술을 수집하지 않았다고 한다.

우리 민화도 상황은 마찬가지이다. 선문대학교 박물관도 민화를 1,000여 점 정도 소장하고 있다고 한다. 일본의 10대 종합상사의 하나였던 아타카산업 회장이자 고려청자와 조선백자 관련 최고의 컬렉터였던 아타카 에이이치安宅英一, 1901~94가 민화를 수집했는데, 1977년 회사가 도산하면서 약 26년간 수집한 최상급 도자기는 일본 오사카시립동양도자미술관에 기증하였고, 민화는 일본의 통일교 교인이 구입해서 문선명 재단에 기부하여 현재 선문대학교 박물관의 소장품이 되었다고 한다. 그런데 내 생각에 그 교인이 아타카 에이이치가 소장했던 민화를 선별하지 않고 전체를 일괄로 보낸 것 같지는 않다. 선문대학교 박물관에 기증한 민화 소장품 1,000여 점은 전체가 서민 민화이다.

일본인 한 개인의 소장품이 이 정도이니, 다른 박물관이나 큰손 컬렉터의 소장품이 어느 정도일지는 상상하기도 싫다. 일부나마 다시 돌아와서 조금 위안을 삼을 뿐이다. 선문대학교 박물관 소장 민화의 경우는 우리 민화가 얼마나 많이 일본에 유출되었는지 알 수 있는 한 사례에 불과하다.

아타카 에이이치가 수집해 간 민화의 면모를 가만히 보면 좀 의아한 점이 있다. 그의 컬렉션은 우리나라 재벌의 컬렉션과 성격이 다르다. 호암미술관의 배경인 삼성의 민화 수집품 대다수는 화려하고 장식적인 궁중 장

식화인데, 일본 재벌그룹의 민화 컬렉션은 우리가 허접하다고 여기는 서민 민화 일색이다. 그런 민화만 골라서 한국에 다시 건넸을지 모르겠으나, 전체 양에서 수집한 의도를 한 번쯤 생각해 볼 필요가 있다. 일본 민예관이나 유명 박물관에도 예외 없이 같은 맥락이다. **그들은 민화를 독창적인 회화의 개념으로 이해하고 뛰어난 예술 작품으로 인식하는 것 같다.** 그들이 가져간 그림의 양상은 대개 추상 계열이다. 우리가 흔히 말하는 '바보 민화'이다.

민화의 회화성에 주목하다

일부 민화학자는 화원畵員이 그린 고급 민화도 많은데 왜 하필 야나기 무네요시는 허접한 바보 민화를 수집하고서는 민화의 대표작이라고 하는지에 의혹의 시선을 보낸다. 즉 식민사관에 젖은 그가 조선을 폄하할 의도로 수준 낮은 민화를 우리의 대표 민화로 보지 않았겠냐며 적개심을 드러내기도 한다. 이런 관점을 가진 전문가가 의외로 많은 것 또한 나로서는 이해할 수 없다. 해방 후, 아직도 야나기 무네요시의 이론을 뛰어넘지 못하고, 그의 이론을 인용하면서 왜 그렇게 극단적으로, 민족적인 시각으로 보는지 안타까울 따름이다.

이는 누가 옳고 그름의 문제이기보다 관점의 차이일 수 있다. 외국인들은 당연히 민화를 회화로 이해하고, 우리의 전문가는 국수적인 시각으로 본다. 우리가 민화를 민예품이나 실용 장식품으로 이해하여 그 방향으로 연구하며 궁중화가 더 아름답고 예술적이라고 주장할 때, 외국인들은 서민 민화에서 예술의 본질을 발견하고 그것에 주목한다.

우리는 은연중에 유럽의 찬란한 성당이나 궁정 회화와 비교해 스스로 기가 죽어서, 민화보다는 궁중 장식화를 내세워 은근히 자존심을 찾으려

「화조도」, 종이에 채색, 49×31cm,
조선시대 후기, 일본 구라시키 민예관 소장

하지 않았는지 스스로 반성해 보아야 할 일이다. 사실 궁중 장식화는 유럽의 궁중화와 대결해도 결코 손색이 없다. 설령 민화로 본다 해도 세계 어느 나라에 이러한 민중 회화가 있는가. 어떤 관점으로 봐도 최고가 아닌가. 이는 세계적으로도 인정하는 부분인데 왜 우리는 민화의 가치를 부정하며 궁중 장식화를 등에 업고 같이 가려 하는지 참으로 답답하다.

민화는 민화끼리 비교해야 하고, 유럽 왕실의 궁정화와 비교 대상은 마땅히 우리 궁중 장식화가 된다. 그러나 우리의 전문가는 아직도 궁중 장식화를 민화의 일종으로 보려 한다.

외국인이 볼 때 의아해 할 일이다. 이처럼 크고 화려한 궁정 장식화를 '포크 페인팅folk painting'이라 하니, 서민들도 이런 그림을 장식하고 살았냐고 묻는다면 그냥 얼버무리고 말 것인가. 국내에서는 적당히 넘어간다 하더라도 외국에서는 뭐라고 얘기할 것인가. 이런 문제도 명쾌히 해결하지 못한 채, 해방 후 반세기가 지난 지금까지 갑론을박만 하고 있다.

우리도 '국립'
민화박물관을 세우자

우리나라는 빌딩 천국이다. 여느 국제도시 못지않게 건물마다 현대적이고 화려하며, 양적으로도 엄청나다. 현재 우리나라에는 지방자치단체장 치적의 일환으로 경쟁하듯 미술관과 박물관이 세워지고, 현대적인 다양한 박물관도 눈에 띈다. 그러나 지방자치단체장의 예술에 대한 무지로 미술관과 박물관을 임기 내의 목표로 성급하게 설립하고, 외형에 치중하다 보니 내부에는 그 고유한 기능에 충실하지 않아서 허술하기가 그지없다.

'사립' 민화박물관에서 '국립' 민화박물관으로

박물관이나 미술관은 하루아침에 만들어지는 것이 아니다. 짧게는 50년, 길게는 100년에서 200년에 걸쳐 정성과 자본을 투자해 내실을 갖추어야 한다. 외국에 있는 유명 박물관이나 미술관은 건물 자산보다 수십 배, 수천 배의 천문학적인 가치를 지닌 유물을 보유하고 있지 않은가. 비록 건물 규모는 작아도 세계적으로 유명한 박물관으로 자리매김하여 일

부러 찾게 되는 것이다.

몇 년 전 현대식 건물로, 널따란 대지 위에 공원과 주변시설이 외국 박물관 못지않은 제법 규모가 큰 지방 박물관을 찾아갈 기회가 있었다. 일행 중 한 사람은 미술에 조예가 깊었는데, 유물을 둘러보고는 시중의 시가로 친다면 유물 전체가 1,000만 원어치도 안 된다고 했다. 그 유물도 어느 독지가가 기증한 유물이었다. 건축비의 몇 백분의 일도 안 되는 유물 구입비로는 좋은 유물을 갖추기에 턱없이 부족하다. 그리고 우리 지자체 박물관은 유치원생이 바깥놀이할 때 소풍 오는 놀이터 정도이고, 대부분은 비어 있다. 관람객보다 건물을 유지·관리하는 직원 수가 더 많은 박물관도 있다. 이렇다 보니 국공립박물관과 큰 사립박물관을 제외하면 콘텐츠가 아주 부실하다.

우리나라에는 '국립' 민화박물관이 없다. 개인이 운영하는 박물관이 한두 곳 있으나 열악하기 그지없다. 다른 나라의 경우 민화라는 개념 자체는 희소하지만 나름대로 정성을 들여 민화박물관을 운영하고 있다. 우리는 당당히 세계에 내놓을 수 있는 최고의 자산이 있음에도, 아직 '국립' 민화박물관은 없다. 그만큼 민화가 설 자리가 없는 것이다.

그 많은 민화가 일본, 프랑스, 미국으로 다 유출되고, 그나마 남아 있는 유물노 개인이 부실하게 보관하고 있다. 앞으로 우리 민화의 진면목을 보려면 일본, 미국, 프랑스로 가야 할 날이 올지도 모른다. 지금도 고려청자, 분청사기, 조선백자의 진면목을 보기 위해 오사카시립동양도자미술관에 가고 있지 않은가. 우리의 고려 불화도 90퍼센트가 해외에 나가 있다. 부끄러운 일이지만 국립박물관에 소장된 도자기 가운데 해방 후 우리 손으로 수집한 도자기가 몇 점이나 되는가. 그나마 일제강점기에 그들이 유물

을 수집해서 박물관을 만들고 철수할 때 남기고 간 것이 아닌가 말이다.

일본으로 가져간 유물은 학계에 보고된 수보다 수십 배는 많을 것이라고들 말한다. 일본 고미술상을 다녀보니 아직 발표되지 않은, 하나밖에 없는 국보나 보물급 유물이 너무도 많다. 20여 년 동안 일본 불황기에 개인 소장품 일부가 소더비나 크리스티의 경매 물건으로 출품되어 우리를 놀라게 하고 있다. 그러니 일본의 국가 지하 수장고에는 발표되지 않은 유물이 얼마나 많겠는가.

민화야말로 우리가 해외에 당당히 내놓을 수 있는 자랑스러운 문화예술품이다. 그런데도 우리는 아직 제대로 된 '국립' 민화박물관이 없다. 제주도에는 박물관이 수백 곳이 된다. 얼마 전, 『워싱턴 타임스』에서 해외토픽으로 소개된 기사를 읽은 적이 있다. 제대로 된 박물관이 그렇게 많으면 얼마나 자랑스러운 일일까만 사정이 그렇지 못하니, 해외 토픽감이된 것이다. 우리가 박물관을 만들 소재가 없는 것도 아닌데 말이다. 우리는 박물관 지을 자본력이나 기술력에서 세계 어느 나라 못지않다. 문제는 아직 그 중요성을 인지하지 못한다는 사실이다. 전문가나 자본가, 정치가등 한국 지도자의 철학 부재에 가장 큰 원인이 있다고 생각한다. 해방 후, 잘 살기 위해 온 국민이 열심히 노력하여 세계가 인정하는 경제 대국으로 성장했다. 이제는 선조가 물려준 문화유산을 잘 가꾸어 미래의 문화강국으로 뻗어나갈 디딤돌로 삼았으면 좋겠다.

민화의 대표 선수를 발굴하여 세계인과 공유하자

민화의 대표작을 발굴하여야 한다. 그리고 명품을 통해 민화의 개념을 정리할 필요가 있다. 사실 허접한 민화 작품이 너무나 많다. 우리 민화라

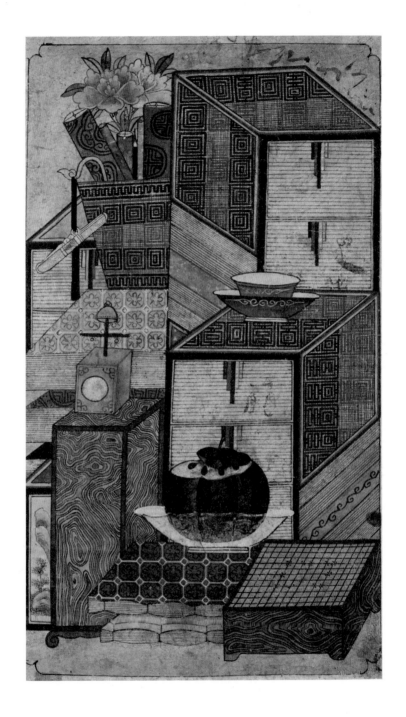

「책거리」, 종이에 채색, 49×28cm,
조선시대, 개인 소장

무속화　불화　순수 민화　궁중 장식화

고 해서 다 좋을 수 없고, 빼어난 예술품이 될 수 없다. 과거에 얼마나 많은 사람이 민화를 그렸겠는가. 작가의 수는 얼마나 되었고, 그들이 얼마나 많은 양을 그렸으며, 현재 남아 있는 작품이 얼마인지 조사되거나 연구된 것이 없다. 수많은 작가가 그린 만큼, 거기에는 초보자의 그림과 재능 없는 사람의 그림도 끼어 있을 것이고, 또 초본을 따라 평생 복제한 사람의 그림도 있을 것이다. 이제는 우리 민족의 그림으로 아끼고 사랑하자는 감상적인 관점으로, 모든 민화에 동일한 가치를 부여해서는 세계화가 요원할뿐더러 가치마저 폄하될 수 있다.

　사실 민화를 분류하고 규정하는 데서 논란이 끊이지 않는 부분이 있다. 예를 들어 궁중화를 그린 화원이 사가私家에서 필요한 민화를 그렸을 때, 이 그림이 민화에 속하는가 아니면 궁중화에 속하는가 하는 문제이다. 또 불화를 그리는 화승이 민가에서 필요로 하는 민화나 무속화를 그렸을 때, 이 그림이 어느 범주에 속하는가 하는 것도 학계에서는 논란거리이다. 하지만 세상 어느 분야에서든지 칼로 무 자르듯이 논리적으로 선명하게 구분할 수 없는 것이 있다. 내 생각에는 그냥 인정하면 된다. 문화

란 서로 혼재되어서 영향을 주고받는 가운데 새로운 문화가 생성되거나 소멸되기도 하는 것이 아닌가. 결국 가장 완성도 높은 작품만 살아남고 두고두고 기억되는 법이다. 궁중화는 궁중화대로, 민화는 민화대로, 또 불화나 무속화는 그것들대로 냉철한 시각으로 각기 해당 분야에서 최고의 대표작을 찾아냈으면 한다. 한때 "우리 것이 좋은 것이여"라는 말이 유행한 적이 있지만, 우리 것이라고 해서 모든 것이 다 좋을 수는 없고, 대표작이라고 내세울 수는 없다. 이제 해방 후 70년이나 지났다. 해외 유물조사도 좋지만, 국내에 방치되어 있는 우리 민화와 무속화를 전수全數조사하여 각 장르별로 대표작을 적극 발굴해야 한다. 그리고 그 작품들을 중심으로 민, 관, 학계가 함께 연구하여 세계화할 필요가 있다.

따라서 국내에 남아 있는 작품과 국외에 있는 작품을 망라하여 세계인들이 깜짝 놀랄 만한 명품을 집중적으로 발굴하자. 민화를 민화끼리 경쟁시켜 명품을 찾아내고, 그 작품을 세계에 널리 알려야 한다. 그리고 그와 관련된 심도 있는 논문도 발표되어야 한다. 그런 작품 중에 보물이나 국보로 지정할 필요가 있다. 이 일은 국가나 학계의 뒷받침 속에 우리 모두가 해야 할 일이다. 근세에 우리 문화재와 문화의 가치를 우리가 먼저 발굴하여 세계에 알린 적이 있던가. 외국 학자가 규명하고 연구한 우리 문화의 가치를, 인제까지 인용하며 따라갈 것인가. 이제는 우리 것을 스스로 세계화할 때가 되지 않았나 생각한다. 우리 민화를 바르게 보고, 바르게 인식하는 일이 시급하다.

까치호랑이

일본 도쿄에서 1986년 1월에 개최한 조선 민화 '호도전虎圖展'에 출품한 개인 소장품으로, 소장자를 어렵사리 설득하여 귀향시킨 작품이다. 그림은 정월에 어느 지체 높은 정승집 대문에 걸어놓아 온갖 잡귀를 몰아내고 주인의 위엄을 대신한 것으로 보인다.

우리 호랑이는 어질고 호탕한 기품을 지닌 탓에, 한민족과 잘 어울린다고 여겨 수천 년을 함께해 왔다. 송나라에서 건너온 까치호랑이가 조선 호랑이로 토착화되어, 정월에 벽사辟邪의 의미로 부잣집 대문에 걸리고, 사랑방에서 할머니가 들려주던 옛날이야기의 소재가 되어준 그림이다.

부드럽고 유려한 필선으로 형태를 그리고, 체구는 담묵으로 채우고 눈은 큼직한데다가 작고 강한 눈동자를 그려넣어 인자한 표정으로 의인화하였다. 배는 불뚝 나오고, 몸은 살이 쪄서 둔해 보이나 웅크리고 앉아 있는 뒷다리에 힘이 모여 있다. 호랑이는 편한 자세로, 너그러운 표정을 지으며 까치의 조잘거림에 귀를 기울인다.

정확한 묘사가 돋보이는 까치는 작지만 호랑이와 당당하게 맞선다. 여차하면 금방이라도 날아갈 듯 다리에 힘을 준 채 호랑이에게 뭔가 열심히 조잘대고 있다. 그림 속 두 주인공 사이에는 여전한 긴장감이 흐르지만 동시에 안정된 진중함이 있다. 더불어 해학과 여유가 느껴진다.

「까치호랑이」, 종이에 채색, 106.5×75cm,
조선시대, 개인 소장

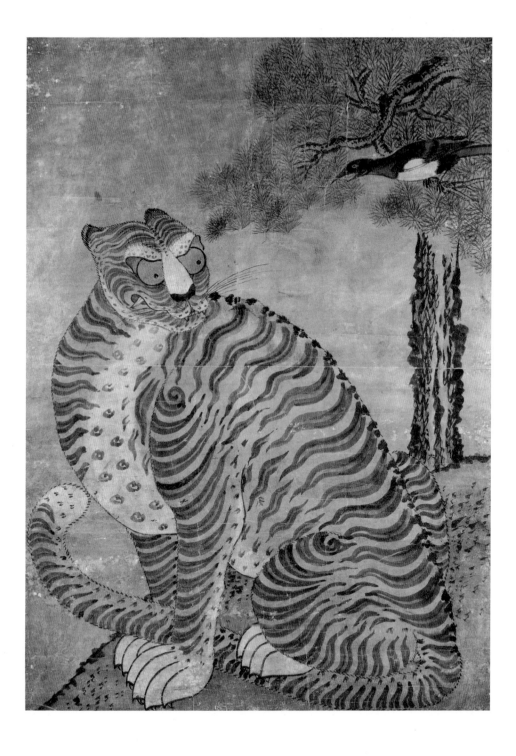

산수화

민화를 오래 수집하면서 항상 신비하게 보였던 수묵 산수풍경이 어느 날 내 품에 들어와 잔잔하고 진한 감동을 안겨주었다. 인생을 흑백으로 담담하게 담아낸 그림이 지난 시절의 겉치레와 허황된 삶은 잠시 접어두고 내게로 오라고 한다.

각 폭마다 배치한 그림은 오래전 선승이 산책하며 마주함 직한 풍경을 때 묻지 않은 붓질로 그린 것 같다. 이상적인 세계와 높은 경지를 보여 주려 함인가. 산과 하늘, 바다와 강물이 엷은 먹빛의 바림으로 더욱 깊고 높다.

이 광대한 회화 세계를 적절히 형언할 단어를 찾지 못해 그저 바라보기만 하는데, 문득 야나기 무네요시의 말이 떠올랐다. 그는 자신이 소장하고 있는 이 그림과 비슷한 그림을 책에 자랑스럽게 소개하며, 이 같은 민화는 하늘에서 뚝 떨어진 높은 미의 세계여서 현대 미학으로는 설명할 길이 없다고 했다. 그나마 이 말이 무언의 감상에 조금 위안을 준다.

세상의 오만과 교만과 기교를 걷어내고, 먹빛 하나로 만 가지 색과 만 가지 형상을 표현하였다. 세상 사람들은 이런 그림을 두고, 못 배워서 그린 그림, 그리다가 만 그림, 장식적이고 실용적인 용도의 그림이라고 폄하한다. 아는 만큼 보인다는 말도 작가는 개의치 않는 것 같다.

그림이 보여 주는 미지의 세계에, 그 심연에 깊이 가 닿지 못함을 심히 자책하나, 그래도 이 그림에 구현된 해맑은 산과 나무, 하늘과 깊은 강물이 자아내는 아름다운 세계에 가슴이 벅차오른다. 퍽이나 다행스럽고 행복하다.

「산수도」(8폭 중 1폭, 부분), 종이에 수묵, 각 64×40.5cm, 조선시대, 개인 소장

「산수도」(8폭), 종이에 수묵, 각 64×40.5cm,
조선시대, 개인 소장

그림이 보여 주는 미지의 세계에, 그 심연에 깊이 가 닿지 못함을 심히 자책하나.
그래도 이 그림에 구현된 해맑은 산과 나무, 하늘과 깊은 강물이 자아내는
아름다운 세계에 가슴이 벅차오른다.

제주 문자도 1

내가 30대 중반에 원로화가의 화실에서 처음 접한 민화이다. 노 화가가 아끼던 그림을 사정사정해서 겨우 입수했는데, 이리도 바쁘고 성글게 그린 그림이 세상에 또 어디 있을까 싶다.

제주도의 어느 시골 마을, 제대로 된 그림 하나 없는 지지리도 가난한 집에 허접한 제사용 백 병풍이 있었다. 주인이 지나가는 그림쟁이에게 막걸리 한 상 대접하고 백 병풍에 그림을 청했다. 백 병풍에 먹줄로 가로세로 퉁겨 구역을 정리하고는 춤추듯 붓을 놀린다. 그런데 주인이 그림삯을 막걸리 한 잔으로 대신하자고 하니, 심통인가 취기 탓인가, 효제충신예의염치孝悌忠信禮義廉恥, '효孝'가 아닌 '제悌'자로 시작했다. 아뿔싸! 평생 그림 그려 먹고산 그림쟁이의 실수가 웬 말인가. 다시 그리자니 그릴 종이도 없고, 하는 수 없이 진

한 먹으로 굵게 내려 그어 순서에 유념하여 읽으라 한다.

제주의 바다와 하늘에 수없이 날아다니는 갈매기인지, 까마귀인지, 흥에 겨워 생각나는 대로 모양새를 그리니, 요즘 나는 새가 아니고 신선과 놀던 새인가, 새가 춤을 추고 그림쟁이는 신선인 듯 취한다.

물고기도 그리고, 이런저런 색을 칠하다 보니 이상한 고기가 나타난다. 사당 그림, 나무 그림, 허접하나 구색을 맞추고, 가져온 두서너 가지 물감을 곳곳에 칠한다. 주인도 기분 좋고, 그림쟁이도 기분 좋아 막걸리 한두 순배 더 돌아간다.

후세에 어느 민화 애호가가 이 그림이 피카소의 그림보다 낫다고 하니, 무명 화가가 저 세상에서 듣고는 그게 무슨 소리인가 하겠다.

「제주 문자도」(8폭 중 2폭), 종이에 채색, 각 106×37cm,
조선시대, 개인 소장

제주도 민화는 문자도가 가장 많지만, 산수도와 화조도도 전한다.
지형적으로 육지와 중앙에서 멀리 떨어져 있어서,
육지의 정형화된 문자도를 제주도 정서에 맞게 소화한 것으로 보인다.
현대미술의 추상미가 진하다.

「제주 문자도」(8폭), 종이에 채색, 각 106×37cm,

조선시대, 개인 소장

제주 문자도 2

선들이 그림에 온통 깔려 있다. 선인 가 하면 물결 같기도 하고, 그냥 붓으로 그렸는가 하면 버드나무로 붓을 만들어 그렸는지 도무지 알 수 없는 기법으로, 끝도 없는 무한한 선이 이어진다. 작가가 해안가에 밀려드는 수많은 파도에 감흥이 일어 그렸는지 알 수 없으나, 선을 보면 바다의 일렁이는 물결을 그린 것만 같다. 이들 선에서 잔잔한 선율이 느껴진다. 바다의 물결 그대로다. 이 물결은 보이는 대로가 아니다. 그린 사람의 마음과 자연과 바다가 혼연일체가 된 물결이다.

겸재 정선의 그림에 그려진 파도의 선율도 좋지만, 이 문자도 선율에 더 사무친다. 전통 산수화에서 보는 바다 물결은 어딘지 모르게 부자연스럽다. 반면 이 제주 문자도의 선율은 수없이 반복되고 있지만 경직되지 않은 자유스러움이 가득하다.

바탕에 엷게 바림질한 색감이 특이하다. 굴껍데기에서 나온 색일까, 아니면 겨자색일까. 장지 특유의 부드러운 백색에 먹선의 선율과 색감이 절묘하게 어우러져 따뜻하고 편안한 느낌을 준다. 제주 문자도의 조형은 문자도의 전형과 흐름을 같이하나 차이가 있다. 글씨 귀퉁이에 단청하듯이 청아한 녹색과 청색을 두어 전체 분위기에 생기를 불어넣는다. 그래서 더 좋다.

서늘한 가을날, 아니면 따스한 봄날에 제주의 어느 여염집 잔칫날 야외 마당이 떠들썩하다. 신랑신부가 배경에 이 병풍을 치고 혼례를 치른다. 하객들은 '효제충신'에 새겨진 병풍의 아름다움을 보며, 신랑신부의 앞날을 축복하고, 잔칫날의 흥겨움에 젖었을 터이다. 제주의 잔잔한 바다를 닮았다.

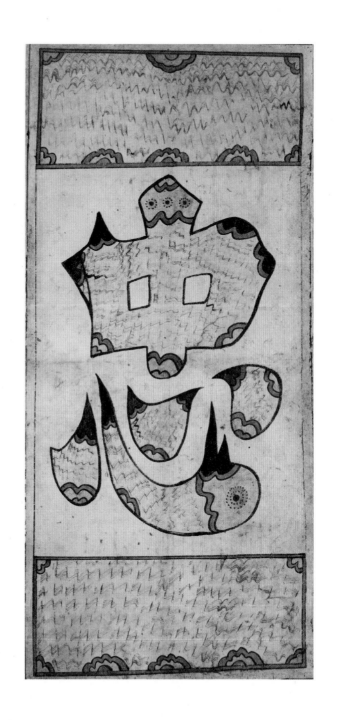

「제주 문자도」(8폭 중 1폭), 종이에 채색, 각 86×39cm,
조선시대, 개인 소장

이 문자에 펼쳐진 무수한 선은 자연스럽고 아름답다. 현대미가 느껴지는 선묘에서는
대서사시를 풀어놓은 듯 선율이 인다.

「제주 문자도」(8폭), 종이에 채색, 각 86×39cm,
조선시대, 개인 소장

제주 문자도 3

제주 문자도가 주는 재미는 한둘이 아니지만 이 작품은 문자의 외곽선을 시원하게 그린 후 수많은 점을 배치해 놓았다. 그 점들을 하나씩 좇다보면, 마치 점에다가 저장해 둔 이야기를 눈으로 듣는 것 같다.

언뜻 김환기의 '점화點畵' 시리즈 중 제1회 한국 미술대상전에서 대상을 받은 「어디서 무엇이 되어 다시 만나랴」(1970)를 떠올리게 한다. 그만큼 이 문자도의 울림이 유별나다. 얼마나 많은 점을 그렸기에, 이렇게 아름다운 점들을, 이토록 질서 있고 자연스럽게 그려낼 수 있었을까, 감탄하게 된다.

태곳적부터 내려온 제주도의 수많은 전설을 점으로 풀어놓은 것일까, 아니면 대대로 내려온 집안 대소사의 애달프고 슬픈 사연을 바탕에 펼쳐놓아 그 사연이 점점이 박혀 있는 것일까. 병풍 상단에 사당을 그리고는 술상과 술병, 과일을 곁들였다. 축복의 상징을 어찌하여 이리도 알 수 없게 그렸을까. 공중에 떠 있는 물고기는 제주 바다에 사는 놈들일까. 이들이 한데 어우러져 발산하는 의미는 무엇일까.

아랫단에는 제주에 산재해 있는 '오름'을 반원으로 간략하게 그리고, 그 봉우리에 두서너 줄기에 나뭇잎 몇 장씩을 붙여 바람에 흩날리듯, 여덟 폭에 각기 다른 모양으로 그렸다.

혹시 그림쟁이가 평생 제주도에 살면서 지켜본 제주 사람들의 희로애락을, 그 애틋한 사연을 점점이 풀어낸 것은 아닐까. 이 그림은 문자도를 단순히 글자의 의미만 보지 말라고 조용히 타이르는 듯하다.

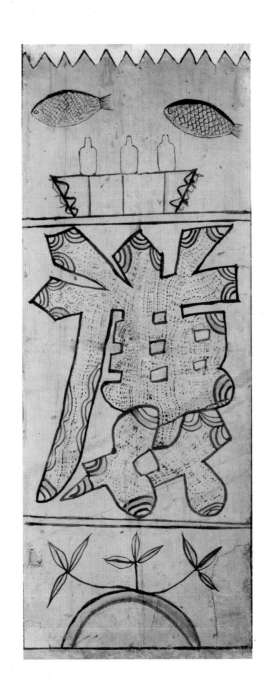

「제주 문자도」(8폭 중 1폭), 종이에 채색, 각 97×37cm,
조선시대, 개인 소장

이 문자에 표현된 점·선을 미학적으로 해석할 수는 없으나 요즈음 현대미술에서 만나는
점이나 선과 대비해 보면서 미의 본질을 깊이 생각해 본다.

「제주 문자도」(8폭), 종이에 채색, 각 97×37cm,
조선시대, 개인 소장

화조도

이 그림은 어려울 때 품은 것이어서 보고 또 본다. 애처로운 나를 갈등케 했다. 좋은 느낌과 감정이 세상과 다르게 다가온다. 화려하고 매혹적인 자주색과 다양한 색깔로 모란 꽃잎과 연꽃을 그렸다. 또 그곳에 봉황과 학, 오리와 새, 온갖 사물이 어우러져 있다. 그런데 그것이 어찌 이리도 흥겹고 짓궂도록 놀아나는가.

그림 곳곳에 숨어 있는 추상미와 해학미가 가슴 저리도록 아름답다. 그 무슨 형상과 의미를 보일 듯 말 듯, 알 듯 모를 듯 그림 속에 가득한 장난기는, 천재성 있는 끼 많은 그림쟁이의 한가로운 놀음일까. 그림에 여유가 넘친다. 그림쟁이는 욕심이 많았나 보다. 이 세상의 꽃보다, 세상의 사물보다 더 예쁘고 아름답게 그렸다. 그야말로 '생얼'에 '화장기'가 과하다.

누굴 위하여 꿈속에서나 볼 수 있는 낭만적 세계를 이리도 달콤하게 풀어내 유혹하는가. 필시 어느 여인네를 위한 그림이 아니었을까. 그래서 호사스럽고 예쁜 색으로 치장하여 애틋함을 연출한 것이 아닐. 선경의 세계를 이승으로 풀어낸 듯 심술궂은 붓끝이 오묘하다.

똑같이 그리는 것은 누구나 배우면 가능하나, 환상의 세계를 이렇게 맑고 담백하게 그리기란 기술로만 되지 않는다. 타고난 솜씨를 갈고닦아 자신만의 표현으로 완성한 마음의 세계이다. 대청마루에 종이를 펼쳐놓고 다소곳이 앉아 그림을 그리는 정경이 그립다. 긴장하며 숨죽이고 보고 있을 아낙의 감탄사에, 그림쟁이는 시간 가는 줄 모르고 신들린 듯 흥겹게 춤을 춘다.

「화조도」(8폭 중 1폭), 종이에 채색, 각 52×32cm, 조선시대, 개인 소장

「화조도」(8폭), 종이에 채색, 각 52×32cm,
조선시대, 개인 소장

충주 문자도

화창하고 쾌적한 5월 모처럼 충주 나들이에서 민화 몇 점 구입하여 저녁 늦게 돌아왔다. 휴일인 다음 날에 서둘러 갤러리에 출근해서, 충주에서 구입한 민화를 하루 종일 보았다. 내가 간절히 소통하고 소장하고 싶은 그림을 오랜만에 가까이하니 일요일이 행복했다.

이 문자도는 나의 관점과 수집가의 관점이 얼마나 다른지를 보여 준다. 그래서 새로운 미감에 도전하기에 충분했다. 인연인지 아니면 허상을 본 것인지는 확실치 않으나 그림이 섬뜩하게 작가의 기운을 발산하며 반갑게 다가온 것만큼은 분명하다. 단숨에 휘몰아치는 붓질로, 아직 보지 못한 문양을 간결하고 파격적으로 추상화하며 효제충신의 의미를 다하고, 아랫단에는 알 수 없는 초서로 흘려썼는데 필체가 신들린 회화의 경지이다. 그림과 글씨가 하나의 필세筆勢와 필의筆意로 통하고 있다. 뜻과 그림과 글씨가 한데 어우러져, 독창적이고 자유분방한 동양적 팝아트풍을 연출한다. 그린 이의 독창성과 미묘한 심성과 고도의 긴장감이 감돈다. 다른 문자도와 견주어도 전혀 부족함이 없을 뿐만 아니라 강렬한 현대미가 있다.

붉은 물감이 번져서 자칫 허접한 작품으로 보일 수도 있으나 내게는 아름다운 문양으로 보인다. 병풍으로 재구성할 시, 바닥의 비단을 과감하게 붉은색으로 깐다면 현대적인 미감이 더해져 새 작품으로 변신할 듯하다.

「문자도」(8폭 중 1폭), 종이에 채색, 각 84×34cm, 조선시대, 개인 소장

하단에 흘려쓴 초서는 그 의미를 알 수는 없지만,
그림쟁이의 신들린 경지는 짐작할 만하다.

「문자도」(8폭), 종이에 채색, 각 84×34cm,

조선시대, 개인 소장

강원도 책거리 문자도

내가 민화를 수집하면서 간절하게 구하고 싶은 그림이 일명 '강원도 책거리'였다. 고미술에 빠져 지내던 30대 초반, 어느 늦가을에 인사동의 한 골동가게에서 보았던 그림이다. 화려한 색상과 모던한 추상적인 그림이 인상 깊어, 민화를 수집하면서 항상 머리에 맴돌았다.

홀연히 다가온 이 그림은 내가 예전에 보고 감동받은 그림과 같은 작가가 그린 '책거리 문자도'이다. 책거리와 문자도를 함께 그린 그림을 일컬어 '강원도 책거리'라고 하는데, 많은 수의 작품이 전해지고 있다. 하지만 내가 원하던 작가가 그린 책거리 문자도는 어떤 자료에서도 볼 수 없던 처음 본 그림이다.

책거리 양식을 변형시켜 장식적인 기물과 문양을 세련되고 단순화하게 추상화시키고, 책거리 그림은 평면으로 해체하여 현란한 오방색의 조화와 자유로운 면분할 방식으로 다룬, 전통 소재를 현대적인 미감으로 아름답게 표현한 그림이다.

상단에는 효제충신 문자도를 독자적인 도형으로 완성도를 높였고, 글씨 안에는 조그만 문양을 넣었다. 같은 모양이 하나도 없는 문양은 글씨 안에서 절묘한 조화를 이루고 있다. 아래 글씨의 무거운 긴장감을 풀어주면서 경쾌하고 재미있게 한자를 조형화시켜 놀라운 회화미를 보여 준다.

8폭 그림 속에 펼쳐놓은 다양한 이미지는 단순히 문양이 아니다. 원숙하고 현란한 필력에서 리듬감과 생동감이 넘치고, 그림 안의 모든 회화 요소가 현대미의 극에 달하니, 이것이야말로 동양의 모던 아트 아닌가?

「문자도」(8폭 중 1폭), 종이에 채색, 각 76×40cm, 조선시대, 개인 소장

'효제충신예의염치'라는 여덟 가지 도덕적 덕목을 그림 글씨로 만들어 8폭 병풍으로 꾸몄다.

효도, 우애, 충성, 믿음, 예절, 의리, 청렴, 부끄러움의 여덟 문자는 조선시대의 지배 이념인 유학(儒學)의 윤리관을 드러낸다.

문자도는 다른 장르에 비해 독창성이나 회화성이 돋보인다.

「문자도」(8폭), 종이에 채색, 각 76×40cm,

조선시대, 개인 소장

강원도 화조 책거리

충북 제천에 사는 지인이 내가 민화를 수집한다는 소문을 듣고는 가져온 강원도 민화 병풍이다. 이 작품을 화조도라고 해야 할지, 책거리라고 해야 할지, 아니면 산수화라고 해야 할지, 확연히 구분되지 않는다.

각 폭에 풀어낸 그림에는 온갖 신령스런 기운이 감돈다. 오방색의 강렬하고 현란함은 신에 대한 헌화인지, 현세의 욕망에 대한 향연인지, 색감과 형상이 추상적이어서 한마디로 규정할 수 없는 세계이다. 이 그림을 처음 보는 사람은 거부감이 들 수도 있겠다.

자신만의 해학과 현란한 구성으로 그린 그림을 이성으로 이해하기는 어렵다. 한 폭 한 폭 3단으로, 위에는 화조 형식이고, 중간에는 책거리와 다양한 기물이, 아래쪽에는 극도로 단순하게 선만으로 그린 산뜻한 산수화가 펼쳐져 있다. 게다가 꽃과 새, 나무, 수박, 책 등 어느 것 하나 어울릴 것 같지 않은 사물을 한 공간에 아름답게 펼쳐놓았다.

서구 미학으로는 해석이 불가능한 기묘한 구성과 능수능란한 오방색에 마음이 빼앗긴다. 이성은 잠시 접어두고 감성으로 느껴야 한다. 시공을 초월하여, 옛 고향 친구와 함께 그림 속에서 마음껏 놀아도 좋을 듯싶다.

「화조 책거리」(8폭 중 1폭), 천에 채색, 각 87×30cm, 조선시대, 개인 소장

책거리와 화조도의 경계를 파괴하고, 자신만의 독창적인 회화 세계를 보여 준다.
자유분방한 구성이 상상의 나래를 펼치게 한다.

「화조 책거리」(8폭), 천에 채색, 각 87×30cm,
조선시대, 개인 소장

마치며

민화는 현대미술이 추구하는 미적 요소를 완벽히 갖춘 훌륭한 예술 작품이다. 더 이상 '민화=생활 장식화'라는 19세기의 시각에 끌려 다녀서는 안 된다. 화려하고 스케일이 크고 정교한 궁중 장식화만 앞세워, 스스로 민화의 가치를 초라하게 만드는 행위에서도 탈피해야 한다.

오래도록 민화를 수집하면서 전문가들로부터 시류에 뒤떨어진 허접한 것을 수집하는 사람으로 취급받아 왔다. 또한 서양화나 현대미술 작품을 수집하는 컬렉터의 멸시와 조롱 또한 많이 받아왔다. 그러다 보니 오기 아닌 오기가 생겨 수집을 멈출 수 없었고, 언젠가는 꼭 민화가 세계의 문화가 되는 그날을 위하여 작은 힘이지만 최선을 다해야겠다고 생각하며 여기까지 오게 되었다.

해방 후 1970, 80년대에는 민화가 대기업의 달력에 실려 비록 사진으로나마 자주 접하던 시절이 있었으나 지금은 우리 일상에서 사라졌다. 민화를 공부하는 사람이 수십만 명이라고는 하지만 어찌 된 일인지 일상에서 민화는 좀처럼 보기 어렵다. 일반 음식점이나 카페, 공공장소 등 그 어디에서도 민화를 본 적이 없다. 일본에는 어딜 가도 '우키요에浮世繪'가 걸려 있다. 우리나라 일식집이나 일본풍 선술집, 우동 집에도 우키요에가 장식되어 있다. 또 우리나라 중국 식당에도 어김없이 중국의 민중 회화인 '연화年畵'가 걸려 있다. 이처럼 일본이나 중국의 공간에는

그 나라의 색깔이 있지만 우리는 그렇지 않다. 시내 유명 호텔이나 레스토랑, 음식점, 카페 등 모던하기 그지없는 공간은 마치 뉴욕이나 유럽의 도시에 온 듯 이국적이지만 민화가 걸려 있는 곳은 없다.

6년여 전, 미국 앨라배마 주립 버밍햄박물관 관장이 민화를 전시하고 싶다는 뜻을 전해 왔다. 막상 초청을 받고 가보니, 전시비용이 5억 원이나 소요된다고 해서 개인적으로는 도저히 마련할 수 없어 포기할 수밖에 없었다. 외국 박물관에서 높은 평가를 받고 외국에서 인정하면 그제야 관심을 가지는 세태 속에, 외국에서 먼저 주목을 받으면 민화에 대한 인식이 새로워질 것이라는 나의 발상이 얼마나 순진하고 유치했던가. 그런 생각을 한 나 자신이 부끄러워 얼굴이 화끈거렸다. 우리 문화를 우리 스스로 세계에 알려 주목받은 적이 있기나 했던가. 서구 우월주의에 빠져 자신을 비하하는, 사대주의적 사고를 가지고 자기 것을 마냥 홀대하고 있는 것은 아닌가.

내가 수집하는 민화는 화원이 그린 것이 아니라 무명작가가 그린, 흔히 말하는 '바보 민화'이다. 이들 그림은 아직도 예술 작품이 아닌 허접한 민예품으로만 인식되고 있으며 이렇다 할 가치나 기준도 없다. 그래서 아직 가격도 제대로 형성되어 있지 못한 실정이다. 간혹 경매시장에 나와도 서양화에 밀려 맥을 못 춘다.

현재 민화 연구자가 예전보다는 늘었고, 민화를 그리는 인구가 수십만 명이나 된다고는 하지만 20~30년 전이나 별로 달라진 것이 없어 보인다. 경우에 따라 아마추어 작가의 그림값보다 더 못한 대접을 받는 것을 지켜보며 안쓰러운 마음이 들곤 한다. 그렇지만 가다가 중단하면 아니 가는 것만 못하다는 격언을 되뇌며, 다시 한 번 신발끈을 조여 맨다.

김세종 충남 보령에서 태어나 청소년기부터 서울에서 홀로 지내기 시작했다. 십 대에겐 버거운 타지생활의 외로움을 달래기 위해 틈틈이 박물관과 미술관을 찾았다. 광고기획을 업으로 사회생활을 하면서도 미술 전시장에서 많은 시간을 보내며, 마음으로만 즐기다가 미술품 수집에 발을 들이게 되었다. IMF로 큰 시련을 겪으며, 애써 모은 미술품과 재력을 비워내는 아픔을 견딘 후, 앞으로는 편안하게 예술을 즐기자는 마음으로 서울 평창동에 평창아트 갤러리를 열었다. 그와 동시에 민화 수집에 빠져 17년의 세월을 보냈다. 40여 년에 가까운 수집 인생에서 좌충우돌 겪은 경험과 철학을 세상에 내놓게 되었다. 몸으로 부딪혀 쌓은 그 경험과 철학을 미술품을 사랑하고 수집에 대해 고민하는 사람들과 나누고 싶다.

컬렉션의 맛
한 컬렉터의 수집 철학과 민화 컬렉션

ⓒ 김세종 2018

<u>초판 인쇄</u> 2018년 6월 26일
<u>초판 발행</u> 2018년 7월 6일

<u>지은이</u> 김세종
<u>펴낸이</u> 정민영
<u>책임편집</u> 정민영
<u>편집</u> 이남숙
<u>디자인</u> 이선희
<u>마케팅</u> 정민호 이숙재 정현민 김도윤 안남영
<u>제작처</u> 한영문화사

<u>펴낸곳</u> (주)아트북스
<u>출판등록</u> 2001년 5월 18일 제406-2003-057호
<u>주소</u> 10881 경기도 파주시 회동길 210
<u>대표전화</u> 031-955-8888
<u>문의전화</u> 031-955-7977(편집부) 031-955-3578(마케팅)
<u>팩스</u> 031-955-8855
<u>전자우편</u> artbooks21@naver.com
<u>페이스북</u> www.facebook.com/artbooks.pub
<u>트위터</u> @artbooks21

ISBN 978-89-6196-327-5 03600

이 도서의 국립중앙도서관 출판예정도서목록(CIP)은
서지정보유통지원시스템 홈페이지(http://seoji.nl.go.kr)와
국가자료공동목록시스템(http://www.nl.go.kr/kolisnet)에서 이용하실 수 있습니다.
(CIP제어번호: CIP2018018032)